設計師的餐桌哲學

25位設計大師的生活風格與待客之道

GUILLAUME DE LAUBIER

CATHERINE SYNAVE

設計師的餐桌哲學

25位設計大師的生活風格與待客之道

GUILLAUME DE LAUBIER

CATHERINE SYNAVE

吉庸‧德羅比耶 Guillaune DE LAUBIER & 凱特琳‧席納夫 Catherine SYNAVE 著

李毓真 譯

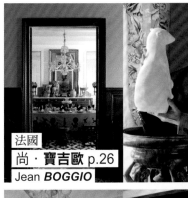
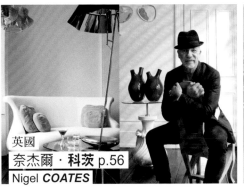
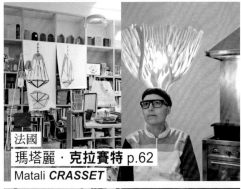
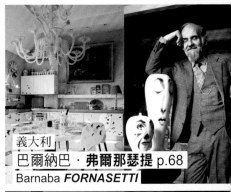
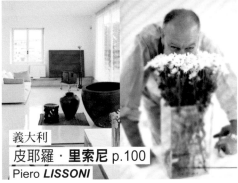
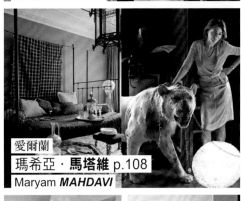
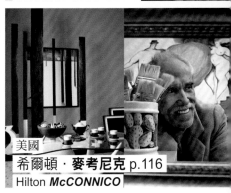
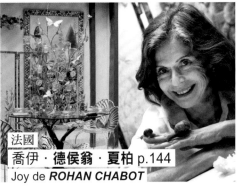
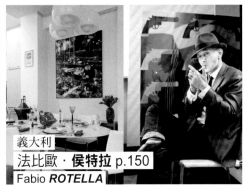
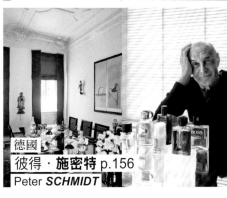

目錄
SOMMAIRE

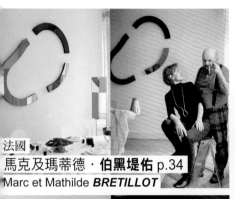
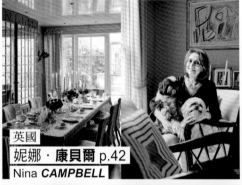

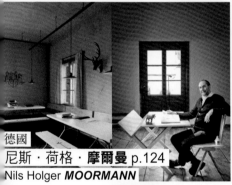
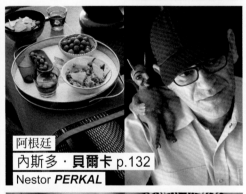
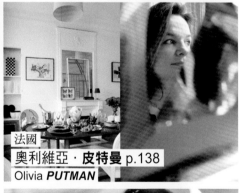
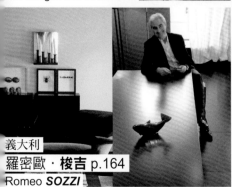
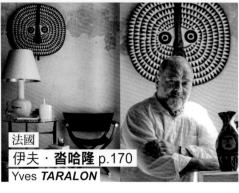

作者介紹

　　吉庸‧德婁比耶專拍生活中的藝術與裝飾。在與《Elle Décoration》、《Vogue USA》及《Maison Française》等多本雜誌合作 16 年後，投身出版界。他發表過許多作品，如《Les plus belles bibliothèques du monde》、《Huile d'Olive》、《L'esprit des vins》、《Le Bassin d'Arcachon》及《Sarah Lavoine》。

　　凱特琳‧席納夫是名記者，喜歡室內裝飾、生活藝術、繪畫和雕塑。曾與多家雜誌社如《Marie Claire Maison》、《Maison & Jardinc》及《AD France》合作，也曾為《Maison Française》撰寫多篇報導。她是《Un Grand Week-end à Paris》（Hachette 出版）一書的作者，並執筆多本 Marabout 出版社的《Esprit de......》系列叢書。

封面圖：維爾那‧艾史霖納的餐桌。

前言

「如有雷同，純屬虛構」這句話，並不適用此書。人與人之間或許還有類似的遭遇，但作品之間，有可能相同嗎？當我們看到一項物品、一件家具，或一幅圖畫時，大概可以猜出作者的姓名；提到某位設計師，腦海也可能浮出特定的風格、符號或品牌……不過當我們參觀設計師的家時，驚訝，卻隨開啟的大門源源不斷。我們的造訪有時顯得冒昧，但我們的好奇心卻得到了滿足——有樂於活在自己作品中的設計師，也有離開工作室後，刻意與作品保持距離的創作者。無論他們的居家環境是表現創作理念、遵循創作軸線，還是跳脫了創作世界形成對比，這些設計師都帶著幽默詼諧的態度接待訪客，讓我們感到賓至如歸。他們的生活空間裡沒有虛華不實，沒有矯揉造作，只有對藝術敏感的呈現，和種種沉練與驚艷的想法。我們見證了他們的待客之道，也參與其中，驚訝於許多不可能的交集，和看似無用卻又改變一切的小事物，好比那又黑又舊的銀器、當作桌子的床鋪、切割的大理石盤、擺放在杯子間的小雕像、五顏六色的布花、不成對的杯子，或是飛舞在椅子及牆上的蝴蝶等等。這些東西展現了設計師的才華與創意，顛覆了既定的思想，是真正創作的表現。無論他們的風格是詩意還是夢幻，是傳統或者前衛，在奢華及極簡中，設計師關注著美感，樂於大膽挑戰，也樂於創造經典。現在，請大家仔細玩味此書，從理想到實踐，找出自己喜愛的那個部分，當然，還有許多食譜可以滿足各位看倌的胃。

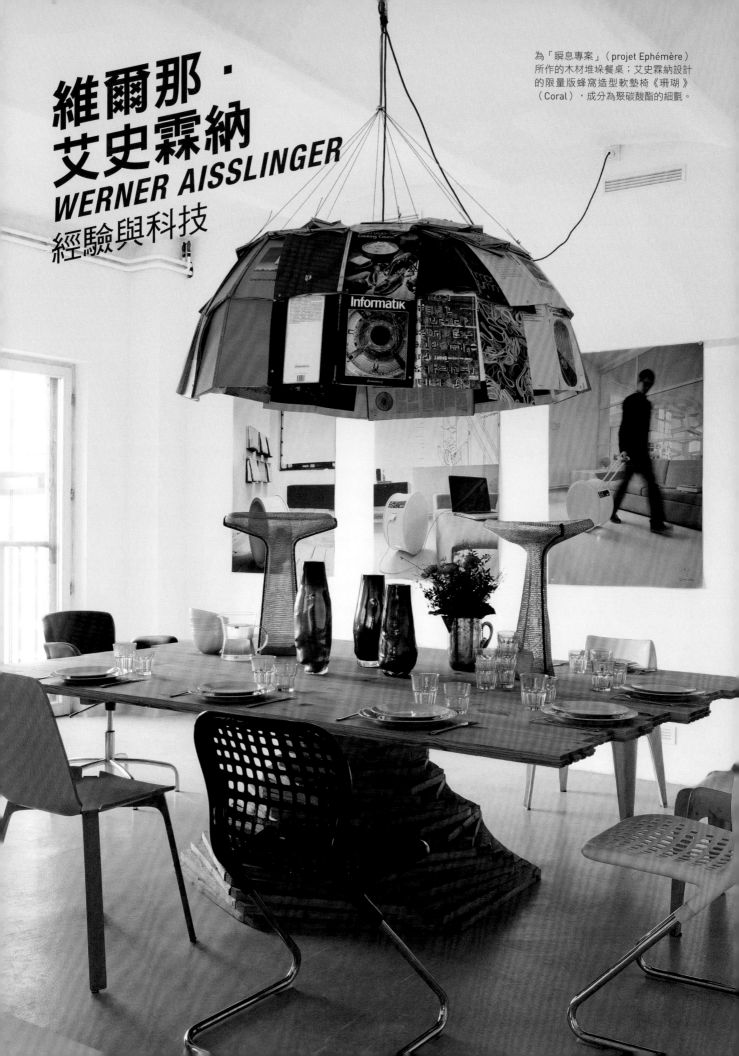

維爾那‧
艾史霖納
WERNER AISSLINGER
經驗與科技

為「瞬息專案」（projet Ephémère）
所作的木材堆垛餐桌；艾史霖納設計
的限量版蜂窩造型軟墊椅《珊瑚》
（Coral），成分為聚碳酸酯的細氈。

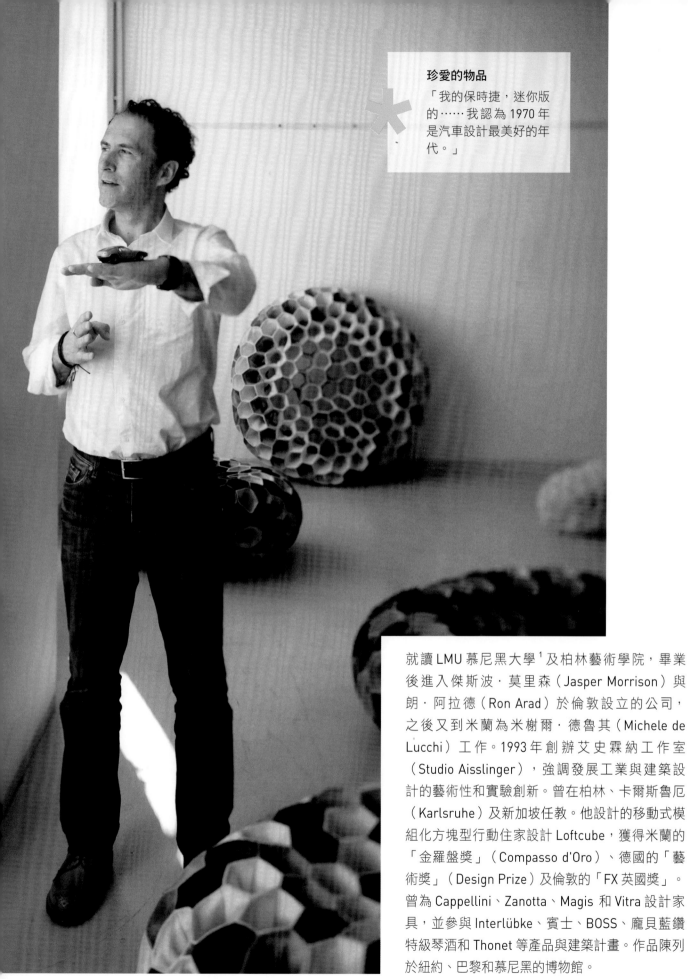

珍愛的物品
「我的保時捷，迷你版
的……我認為 1970 年
是汽車設計最美好的年
代。」

就讀 LMU 慕尼黑大學[1]及柏林藝術學院，畢業
後進入傑斯波‧莫里森（Jasper Morrison）與
朗‧阿拉德（Ron Arad）於倫敦設立的公司，
之後又到米蘭為米榭爾‧德魯其（Michele de
Lucchi）工作。1993 年創辦艾史霖納工作室
（Studio Aisslinger），強調發展工業與建築設
計的藝術性和實驗創新。曾在柏林、卡爾斯魯厄
（Karlsruhe）及新加坡任教。他設計的移動式模
組化方塊型行動住家設計 Loftcube，獲得米蘭的
「金羅盤獎」（Compasso d'Oro）、德國的「藝
術獎」（Design Prize）及倫敦的「FX 英國獎」。
曾為 Cappellini、Zanotta、Magis 和 Vitra 設計家
具，並參與 Interlübke、賓士、BOSS、龐貝藍鑽
特級琴酒和 Thonet 等產品與建築計畫。作品陳列
於紐約、巴黎和慕尼黑的博物館。

1. Ludwig-Maximilians-Vniverstät München.

簡簡單單

　　訪客們到了。對艾史霖納來說，舊雨新知的來訪是交換想法的時刻。他希望就算是話少謹慎的客人也能參與對談，且話題源源不斷，氣氛漸漸活絡。訪客多半為奔波忙碌的創作者，艾史霖納提供了片刻的寧靜，也就是遠離壓力的小憩時間。賓客喜歡這樣的相聚，在晚餐或午餐時享受著友情和暫緩的步調，並分享各自的心靈。習慣快節奏的他生活中不可缺少招待朋友，而他也懂得分享這樣的經驗。因為常到普利亞（Pugli），所以總喝義大利的開胃酒，如酒精度低且帶苦味的艾普羅香甜酒（Aperol），或是普羅塞克氣泡酒（Prosecco），有時為了換換口味也會來杯香檳。十一月時，艾史霖納會帶回園內盛產的新鮮橄欖，要是吃完了，便到離家最近的義大利商店購買。

　　他的餐桌擺飾十分簡單，沒有多餘的裝飾，就和平常一樣隨興。從極簡的風格中我們瞭解到主人的個性和真誠，以及內在和外顯氣質的和諧，況且在這充滿設計作品的空間裡，又何須其他怪誕累贅的桌飾呢？

　　艾史霖納會從櫃子裡拿出簡單的餐盤——形狀極簡的芬蘭瓷或樣式現代且純淨的中國古器。餐具是帶有 70 年代德國風的鋼製產

「生活是幅拼貼，
　設計也是。」

上：為某展覽所作的吊燈《書燈》
（book lamp）。

艾史霖納為「資源再生及發展」（projet de recyclage et concept évolutif）專案所設計，結合金屬骨架和書籍隔板的書櫃。

品，經典且不退流行。至於杯具，他可能會選用在柏林廚房商店
（Kitchen Store）購買的款式，或旅行時帶回的波希米亞和中國玻
璃杯，都是他冒著打碎的風險，每次一、兩個慢慢帶回來的戰利
品。他也會購買一些比較花俏的東西，比如因為擔心混淆風格所以
鮮少使用的餐碗，或是只用來盛裝麵包的提籃。他還會準備花束，
簡單的花束，看上去就像從田裡剛摘下來的一樣。這些花束多半是
在市場而非花店購買。屋外的燈飾也和屋內一樣講究。看它們安裝
的模樣便知道主人要呈現的重點是空間，而非燈具本身。艾史霖納
注意所有微小的細節，營造舒服又溫柔的氣氛。他將燈光調至最
暗，藉以增添私密的氛圍和迷人的氣息。

　　他的餐點沒有太多驚喜，就像平日簡單的菜色，比方說起司義
大利麵。在他家中我們找到許多原是他母親的食譜書，裡頭滿是註
解眉批，而且都是巴伐利亞和奧地利的傳統菜肴，另外也有不少英
國和義大利的食譜。備完食材後，他就像電視上的廚師般，按照著
食譜中的程序一步步地做菜。飯後主人會奉上一杯咖啡，有時則是
威士忌；對喜愛飯後甜酒的人，也會提議來杯索甸區（sauternes）
貴腐酒或波特酒。

「我的步調很快，
也很好奇。」

上：牆上掛著極簡且可移動
的《方塊型行動住家設計
Loftcube》的照片。

右：艾史霖納設計的玻璃與
液態銀花瓶《網格花瓶》
（Vase Mesh，梅嵩達樂
國際玻璃藝術中心〔CIAV
Meisenthal〕）。

「他還會準備花束,簡單的花束,看上去就像從田裡剛摘下來的一樣。這些花束多半是在市場而非花店購買。」

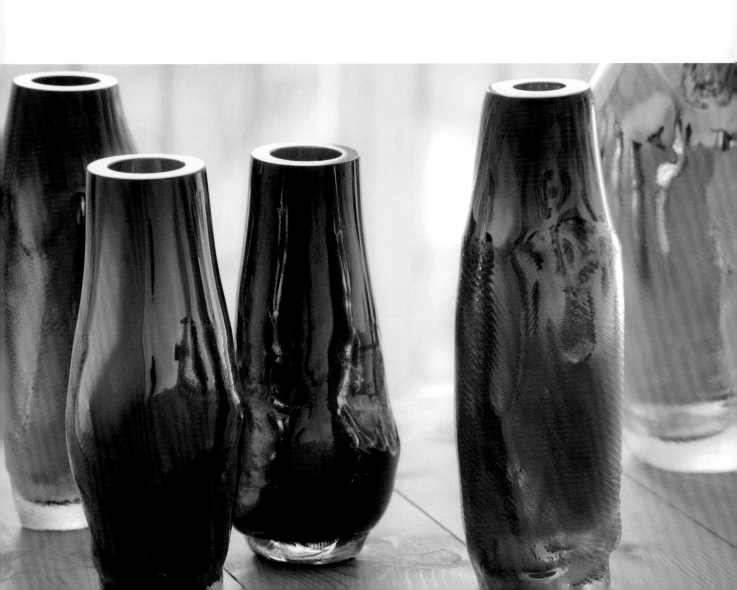

推薦菜肴

義大利臘腸麵
**SPAGHETTIS
AUX SAUCISSES
ITALIENNES**

「它讓我想起在義大利寓所
花園中度過的夜晚。」

食譜見第 183 頁。

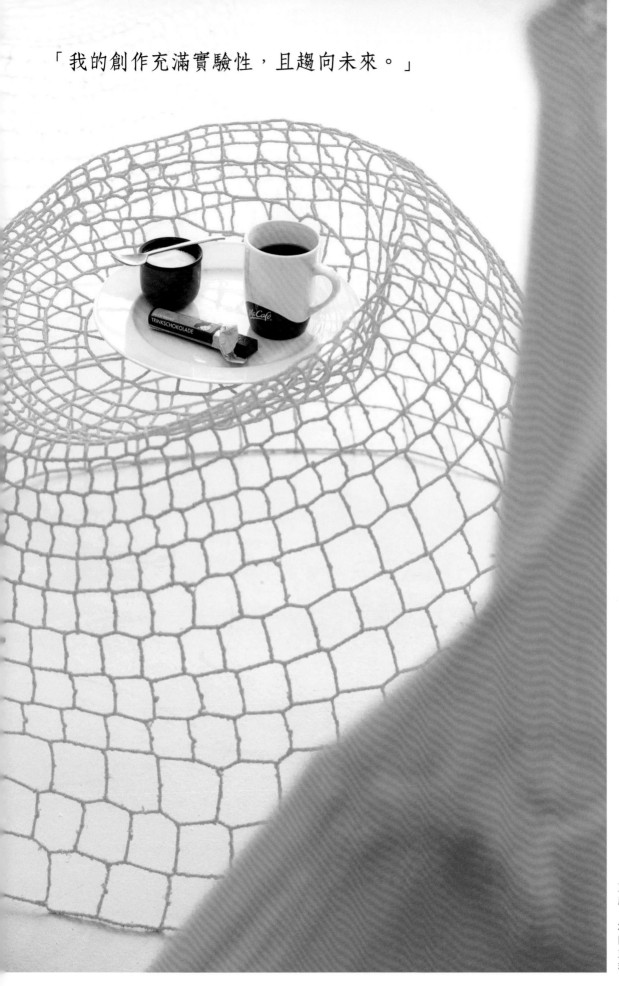

「 我的創作充滿實驗性，且趨向未來。」

TRINKSCHOKOLADE

McCafé.

艾史霖納設計的
座椅《網絡》
（Network），
3D 電腦繪圖，
限量印製，強調
東德編織工藝和
科技的對比。

塞巴斯欽 · 貝爾聶
SEBASTIAN BERGNE
完美呈現

A Table

by Sebastian Bergne

Designing for the
one of the h
cookwar
glassy

to this
of beautiful
also a
to use the

nberg

左：貝爾矗設計，飾以金屬漆的 Tolix 衣帽架《衣架》（Coat Rack）。

上：蘇菲・史默洪（Sophie Smallhorn）所繪的餐碟盤《盤塔》（Plate Towers），材質為可麗耐和木頭。

先後就讀英國的中央藝術和設計學校[2]及皇家藝術學院[3]。1990 年在倫敦成立工作室，2000 至 2007 年間於波隆那成立第二個工作室。作品《燈影》（Lamp Shade）於 1992 年被收藏在紐約的現代美術館[4]。2003 年任職於 SEB 集團，旗下包括特福（Tefal）、萬能牌（Moulinex）和樂鍋史蒂娜（Lagositna），後轉為 Driade 和 Eno 設計，並於 2010 年投身 Tolix。曾於亞蘭畫廊（Aram）舉辦個展《級數》（Cru），探討設計和葡萄酒的關係；《進行式》（In Progress）於比利時大奧爾尼煤礦場（Grand-Hornu）舊址[5]展出；在薩默塞特府（Somerset House）展出《Blow by Blow》，簡述二十年來關於玻璃的設計，並在上奇畫廊（Saatchi）展出《彩器》（Colourware）；2012 年在大西部展場（Great Western Studios）舉辦《開飯》（À Table），展出十五年來的作品。

2. Central School of Art and Design，後與聖馬丁藝術學校合併為中央聖馬丁藝術與設計學院（Central Saint Martins College of Arts and Design）。
3. Royal College of Art，簡稱 RCA。
4. Museum of Modern Art，簡稱 MoMA。
5. 已改建為當代藝術博物館。

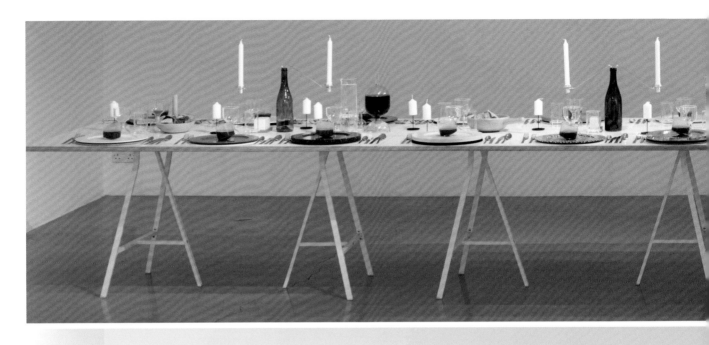

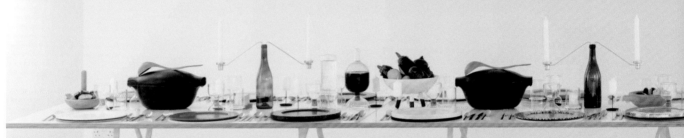

「為了增添節奏感，創造時序上的差別，有時，從前菜到
　甜點，不論是燈光、菜肴或盤具，都會呈現錯置的狀態，
　且時常帶著嘲弄的色彩。」

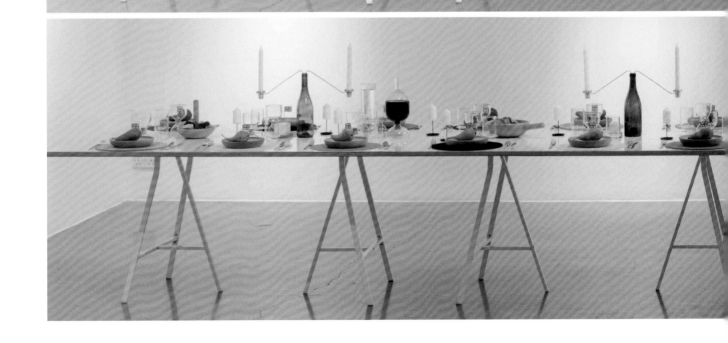

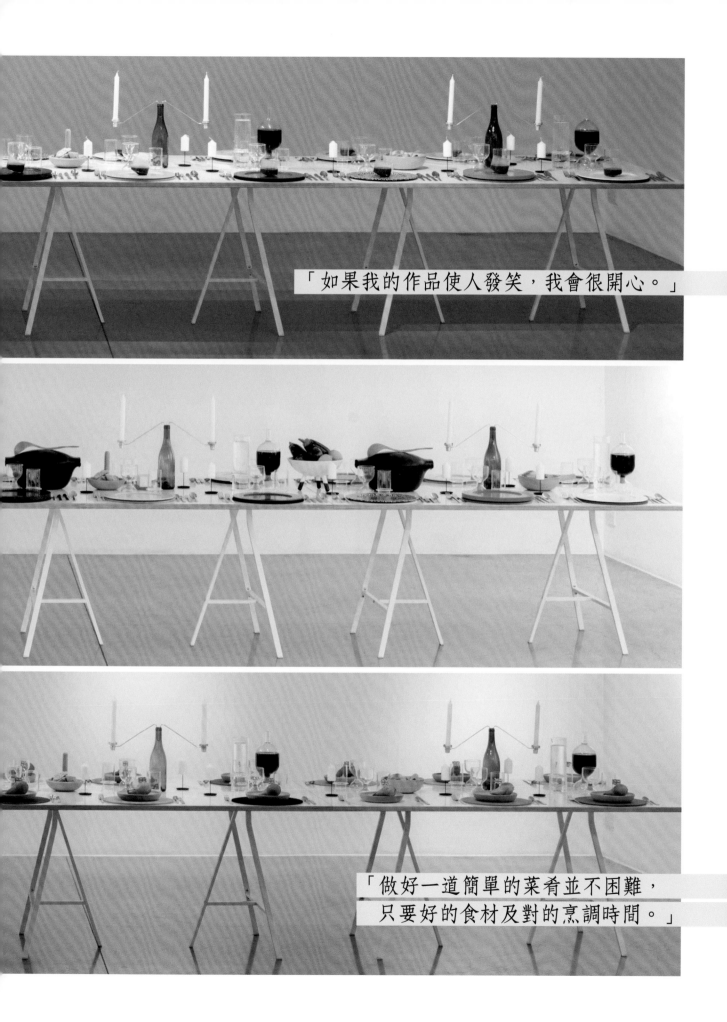

「如果我的作品使人發笑，我會很開心。」

「做好一道簡單的菜肴並不困難，
只要好的食材及對的烹調時間。」

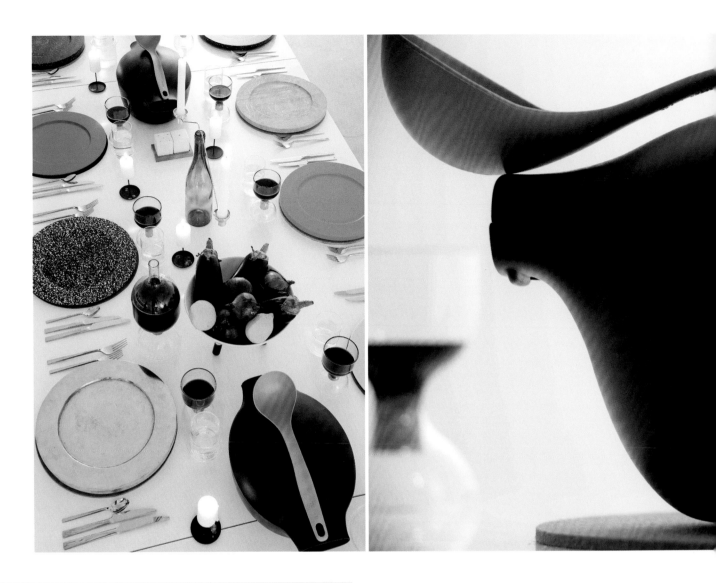

「我的設計不從已知的概念出發，
　而是強調新的觀點。」

上：（左）蘇菲·史默洪所繪，可麗耐
和木頭製成的餐碟盤《盤塔》。

（中）100% 再生鋁砂鍋，特福出品；
再生塑膠湯勺《享》（Enjoy）。

（右）高硼矽玻璃威士忌酒杯《眩》
（Dizzy），塞巴斯欽貝爾聶系列；由
貝爾聶設計的 Driade 鋼製湯匙《斜》
（Slope）。

甜菜湯
SOUPE DE BETTRAVES
食譜見第 179 頁。

實驗性晚餐

　　他曾在畫廊裡設宴——擺上一張長桌，放滿餐具和自己的作品，席間二十多名賓客品頭論足。他們的批評讓貝爾聶更加清楚自己設計的好壞。賓客中有好友也有陌生人，每個人對設計有明確的想法及好奇，他們觸碰作品，也讓作品觸動自己的味覺感官，進而理解作品的設計理念。這樣的經驗超乎立體視覺的想像，更勝過以雜誌圖片及照片的呈現方式。從前菜到主菜，乳酪到甜點，不同的設計一一展現，各式各樣的材質互相融合，有充滿新穎的想法，也有富含創造力的大膽設計，全都帶著詼諧及對俗套的挪揄。晚餐繼續進行，只見賓客起身離開，接著回到座位，他們四處移動相互交

最愛的食譜書

「倫敦 River Café
　餐廳所出的食譜。」

由左至右：材質為高硼矽玻璃和軟木塞的玻璃杯《軟木塞》（Corked）；山毛櫸《起司盤》（Cheese Plate），上頭可插一小塊水果；山毛櫸乳酪切板《傑希》（Jerry）。以上皆為貝爾聶的作品。

談，氣氛非常活絡。席間有幾項設計格外令人驚訝，像盛裝在半傾威士忌酒杯裡的熱湯，與躲藏在寶盒裡的霜酪。就這樣，評論接踵而至，想法躍躍欲出……

　　然而當貝爾聶在家招待朋友時，情況和上述並不同，但仍有相同的脈絡，那就是「混搭」和「跳脫形式」的行事作風。他邀請有相同背景但持相對意見的人士，為他們準備精心製作且合乎期待的晚餐。所有擺飾都是靠設計師的巧思取得風格上的和諧──在瓷盤邊擺上穆拉諾（Murano）花瓶、收藏的蒸餾瓶，與帶有鄉村風的日式吹製玻璃杯。因為都是透明的器具，所以看上去十分登對，完全不會帶來減分的反效果。另外還有形狀不一各式各樣的飯碗和木

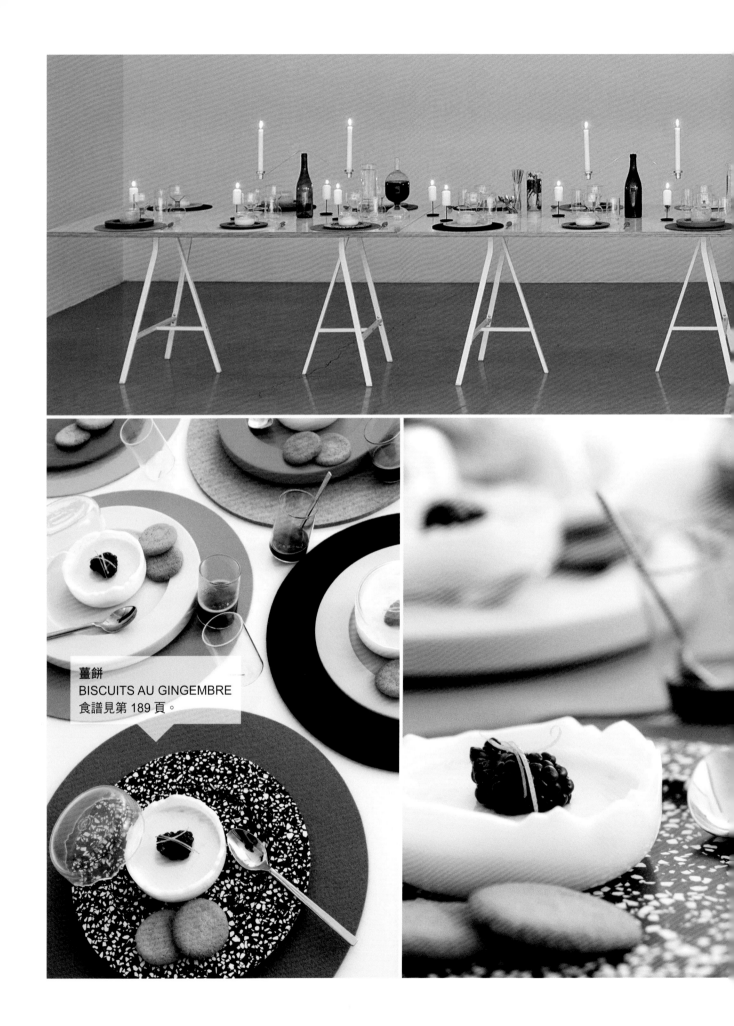

薑餅
BISCUITS AU GINGEMBRE
食譜見第 189 頁。

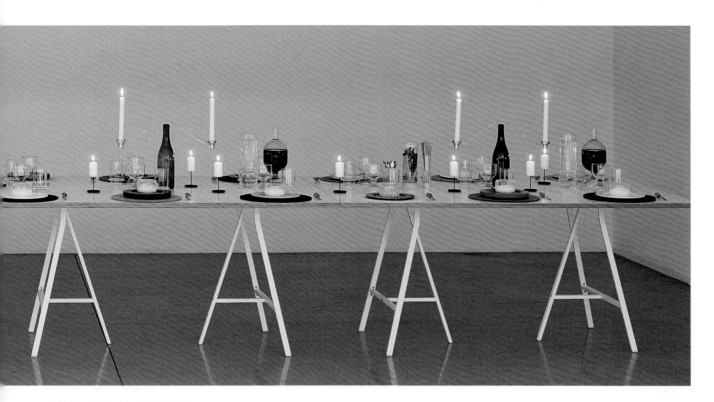

材質為可麗耐，由史默洪所繪的餐盤《盤塔》；檸檬霜酪被裝在名為《風景》（Landscape）的 ABS 樹脂寶盒中。以上皆由 Tuke & Tuke 出品，貝爾聶設計。

◀推薦菜肴
檸檬霜酪
CREME AU CITRON

「這是一道逐漸被遺忘的英式甜點。我和女兒常在星期日的午後製作它。」

食譜見第 189 頁。

塊，以及白色為主的布製品和點綴色彩的巴斯克餐巾。

買完菜且詢問過肉舖老闆的意見後，貝爾聶會選擇最上等的食材烹飪成最簡單的菜色。他和太太兩人分工合作，一起下廚，由他包辦熱湯、霜酪、甜菜沙拉和獨家祕製的溏心蛋，並在烹煮聲及瀰漫的香味下選酒。在義大利幾年的生活讓他愛上了帶有氣泡的白酒，普羅塞克氣泡酒、開心果及香腸是他建議的組合，要不然就是朱朗松酒（jurancon）配鵝肝醬。晚餐後是花草茶或消化酒的時間，他會把酒倒在有放大鏡作用的玻璃杯中，透過杯子和酒液，所見之物都被神奇地放大。之後大夥兒就圍在桌邊聊天，十分隨興，更晚些則會換餅乾和巧克力上桌。

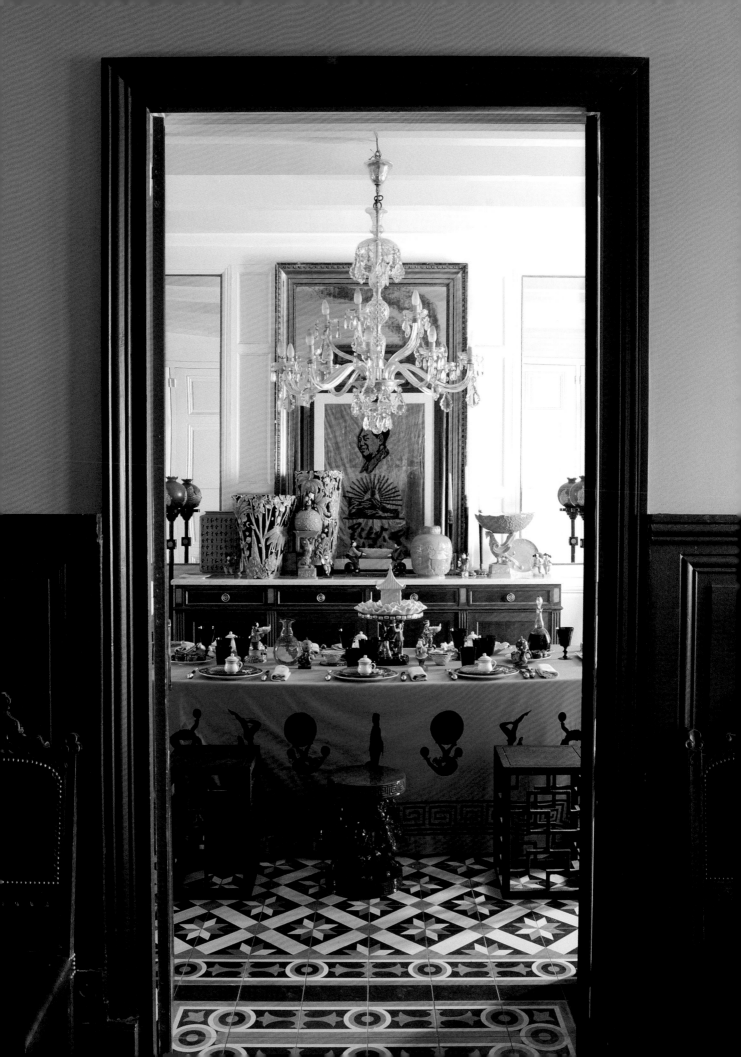

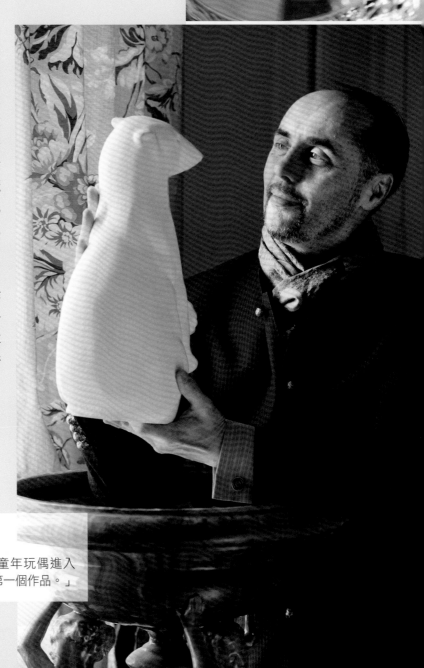

尚·寶吉歐
JEAN BOGGIO
夢想萬歲

1984 年以年僅二十一歲的資歷創立珠寶設計工作室,迄今做過許多不同的嘗試。1988 年於巴黎大皇宮(Grand Palais)內展出《大師之手》(De Mains de Maîtres),介紹富含故事性的珠寶雕塑。1989 年在日本西武百貨設櫃;1991 年參加家飾大展,展出以「一千零一夜」為題的戒指和家具。1992 年做出全新改變,隔年為 Roux-Marquiand 設計金飾《魔法森林》(Brocéliande),並和繼承者(Les Héritiers)、道明藝術玻璃(Daum)和巴卡拉(Baccarat)合作。除了設計水晶外,也為蕭邦表、愛馬仕、Emaux de Longwy、Neiderwiller、巴黎麗茲酒店和 Haviland 製作瓷器和彩陶。自 2006 年起,寶吉歐與法藍瓷合作創立副牌「Jean Boggio for Franz」,每兩年發表一次新作,設計範圍包括家具、漆器、青銅器、絲製品和瓷器。

珍愛的物品
「象徵告別童年玩偶進入瓷器設計的第一個作品。」

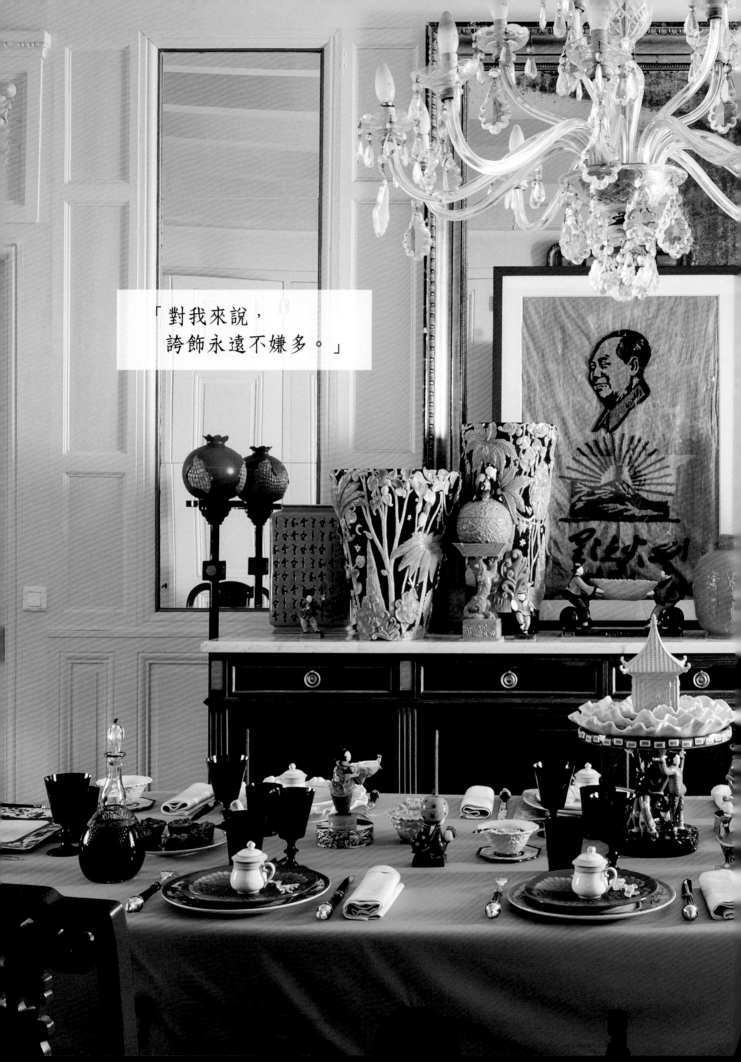

「對我來說，
　誇飾永遠不嫌多。」

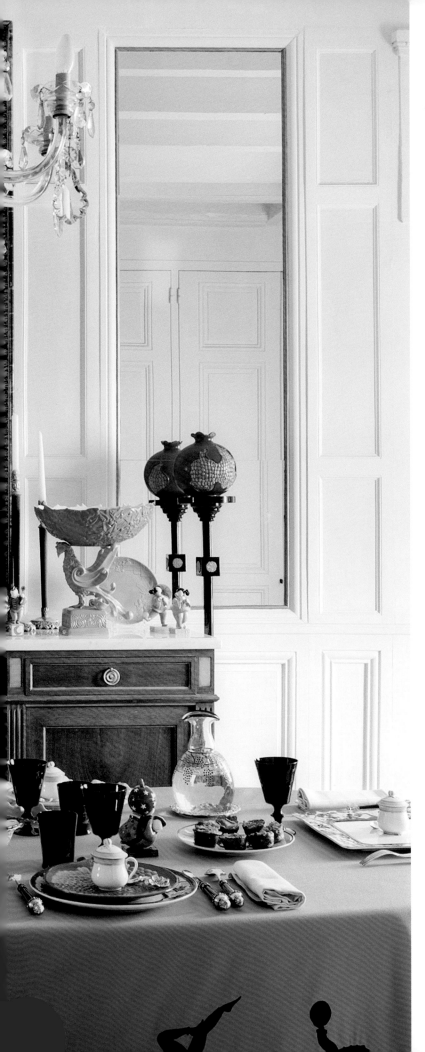

一段美麗的歷史

　　如果他願意，他會想邀請臉書上所有的朋友。一切都很隨性，大門總是為想造訪的友人開啟。賓客參觀著房子，最後被撲鼻的香氣吸引至廚房。寶吉歐對氣味的混融很有研究。他會表演用焦黏在鍋底的精華製作醬汁，也會分享如何焰燒餐點，讓朋友見識熱油顫動的響滋聲，以及小心摻灑卻揮飛空中的胡椒、辣椒粉末。大夥兒享受充滿笑聲的歡慶，與千變萬化且充滿驚喜的私房料理，如帶著甜鹹雙重滋味的鳳梨佐貝希墨爾醬（Béchamel）與庫斯庫斯（Couscous）佐甜酸醬。開飯前，主人與賓客會喝上一杯香檳、葡萄酒、桑格莉亞酒（Sangria）或以摩根酒為底的基爾酒（Kir Morgon）。夏天他們食用西班牙小菜、醃漬淡菜和調味櫛瓜，冬天則品嘗淋著手工無花果醬的鵝肝醬。

　　用餐彷彿是趟旅行，端看主人欲將賓客帶往何處。寶吉歐會打開放滿餐巾和餐具的櫥櫃，從白色的緞織品中挑選出想要的桌布，和因經常使用而變柔軟的麻織品，接著擺上自己創作的繽紛作品，融合不同的時代風格與材質，將家傳的餐盤、自己的設計與各地舊市集買來的餐具混合搭配，製造出和諧或衝突的感覺，並以強調對比、觸感和誇飾為樂。他經常使用水晶杯或在百貨公司購買的簡單杯具，這些玻璃杯通常帶著令他傾心的顏色，如強烈的火紅和濃郁的深紫。餐具多半為銀器，充滿巴洛克風與繁瑣的裝飾，如同那些以他姓名為牌、帶著對植物奇想的設計。在燭焰及吊燈的輝映下，這些作品閃著微微亮光，照亮著餐桌中央的擺飾，讓人恍若活在十八世紀。牆上的鏡子增加了空間感，也增加了濃濃的個人色彩。屋內到處擺滿了設計，讓人一眼就能看出主題，有人偶、舞者和表演平衡技巧與丟擲小球的雜耍人。

　　每年，寶吉歐都會針對作品的樣式和風格作些許改變。席間賓客撫摸這些創作，分享作者長年的設計經歷，和來自不同大陸的特有文化。

餐具櫃上（左至右）：花瓶《石榴》（Grenade）、《很久以前》（Il Etait une Fois）和《奇妙花園》（Jardin Extraordinaire）；圓盒《做夢者》（Penseur à la pomme）及底下的《豐饒之角》（Cornucopia）；可移動式食盤《戀人》（Les Amoureux）；《薑》（Ginger）罈和《鳳凰》（Phoenix）盃。

桌上：中間是《馬戲蛋糕盤》（Plateau à Gâteau Cirque），上頭擺著 3 件瓷盤《牡丹》（Pivoine）；琺瑯瓷盤《石榴》；玩偶擺飾《雜技系列》（Baby Circus）；Cristallerie Portieux 的玻璃杯《十八世紀中國印象》（Impression Chinoiseries XVIIIe）；鍍銀青銅餐具《小活佛》（Little Boudha）；水瓶底下的《赤道》（Ligne Equateur）。以上作品由 Jean Boggio for Franz 和 Jean Boggio Orfèvre 出品。

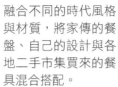

《雜技系列》之玩偶擺飾；
茶壺《中國夢》(Rêves de
Chine)。

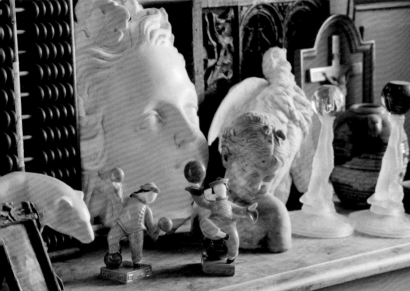

融合不同的時代風格
與材質，將家傳的餐
盤、自己的設計與各
地二手市集買來的餐
具混合搭配。

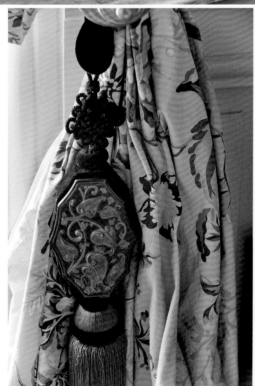

燒瓷和絲質窗簾扣飾《護符》
(Talisman)；Jean Boggio
for Franz 的可移動式食盤《戀
人》。

「貪食不是原罪，
而是優點。」

最愛的食譜書
「對我而言，嗅覺和身體的律動就是最好的『食譜書』。」

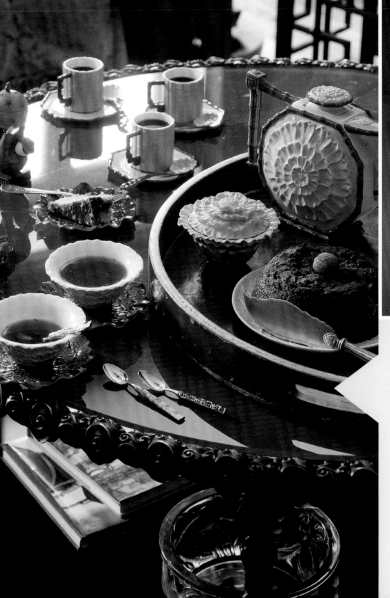

「因為曾祖父的關係，我很喜歡吃栗子，像是冰糖栗子、栗子果醬、栗子酒、栗子慕斯和栗子火雞肉。」

左上：餐盤《狨猴的故事》（Histoire de Marmousets）、純銀湯匙《曼德拉草》（Mandragore）。

左下：鑲著內漆玻璃的青銅桌《克諾索斯》（Knossos）、茶具組《時間之華》（Fleur du temps）、餐盤《牡丹》（Pivoine）和《狨猴》（Marmouset）。以上作品為 Jean Boggio for Franz 與 Jean Boggio Orfèvre 出品。

右圖：寶吉歐設計的鏡子《梅呂斯納》（Mélusine）。

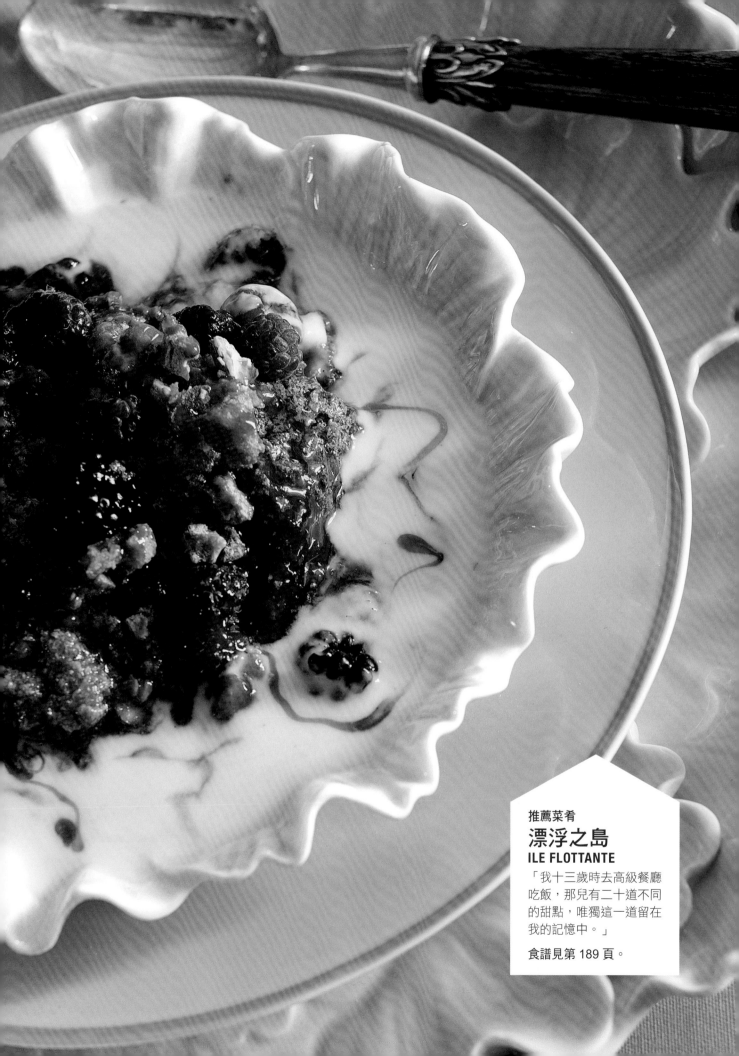

推薦菜肴
漂浮之島
ILE FLOTTANTE

「我十三歲時去高級餐廳
吃飯，那兒有二十道不同
的甜點，唯獨這一道留在
我的記憶中。」

食譜見第 189 頁。

左：以金線繡著雙手圖樣的亞麻桌布《手把手》（Mano a Mano），以及花瓶《瑪格麗特》（Marguerite）。

右：吹製玻璃的干邑醒酒瓶《分享》（La Part）；桌布及醒酒瓶由瑪蒂德設計、出品；花瓶由瑪蒂德設計，阿爾迪（Ardi）出品。

馬克與瑪蒂德‧伯黑堤佑

MARC BRÉTILLOT & MATHILDE BRÉTILLOT

姐弟檔

瑪蒂德／巴黎卡蒙多學院[6]畢業，發跡於米蘭、倫敦，最後在巴黎從事設計、室內建築裝潢與劇場舞台設計等事業。作品包括位於首爾的餐廳、曼斯（Mans）的飯店及私人建築，也為塞弗勒瓷窯（Sèvres）、道明藝術玻璃、昆庭（Christofle）、巴卡拉、Danese 等品牌設計。曾任職於漢斯高等藝術與設計學院[7]（ESAD），以及參與法國文化部《工藝藝術任務》的計畫，目前任教於卡蒙多學院和布魯塞爾國立剛勃高等視覺藝術學院[8]。

馬克／畢業於布勒設計學校[9]；對玻璃及家具製作技巧感興趣，之後成立多媒材工作室。1999 年起開始從事食物設計，於狩獵自然博物館（musée de la Chasse）、卡地亞現代藝術基金會、東京宮、日內瓦、蒙特婁等地展出裝置作品和即興創作。目前任教於漢斯的高等藝術與設計學院和巴黎斐杭狄法國高等廚藝學院[10]，同時也是《烹飪設計》（Culinaire Design）一書的共同作者。

6. École Camondo。
7. Ecole Supèrieure d'Art et de Design。
8. La Cambre。
9. Ecole Boulle。
10. L'école supérieure de cuisine Ferrandi。

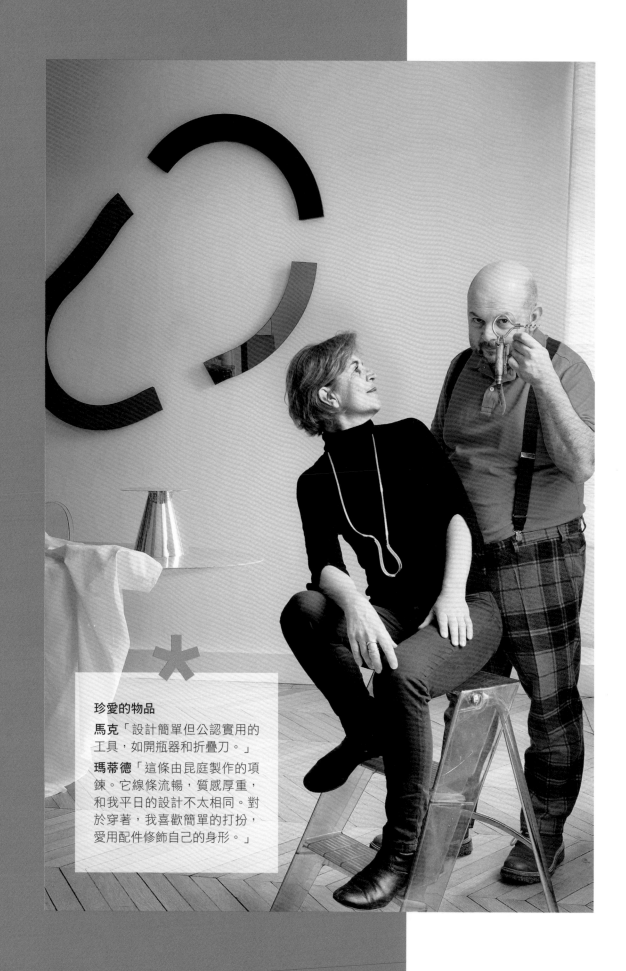

珍愛的物品

馬克「設計簡單但公認實用的工具，如開瓶器和折疊刀。」

瑪蒂德「這條由昆庭製作的項鍊。它線條流暢，質感厚重，和我平日的設計不太相同。對於穿著，我喜歡簡單的打扮，愛用配件修飾自己的身形。」

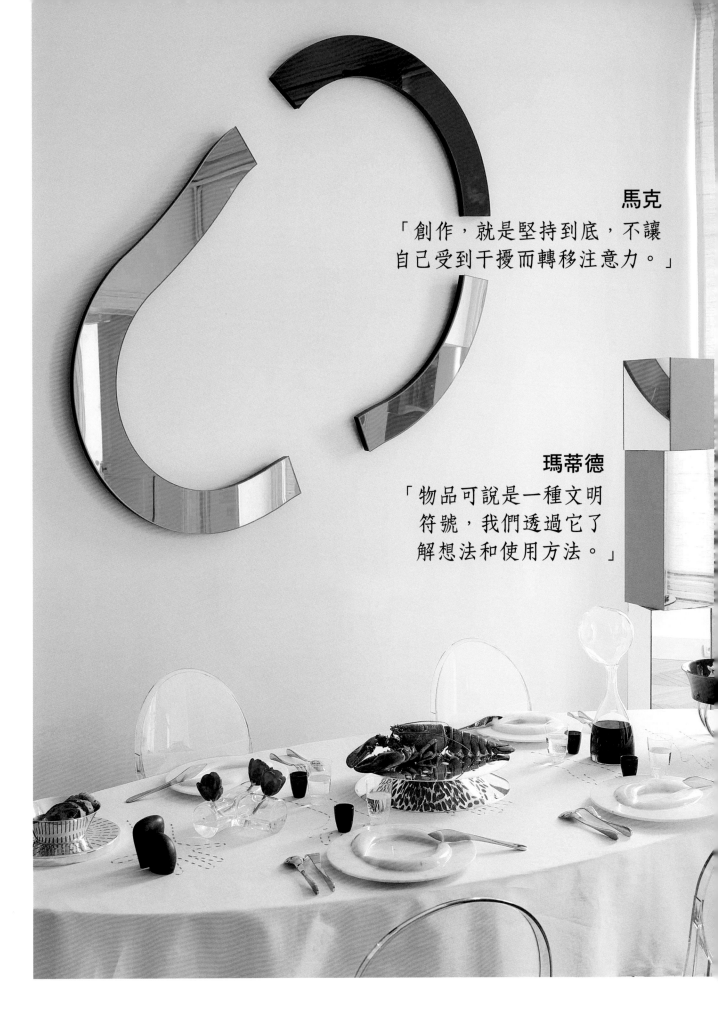

馬克

「創作，就是堅持到底，不讓
自己受到干擾而轉移注意力。」

瑪蒂德

「物品可說是一種文明
符號，我們透過它了
解想法和使用方法。」

兩條平行線

對瑪蒂德而言，桌子應當美麗精緻，生動活潑，即便有裝飾也不能太過。可能的話，她會使用大理石板、板岩片，甚至是玻璃板來取代餐盤。要是想將食物直接擱在桌上呢？那可就得設計一塊專門用來清潔的漂亮海綿、一款適合擺在餐桌中央的桌上型垃圾桶，和特別為此安排的菜單。精心考究的照明設計，像是漂亮的蠟燭和一旁不太強烈也不會太高的燈光，在在柔和描繪了物品的輪廓。餐巾當然是布料做的，面積大且上了漿；使用的餐具則是她設計的鋼製作品。馬克在以食物為主角的氛圍下，談到了故事情節發展與戲劇上演的空間，還有三一律中地點和時間的一致。至於該用什麼方法表達這樣的感覺，馬克列舉了幾項可能：烤盤、刨菜刀、鋒利的削皮刀、白色且質面光滑的圓形簡單餐盤、符合國家原產地和品質研究所[11]（INAO）標準的杯具等。然而，瑪蒂德偏愛質地薄輕，且不論拿在手中或靠近嘴邊，均給人帶來舒適感受的水晶杯。她認為杯子本身的易碎性恰巧與流動的液體十分搭襯，適合用來飲用酒類和一般的飲水。姐弟倆非常好客，經常宴請二十多名賓客來家中用餐，擁有許多與友人暢懷飲食、把酒言歡的美好回憶。老彼得・布勒哲爾（Brueghel）是瑪蒂德喜愛的畫家，她愛畫中的人群、菜肴和酒液四溢的橡木酒桶，也喜歡這種歡樂節慶的氣氛——當下發生的種種，言談間透露出的魔力，賓客間親密的耳語和來往的問答交談。對馬克而言，最理想的晚餐是一切隨興；對瑪蒂德來說，「混融」——混合不同背景、年紀的賓客——則是最佳的模式，交雜了承諾、計劃和正反兩種不同意見。我們不時感到安逸的氣氛與引人注意的魅力，不論是她或他家，一切毫無拘束。我們一起參與，一同協助。

馬克在最後一刻下廚，大夥兒可以感受到他的緊張與壓力。瑪蒂德告訴我們她最愛的菜色：南瓜湯、灑上漬蜜橘皮的烤蘋果奶酥，以及搭配豆瓣菜美乃滋的冷魚。這是唯一一道保存物體「原有之美」的餐點，不受烹煮程序的「破壞」，同時也讓人想起聖經中對「釣魚」的闡述。兩人在烹調時講求迅速，馬克認為烹飪是冒險、嘗試和創造，且要努力加快腳步，而對瑪蒂德來說，完成烹調意味著開心地將各種蔬菜切削成不同的形狀。當雙耳燉鍋內悶煮的菜肴瀰漫出香氣時，她想在廚房裡像隻小鳥般地不停東啄西嘗。朋友到達後，她便送上葡萄酒或威士忌，馬克則端上乳酪、烤杏仁、香檳以及侏羅區的白葡萄酒。不管是在他家或是她家，晚餐都以品嘗干邑白蘭地和巧克力作結，但馬克還會再奉上老蘭姆酒以及調溫巧克力。

左頁：
Galerie Gilles Peyroulet & Cie 的鏡子《歪扭變形的反射》（Reflets Contournés）；柱子《做或不做》（To Be or Not To Be），大理石雕刻盤《嘴巴》（Bocca），以上皆由瑪蒂德設計、出品。

（餐桌中央）飾以紅漆的銀製托盤為昆庭出品；塞弗勒瓷窯出品的鍍金瓷杯《極致》（Excelsior）；尚布利金銀器（Orfèvrerie de Chambly）出品的不銹鋼餐具《卡呂普索》（Calypso）。以上作品皆為瑪蒂德設計。

11. Institut National de l'Origine et de la Qualité。

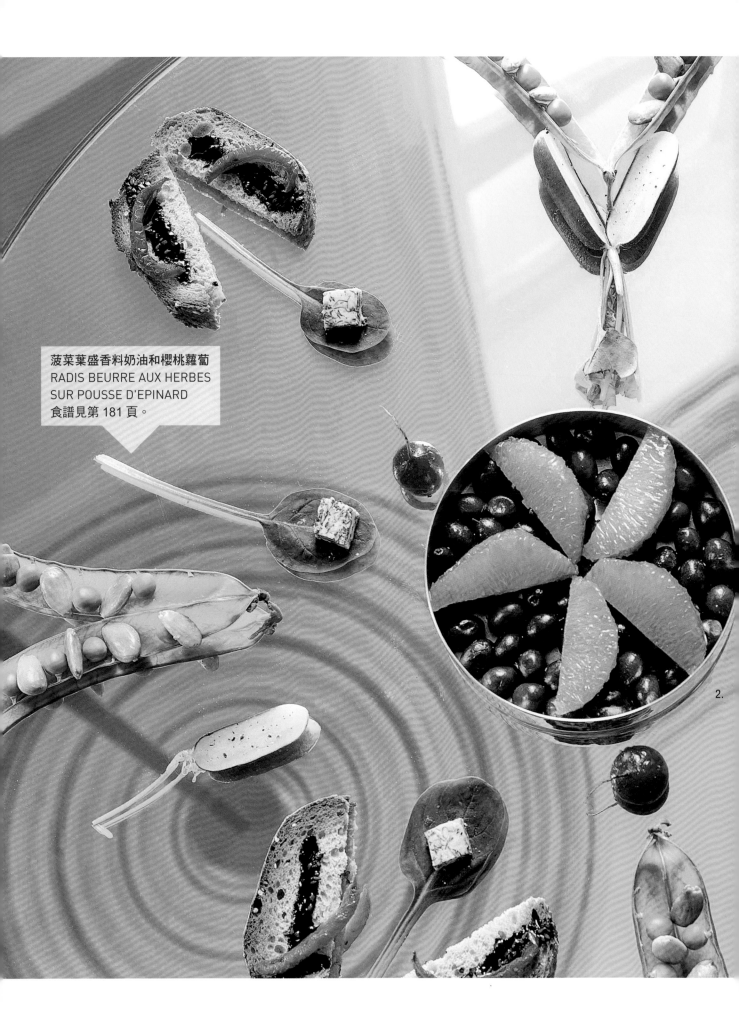

菠菜葉盛香料奶油和櫻桃蘿蔔
RADIS BEURRE AUX HERBES
SUR POUSSE D'EPINARD
食譜見第 181 頁。

2.

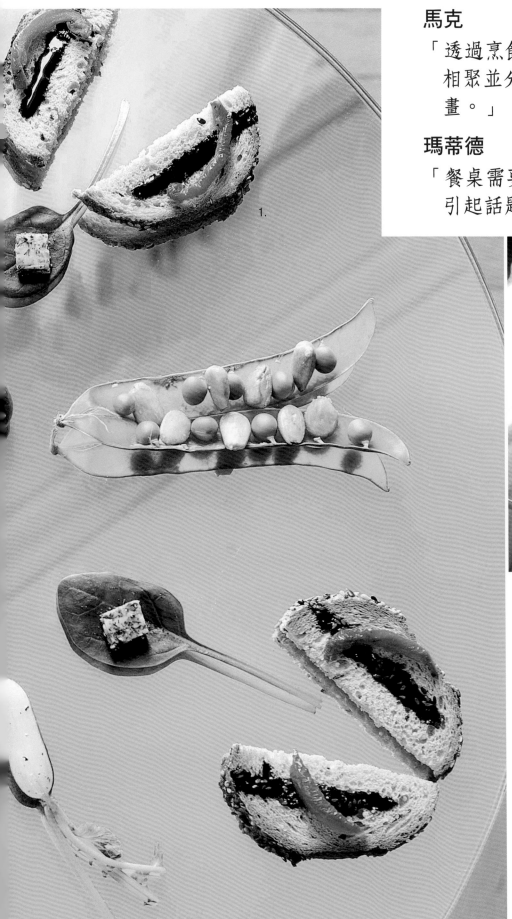

馬克

「透過烹飪上的設計，我們相聚並分享彼此的合作計畫。」

瑪蒂德

「餐桌需要裝飾，這樣才能引起話題，引發省思。」

上：鏡面毛氈托盤《近來好嗎？》（What's New），訂製品，由瑪蒂德設計。

1. 塗有日本黑芝麻醬的烤鄉村麵包，上頭放著醋漬番茄切片。

2. 葡萄柚果肉片和小橄欖。

3. 葡萄柚皮冰茶。

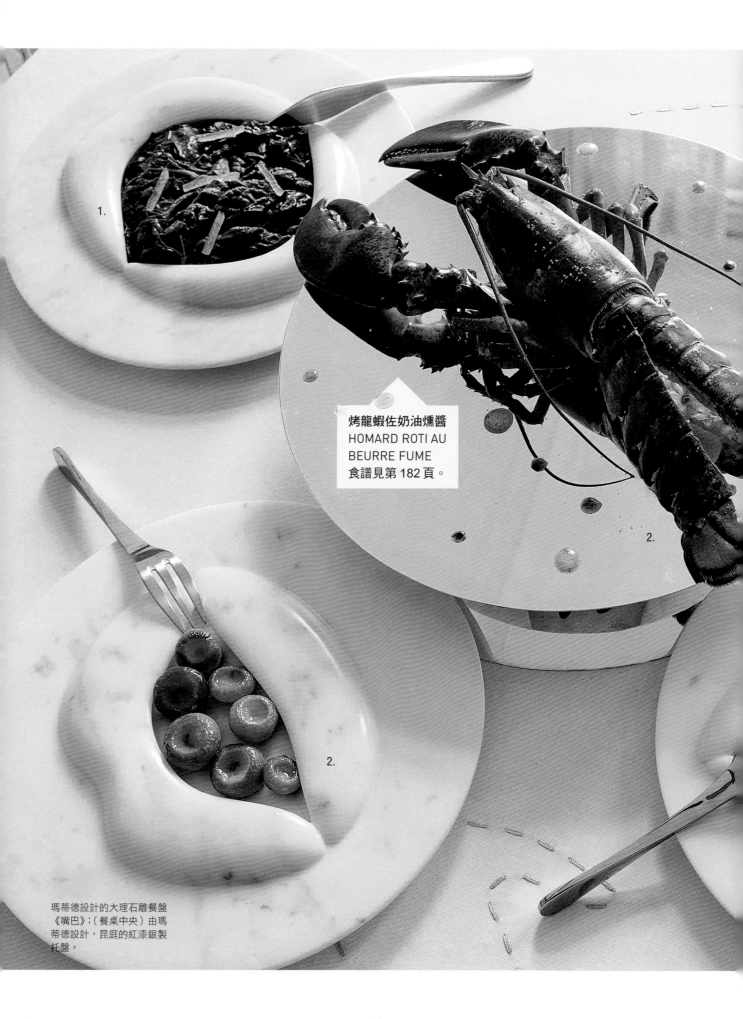

1.

烤龍蝦佐奶油燻醬
HOMARD ROTI AU
BEURRE FUME
食譜見第 182 頁。

2.

2.

瑪蒂德設計的大理石雕餐盤
《嘴巴》；（餐桌中央）由瑪
蒂德設計，昆庭的紅漆銀製
托盤。

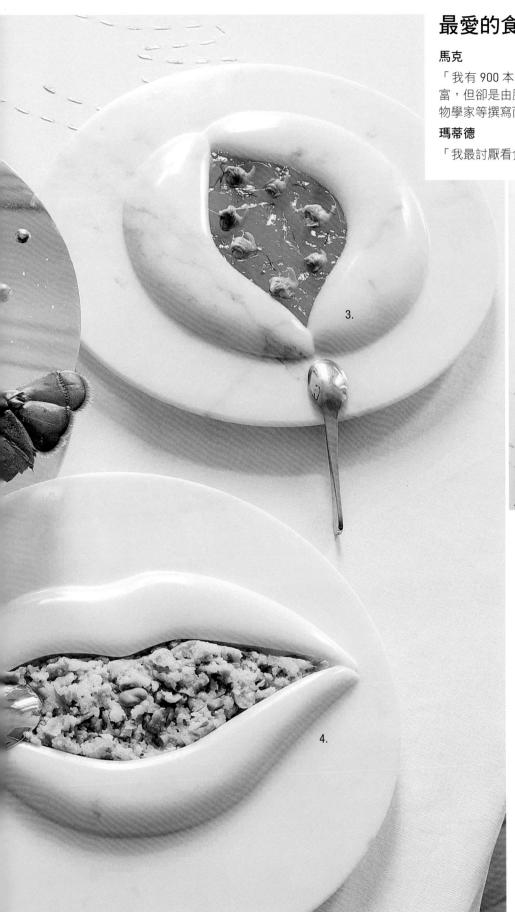

最愛的食譜書

馬克

「我有 900 本食譜。這些食譜書內容不見得最豐富，但卻是由歷史學家、人類學家、社會學家和植物學家等撰寫而成，堪稱『烹飪史詩』。」

瑪蒂德

「我最討厭看食譜，我都是打電話向馬克求救。」

✱

「品嘗龍蝦時，記得搭配培根鮮奶油。」

上：鍍金瓷杯《極致》，由瑪蒂德設計，塞弗勒瓷窯出品。

詳細的食譜請見第 182 頁。
1. 炒菠菜。
2. 侏羅區葡萄酒冰釀小蕪菁。
3. 番紅花貝類凍。
4. 新鮮蠶豆泥。

妮娜・康貝爾
NINA CAMPBELL
成功的職業生涯

左頁：Osborne & Little
的布椅套《比克頓條紋》
（Bicton Stripe）；玻璃
杯及水瓶《粉紅藍寶石》
（Pink Sapphire）。以上
皆由康貝爾設計。

十九歲在 Colefax and Fowler 擔任助理，之後創立同名品牌。
曾為安娜貝兒俱樂部（Annabel's）設計裝潢，且於平里科
（Pimlico）開設店舖。「愛心」是她經常使用的符號語彙。
1984 年成立作品展示室與工作坊；1990 年為 Osborne & Little
設計布料、邊飾和壁紙。於紐約、安曼和倫敦從事室內設計，
並在歐、美兩地進行飯店裝潢。康貝爾設計了一系列的家具、
地毯、桌布、餐具、玻璃製品、旅行用品和喀什米爾羊絨製
品……同時也出版了五本裝潢和設計書籍。曾獲「皇家橡樹永
恆設計獎」（Royal Oak Timeless Design Award），並於 2010
年被 IDFX 雜誌評為「年度最佳住宅設計師」（Residential
Designer of the Year）。

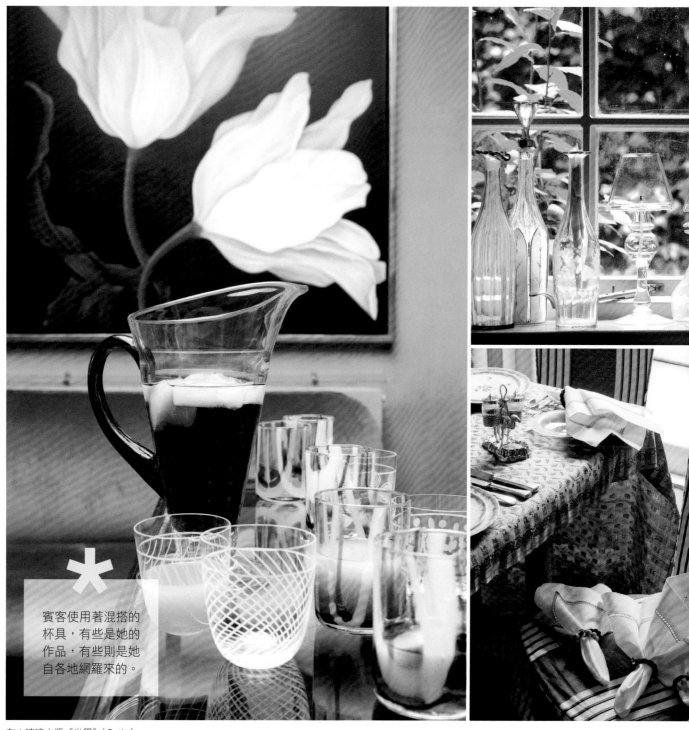

＊ 賓客使用著混搭的杯具，有些是她的作品，有些則是她自各地網羅來的。

左：玻璃水瓶《光學》（Optic）。

右下：刺繡餐巾；老式調味料瓶架也可以在她的商店裡購買。

「我希望看到事物光明、正向的一面，好比半空的杯子其實是『半滿』，或者更該看作是『盛裝』著飲品的杯子。」

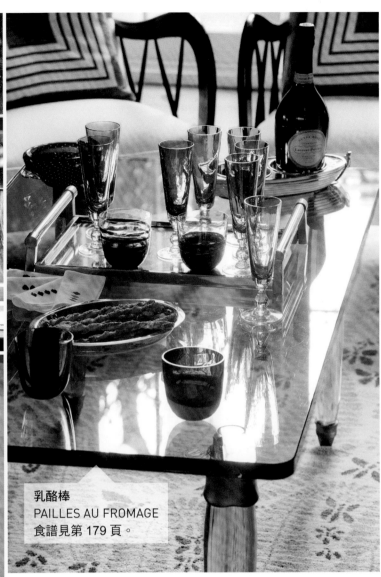

乳酪棒
PAILLES AU FROMAGE
食譜見第 179 頁。

玻璃杯《紫水晶》
（Améthyste），由
康貝爾設計。

英式風格

算是英式幽默嗎？妮娜說，來她家作客的人總希望她沒下廚。

她喜歡上市場買菜，也喜歡買外食回家。選擇的菜單隨季節改變，且餐桌上的裝飾也跟著受邀對象變換。鍾愛古董瓷器的她，從開始旅遊之際，便於中國、印度、美國各地購買、蒐集各式碗碟餐具和桌布，也會溜進鄉下古玩店裡東挑西撿，貨比三家，欣喜若狂地尋找自己喜愛的物品。她的餐桌風格多變，有時以粉紅、金色為主，配上相襯的玻璃杯具和各色繁多盛開的花朵，看上去熱情洋溢，有時則強調對比，混合黑色、白色，並鋪上印著豹紋圖樣的桌巾，感覺上十分講究，也營造庸俗及優雅的氣息，但總不忘製造驚喜。

她從不說不，因此，一切都很隨性。和孩子們一塊兒時，她遵照傳統，在聖誕節送禮物，在復活節藏彩蛋；與朋友一起時，只有一個原則，那就是依朋友所愛，提供他們所想，讓他們感覺受到呵護。所有的準備都是為了讓朋友感到放鬆，因此沒有嚴肅的氣氛，且一切都不會太過。她希望友人在走進家後立刻感到賓至如歸，並享用美味成功的晚餐、愉悅的時光及最有趣的交談。她會精心安排賓客名單，在招待藝術家之際請來想成為藝術家的友人，或在邀請作家的同時找來想從事寫作的

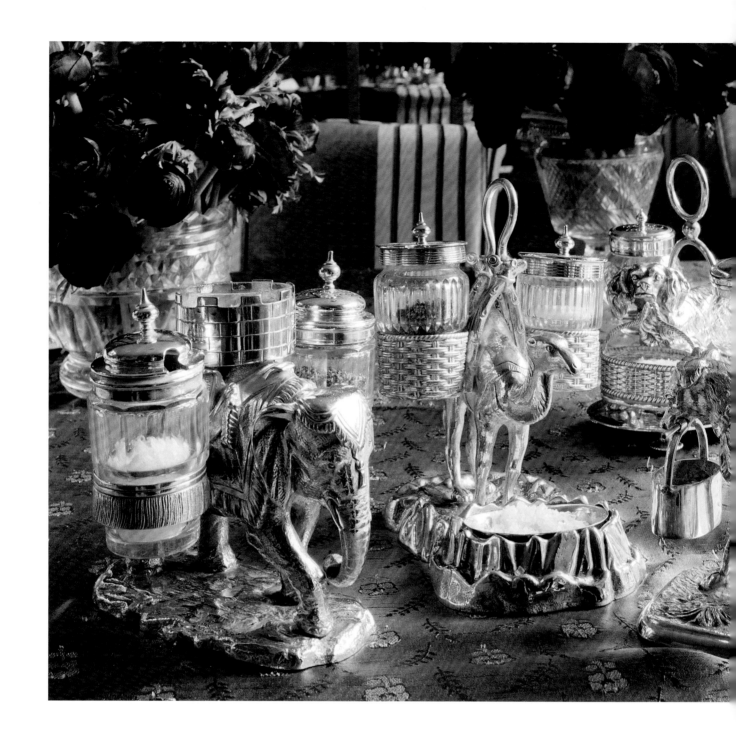

最愛的食譜書

「寫 E-mail 問我的主廚朋友凱特。」

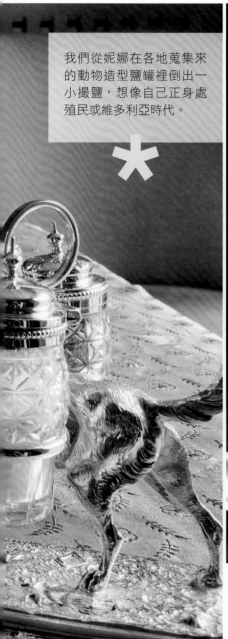

我們從妮娜在各地蒐集來的動物造型鹽罐裡倒出一小撮鹽，想像自己正身處殖民或維多利亞時代。

*

上：Osborne & Little 的布椅套《比克頓條紋》（Bicton Stripe）；刺繡餐巾。以上皆由康貝爾設計。

推薦菜肴

春饗羊排
AGNEAU DE PRINTEMPS
「最棒的是，我的菜單一直隨著季節變換。」
食譜見第 181 頁。

朋友，也可能安排剛從印度回來的旅行者和另一名準備動身前往該地的旅客見面。不管賓客名單的形式為何，都不要緊，大夥兒一邊嚼著乳酪棒，一邊開始將話題圍繞在所喝的葡萄酒（或當時較多人喝的雞尾酒）上。

　　如果只有一道主菜，妮娜會準備更多自己喜愛的開胃小點，如鵪鶉蛋、帕爾瑪火腿、香腸、聖女番茄、抹上肉醬的烤麵包片及櫻桃蘿蔔等。賓客使用著混搭的杯具，有些是她的作品，有些則是她在英國、美國、印度和約旦各地網羅來的工業或手工製品。經過她的巧思，看似不太可能的組合變得優雅有趣。桌上放著五彩繽紛、圖案各異卻不衝突的餐盤，有藍色、白色、粉紅色和紅色，配著對比鮮明的圖案和充滿極簡主義與巴洛克風格的造型。我們從妮娜在各地蒐集來的動物造型鹽罐裡倒出一小撮鹽，想像自己正身處殖民或維多利亞時代。她的第一個鹽罐是別人送的禮物，造型和十八世紀繪畫中的形象一樣，她對這個猴子鹽罐癡迷不已；第二個鹽罐則為小狗造型。她也收集各種不同造型的鹽罐，如驢子、大象、駱駝等。一位送她裝飾著比例尺和顏料缽鹽罐的朋友說道：「妳是一位室內設計師，應該會喜歡這種造型。」收藏十二只鹽罐的她聊到可能會再添第十三只。當晚餐接近尾聲時，妮娜會向賓客提議來杯咖啡，或試試自己從中國帶回來的絕妙茉莉花茶。

瑪莉·
克里斯多夫
MARIE CHRISTOPHE
仙女般的神奇手指

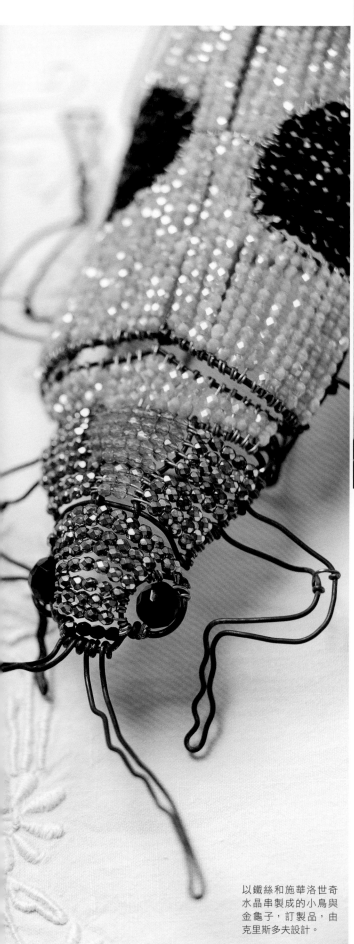

以鐵絲和施華洛世奇水晶串製成的小鳥與金龜子，訂製品，由克里斯多夫設計。

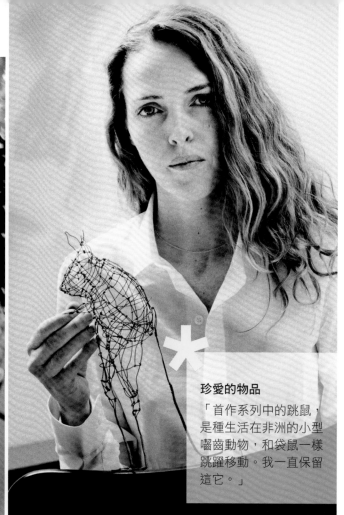

珍愛的物品
「首作系列中的跳鼠，是種生活在非洲的小型嚙齒動物，和袋鼠一樣跳躍移動。我一直保留這它。」

在培寧根（Penninghen）學習設計後，又在平面設計暨視覺傳達學院 [12]（ATEP）習得 3D 雕塑，因此找到兩項領域間的關聯，開始將所繪的物品以鐵絲編織的方式創作成形。她曾為巴黎 Victoire 服飾設計櫥窗，作品深受建築暨室內設計師弗雷德里克·德盧卡（Frédéric De Luca）的青睞，後者邀請她在開設的藝廊「等待野人」（la galerie En attendant les Barbares）舉辦個展。之後她與室內設計師菲力普·雷諾（Philippe Renaud）相遇，並為愛馬仕（Hermès）的洛杉磯分店設計飾物。至此，她的事業於焉成形。瑪莉曾替卡地亞形塑黑豹，為 Lady Dior 設計一款於上海展示的手提包，為 Baby Dior 創作蜜蜂燈飾，也讓羅傑與維維耶（Roger & Vivier）遍及世界各地的櫥窗變得生氣勃勃充滿活力，同時在自己工作室打造專為收藏家設計的動物飾品及燈具。

12. École de design graphique et de communication visuelle

波紐村的陶瓷小碟。

優雅的協調

克里斯多夫將從市場裡買回來的水果蔬菜、香草植物堆疊起來，然後拍照記錄四季和大地之美──顏色及各式形貌。她從不預想烹調所需食材，總以當日市場上的產品決定當日晚餐的菜色。她跟我們提到在阿爾薩斯的家庭聚會──那些在廚房幫忙父親將捕獲獵物切剁成塊，和準備料理鷓鴣與山雞的星期日。她非常喜愛烹飪這項極具智慧，且於接待賓客前可先行品嘗菜肴的活動。她會記住旅遊時所發現的種種香味，以及各式混合、新奇的味道。她十分喜愛在潘特勒里亞（Panteleria）平價小飯店裡吃到的粉紅洋蔥、續隨子（câpres）、茄子和肉桂。為了讓菜肴增添東方的風味，她會加入桑特醋栗乾、杏仁和香料。在廚房享用開胃菜──將阿拉伯麵包沾上灑有松子、榛果和各式香草的橄欖油已成習慣，若是夏天，她就會端出特製的沾醬，搭配紅色、橙色和綠色的番茄、紅蘿蔔以及芹菜。

之後大夥兒移駕餐廳用餐，那兒的風格經典，總是搭配白色的桌布。這些桌巾歷史悠久，可能來自舊貨市集，也可能是傳家之寶，總之，它們的過去令克里斯多夫心生響往。她將桌巾收在塞有波紐村（Bonnieux）薰衣草香袋以及印度乾丁香花苞的櫥櫃裡。餐廳裡，畫龍點睛的色彩補強了白色的單調，我們還發現和餐桌花束一樣顏色的玻璃杯及蠟燭。克里斯多夫也在桌面四周放了相同顏色的小裝飾，讓這一切看上去既隨意又具整體感。她小時候曾幫忙母親擺放餐具，也會利用鵝卵石、貝殼和花園裡摘下的玫瑰裝飾餐桌。如今她使用銀器餐具和繼承而來的水晶製品，後者為整體的裝飾增添幾分懷舊的情愫，然而她也善用自己瘋狂採購來的彩釉陶瓷器，為固有熟悉的裝飾品增添些許不同的風格變化。她對陶瓷品的迷戀已到達不顧丈夫「沮喪」的程度──將餐碟、托盤與壺罐缽具塞滿了整個旅行袋和行李箱，甚至從越南或日本帶回許多永遠不會使用卻需細心收藏的新杯組。

討厭既定規則的她，會讓賓客隨意揀選自己喜愛的位子，而邀請的人數則往往不拘，可以是四位或是十二位賓客。她會避開「十三」這個數字並非迷信，只是不希望讓相信這個禁忌的賓客感到不安。晚餐結束後，大夥兒繼續留在餐桌旁直至深夜，對話在狹長的餐桌間來回穿梭。冬天，她會為大家奉上一杯阿爾薩斯區產的白蘭地（西洋梨、金黃李或是紫香李口味）；到了夏天，則端上卡那里諾（canarino）──以熱水沖泡檸檬皮的飲品，就像義大利亞馬非海岸的居民一樣，或是像貝魯特人，準備以橙花糖漿調製的白咖啡（café blanc）。就這樣，大夥兒沈浸在驚奇且愉悅的歡樂中。

「料理時，我喜歡什麼都加，然後嘗嘗混在一起的味道。」

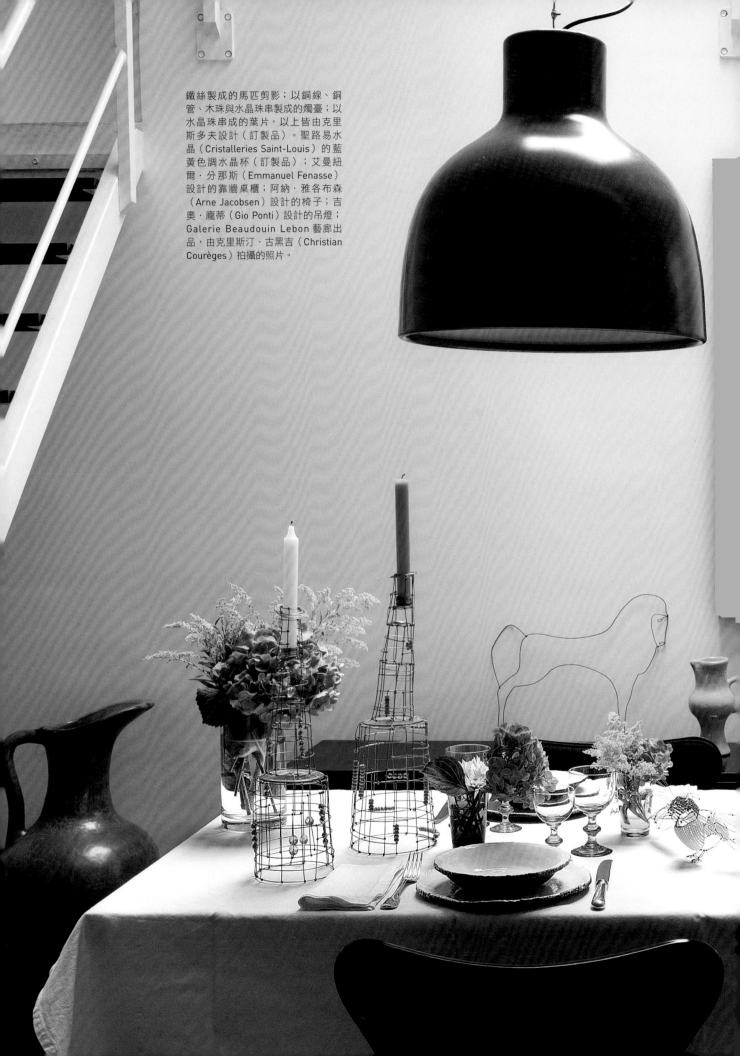

鐵絲製成的馬匹剪影；以銅線、銅管、木珠與水晶珠串成的燭臺；以水晶珠串成的葉片，以上皆由克里斯多夫設計（訂製品）。聖路易水晶（Cristalleries Saint-Louis）的藍黃色調水晶杯（訂製品）；艾曼紐爾·分那斯（Emmanuel Fenasse）設計的靠牆桌櫃；阿納·雅各布森（Arne Jacobsen）設計的椅子；吉奧·龐蒂（Gio Ponti）設計的吊燈；Galerie Beaudouin Lebon 藝廊出品，由克里斯汀·古黑吉（Christian Courèges）拍攝的照片。

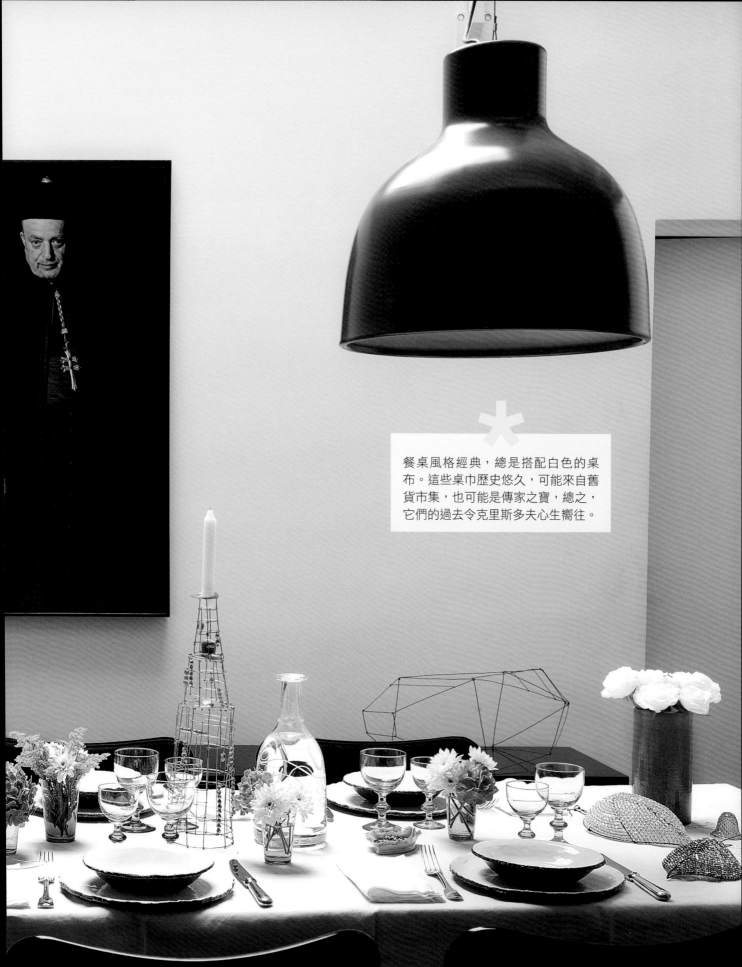

餐桌風格經典，總是搭配白色的桌布。這些桌巾歷史悠久，可能來自舊貨市集，也可能是傳家之寶，總之，它們的過去令克里斯多夫心生嚮往。

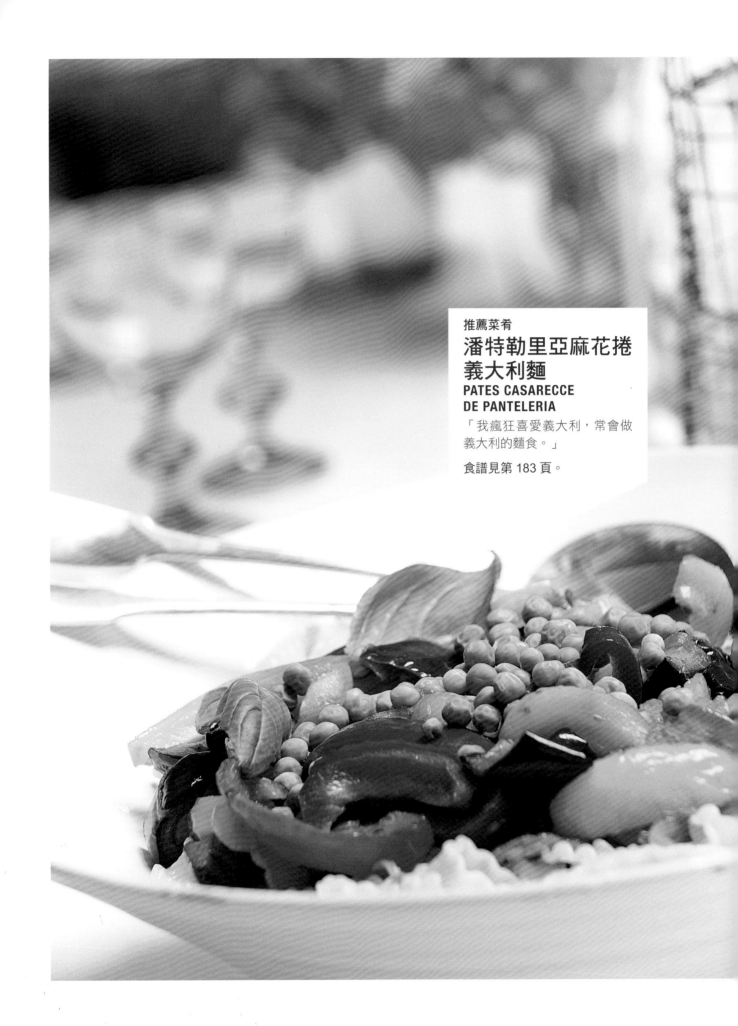

推薦菜肴

潘特勒里亞麻花捲義大利麵

PATES CASARECCE
DE PANTELERIA

「我瘋狂喜愛義大利，常會做義大利的麵食。」

食譜見第 183 頁。

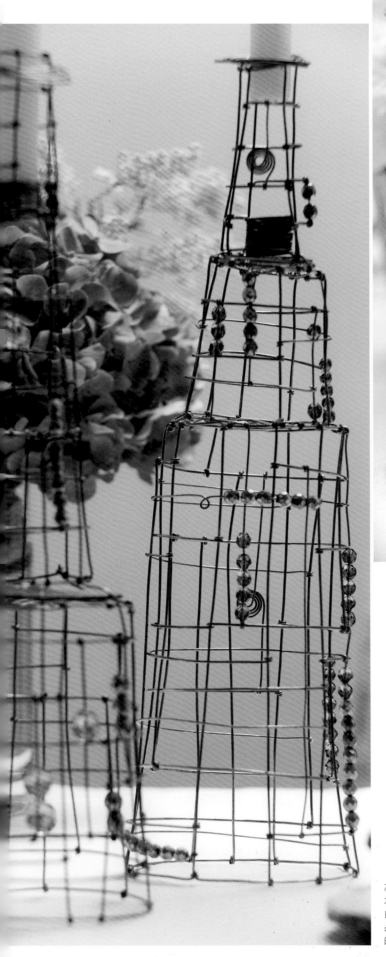

「因為我又高又瘦，人們
　有時稱我作『鐵絲』。」

左：以銅線、銅管、木珠與
水晶珠串製而成的燭臺，
由克里斯多夫設計（訂製
品）；裝有伊比薩（Ibiza）
的鹽及辣椒的陶瓷小碟。

奈杰爾・科茨
NIGEL COATES
實驗

自倫敦的建築聯盟學院 [13] 畢業後，從都會生活中汲取一套「混亂與刺激」（confusion et l'excitation）的觀點，質疑建築和物品的意義，並帶著熱情、嘲諷和本能工作，進而成為設計界的重要人物。不論面對怎樣的空間和物品，都能在藝術與智慧間取得平衡，並將具有敘事性且富創造性的概念，轉化到建築、裝飾及展覽上。最常在日本和英國兩地工作。為艾烈希（Alessi）、馬澤加（AVMazzega）、百得利（Ceramica Bardelli）、弗納塞提（Fornasetti）、Fratelli Boffi、波特羅諾瓦（Poltronova）、Slamp、Terzani 及 Varaschin 等品牌設計燈飾和家具。著有 2003 年羅倫斯金出版社（Laurence King）出版的《大都市指南》（Guide to Ecstacity），以及 2012 年由威立出版社（Wiley）出版的《敘事建築》（Narrative Architecture）。

珍愛的物品
「我想和花瓶《皮瓦》（Piva）一同入鏡，因為那是我以穆拉諾玻璃所製作過最棒的作品。」（塞維提〔Salviati〕限量出品）

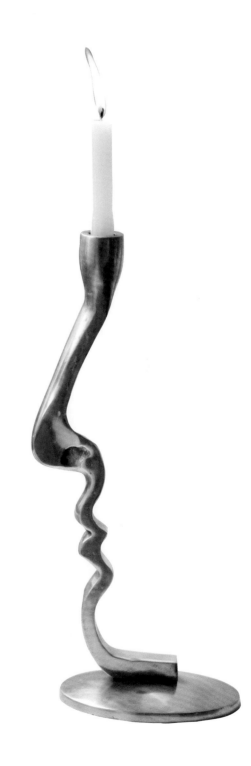

左頁：
沙發《豐滿》（Plump）；桌子《Domo》；淺口高腳水晶杯《大驚嘆號》（Big Shoom）。以上皆由科茨設計。

本頁
上：限量版花瓶《皮瓦》（Piva），塞維提出品；桌子《史酷比杜》（Scoubidou）；椅子《嘰哩咔啦聲》（Click Clack）。

下：雙吊燈《聚光燈》（Faretto）；依據米開朗基羅的大衛像鑄模所作的燭臺《大衛》（David）。以上作品皆由科茨設計。

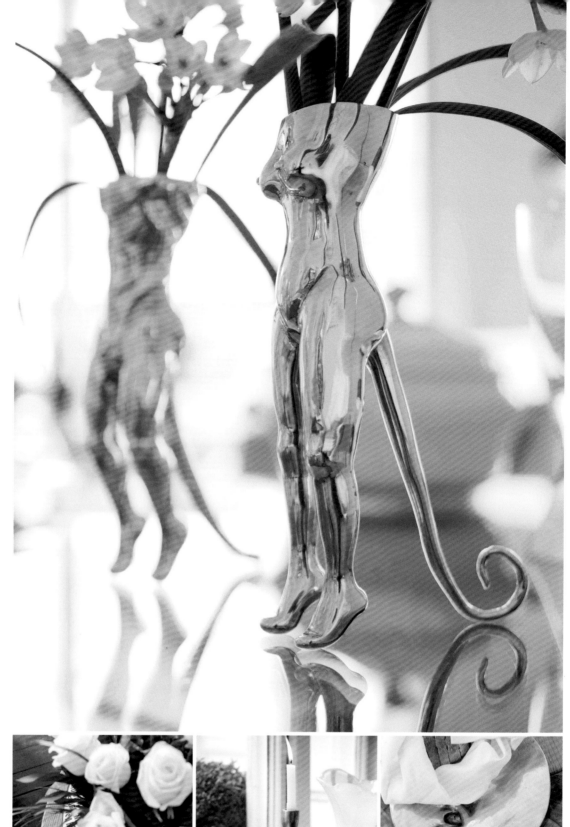

上：銀製動物造型花
瓶。

左下：矮桌《Domo》。

中：花瓶《Tulipini》
及燭臺《大衛》。

右下：餐盤《大衛》
（David）。

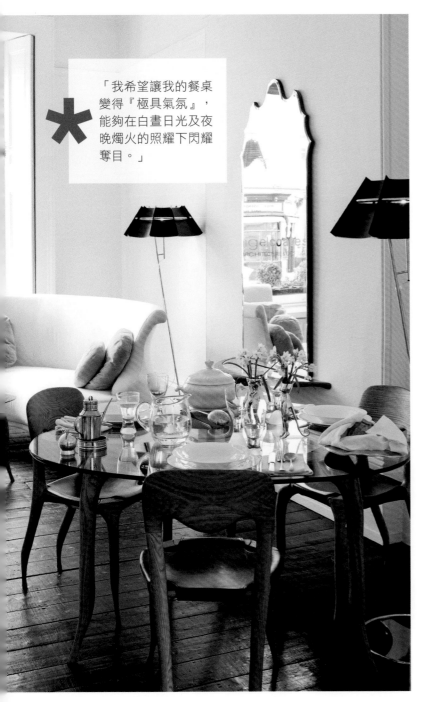

「我希望讓我的餐桌變得『極具氣氛』，能夠在白晝日光及夜晚燭火的照耀下閃耀奪目。」

「我喜歡隱藏的符號、略帶情色的意味，以及露骨的人性。」

桌椅組《Domo》；落地燈《帽子地板》（Chapeau Floor）；鏡子《巴洛可可》（Baroccoco）。以上作品皆由科茨設計。

談話片段

請用一個語詞來形容您自己？感情洋溢。**接待賓客的方式？**我會試著擺放極具風格和優雅氣息的裝飾，藉以創造兼具和諧與張力的氣氛。**餐桌的角色？**製造出充滿吸引力和互動性的「三角關係」，賓客可以直接對談，透過餐桌這個媒介與他人有聯繫。我希望讓我的餐桌變得「極具氣氛」，能夠在白晝日光及夜晚燭火的照耀下閃耀奪目。邀請人數較多時會使用較大的空間，而不侷限在餐廳裡。賓客就這樣來回穿梭、坐下，然後離開。如果是在夏天，那麼花園更是一個絕佳的待客場地。**特殊喜好？**我總是使用厚實的銀製叉子與刀刃顏色漸趨黯淡的鋼製刀具。我把一切簡化，從前菜到主菜都使用相同的餐具。我的桌布為厚亞麻材質，杯子則是自己設計的吹製水晶，還會擺上一些白色瓷盤，雪白的程度就剛摘下來用以製作簡單花束的當季花卉。**晚餐進行的方式？**所有餐具都按照菜肴口感和風格陳設，就連碗碟盤盤及裝飾也都視菜色搭配，總之餐桌隨用餐過程變化，用餐氣氛也漸漸變得愉悅且放鬆。事實上，晚餐的氣氛在剛開始的時候會顯得正式、嚴謹，但在快結束時變得恢意而自然。**邀請的對象？**通常會邀請非常要好的朋友；如果是我下廚，我希望他們跟我一樣沒有負擔。最理想的情況是邀請所有我喜愛的人，以及居住在義大利、巴西、法國、日本等不同國家的朋友。**賓客對您有什麼期待？**他們知道我喜歡下廚，會為他們準備一系列的義大利菜，當然其中少不了義大利麵，否則大夥兒會很失望。我還會準備有機的新鮮食物，我討厭經過加工的半成品，比如那些刨成絲的帕馬森乾酪。我在米蘭買了一瓶有著動人芳香與色澤的美味番紅花粉，還有一瓶烹飪中不可或缺的優質橄欖油。我喜愛嘗試，喜歡想像從未試過的食譜，試做那些可以配合季節更迭、場所轉換和賓客口味的菜色。**最近令您難忘的經驗？**我在倫敦過生日，總共邀請了二十名賓客。我準備了米蘭燉飯，以及用山吉歐維列（Sangiovese）紅酒燉煮的義大利香腸。我們先品嘗了香檳及義大利氣泡酒，再接著小酌貴族酒（Vino Nobile）。

「我曾是名重度癮君子，
　　後來用美食取代了香煙。」

托斯卡納蔬菜麵包湯
RIBOLLITA

「這是一道義大利托斯卡納地區的
濃稠湯品。我在義大利待了很長的
一段時間，還在那兒學會了烹飪。
傳統的作法是利用剩菜來烹製，並
盛在寬邊的大碗缽裡，搭配缽底的
麵包片一起享用。」

食譜見第 181 頁。

左上：餐桌《鬆脆感》（Crusty）。

右上：科茨設計的穆拉諾玻璃花瓶《非
索拉尼》（Fiesolani）。

右下：莎莉‧斯賓克斯（Sally Spinks）
設計，以羊毛、棉和絲所製成的仿製香
煙《燃燒中》（Still Burning）。

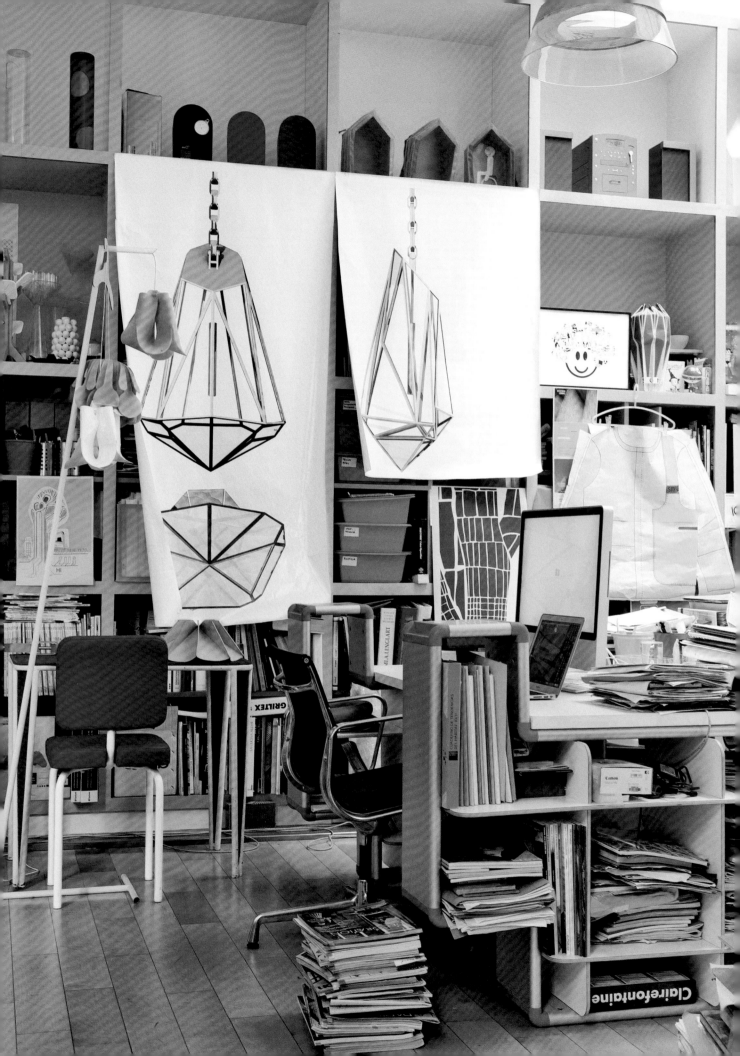

瑪塔麗・克拉賽特
MATALI CRASSET
探索與參與

左頁：
Duepuntosette 的辦公桌《瑪塔麗聯結》（Matalilink）；Artémide 的吊燈《勒哈斯》（Lerace）；Domeau & Pérès 的椅子《在我身旁》（Nextome）；專為第戎聖貝尼涅大教堂[15]設計的吊燈《鑽石是女孩最好的朋友》（Diamonds are a Girl Best Friends）及其吊鍊。以上作品皆由克拉賽特設計（© 法國圖像及造型藝術著作人協會〔Adagp〕，巴黎2012年）。

書櫃上的克拉賽特肖像畫是由美國插畫家 Mrzyk & Moriceau 繪製，Air de Paris 畫廊致贈；辦公椅是維特拉（Vitra）的《鋁業集團系列》（série Aluminium Group），由蕾與查爾斯・伊姆斯（Charles & Ray Eames）夫婦設計。

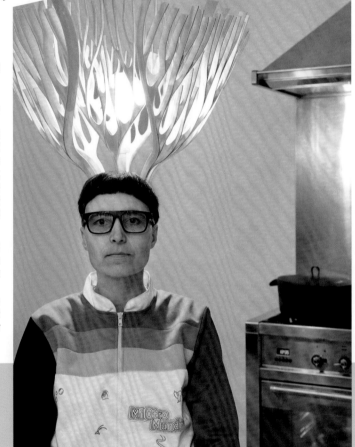

珍愛的物品

「Pallucco 的燈具《葉子》（Foglie）。它讓我想起春天。我喜歡植物流洩而出活力，更覺得將這種活力與光源結合非常有趣。」

自法國國立高等工業設計學院[14]（ENSCI）畢業後，於1992年在米蘭參年展（la Triennale de Milan）展出畢業作品《家庭三部曲》（La Trilogie domestique），爾後追隨丹尼斯・桑塔奇亞拉（Denis santachiara）在義大利工作，之後回到法國，在菲利浦・史塔克（Philippe Starck）旗下擔任設計師，就此展開設計生涯。1997年獲得「巴黎市設計大獎」（Grand Prix du Design de la Ville de Paris），於巴黎柏維勒（Belleville）成立工作室，意欲發展舞台裝置、建築、家具及平面繪圖等，並與新興企業、市鎮、省會和區會當局合作，設計改善生活、促進文化社會之作。克拉賽特自2002年起陸續在倫敦、紐約、巴黎、比利時大奧努地區和突尼西亞舉辦回顧展和個展，並進行有關飯店建築的設計文案。2012年，里佐利出版社（Rizzoli）出版了克拉賽特的個人專著。

14. École Nationale Supérieure de Création Industrielle。
15. La cathédrale Saint-Bégnine de Dijon。

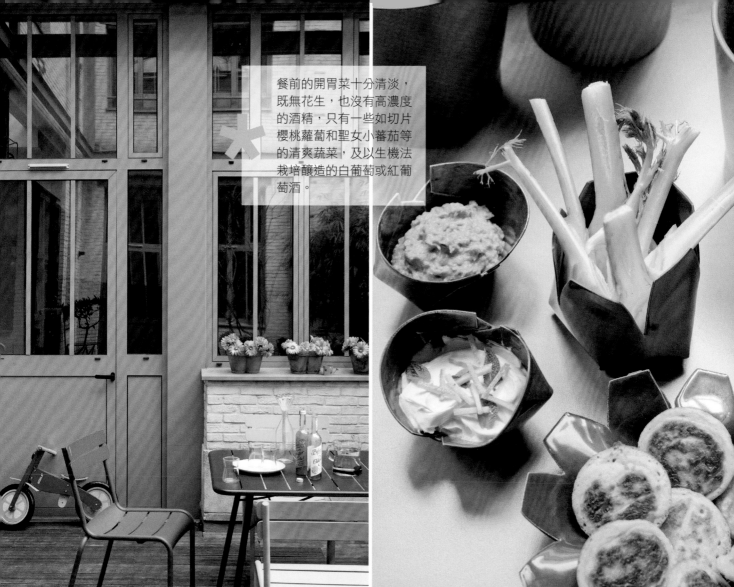

餐前的開胃菜十分清淡，既無花生，也沒有高濃度的酒精，只有一些如切片櫻桃蘿蔔和聖女小蕃茄等的清爽蔬菜，及以生機法栽培釀造的白葡萄或紅葡萄酒。

最愛的食譜書

「我有很多食譜書，但並不常看。我仰賴弗朗西斯（Francis）的專業，他生於布根地，從小沉浸在美食的文化裡。」

左上：Gandy Gallery 的玻璃灑水器《花灑》（Flowershower）。

右上：為《簡單中國》（Projet Easy China）一案所作的容器，北帕斯加來當代藝術基金之友 [16] 出品。以上皆為克拉賽特的設計（© 法國圖像及造型藝術著作人協會，巴黎 2012 年）。

16. Edition Amis du FRAC Nord-Pas-de-Calais。

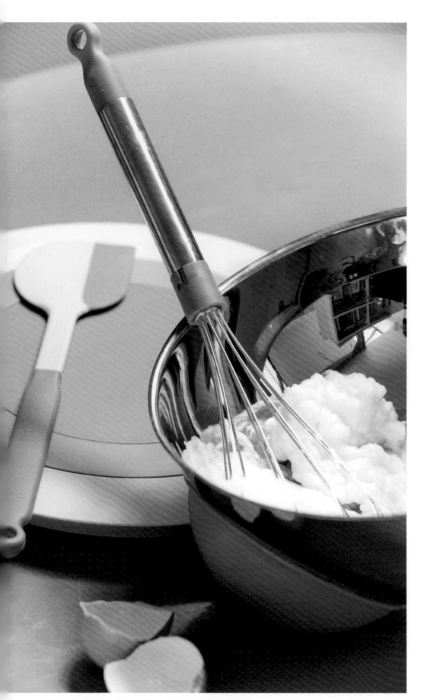

與皮耶‧艾曼（Pierre Hermé）合作設計的糕餅
甜點料理用具，艾烈希出品（© 法國圖像及造型
藝術著作人協會，巴黎 2012 年）。

分享時刻

　　置於中央，由天然木材、漆木以及皮革面板
所組成的長桌，可用以工作或享用午餐和晚飯。
用餐前無須將堆放在桌上的紙張、文件或鉛筆等
物品移開，只須拿走面板，以另一個代替。這樣
的設計使各種在此進行的活動，變得如行雲流水
般流暢。擺放餐具時不用桌布襯底，因為那會
顯得過於正式且刻意，讓餐桌失去獨特性。插上
幾支蠟燭便可營造饒富趣味的明亮氣氛，餐巾與
餐盤的使用也增添了豐富的色彩。盤具上的選擇
有限且刻意：有克拉賽特自己的作品，或是帶有
圓稜角的正方形款，和為達爾日環保酒店（Dar
HI）與法國玻璃餐具品牌多萊斯（Duralex）復古
系列所創作的餐盤。杯具的選擇，則有從芝加哥
帶回作茶杯用的切面玻璃杯（在盛入葡萄酒時，
懸附杯壁上的酒淚看起來特別美麗動人），以及
由艾烈希出品，義大利設計師阿奇萊‧卡斯楚尼
（Achille Castiglioni）設計的杯具，和在突尼西
亞內夫塔綠洲城鎮找到的五顏六色平底大口杯。
風格簡單、低調，沒有額外的裝飾突顯氣氛，宴
請賓客不像為了大肆慶祝，只賦予原本生活一種
明快的節奏，並從中與朋友分享和發掘新的想法。

　　克拉賽特設計了一種可以拆解並合併的早餐
餐具，當我們將各部分組合在一塊兒時，便合成
心型，分開後則是一個個盛裝甜鹹不同口味的獨

「設計伴隨著同個時代，從
　一個場景到另一個場景，
　給生命帶來生動的起伏。」

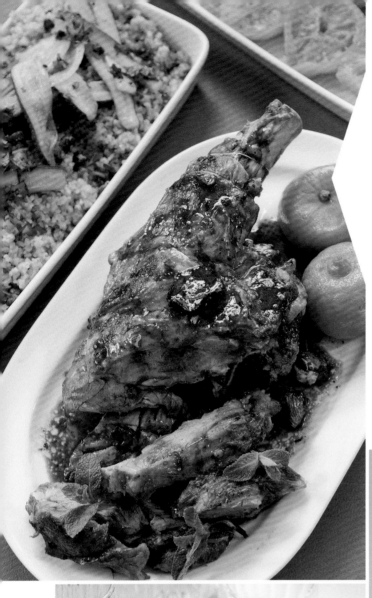

推薦菜肴

羊肩佐香檸檬

AGNEAU AUX CITRONS BERGAMOTE

「來場與香檸檬的約會吧！通常我們不會整顆吃掉，只會淺嘗它的滋味。羔羊肉和香檸檬這兩種食材，真是絕配呀！」

食譜見第 185 頁。

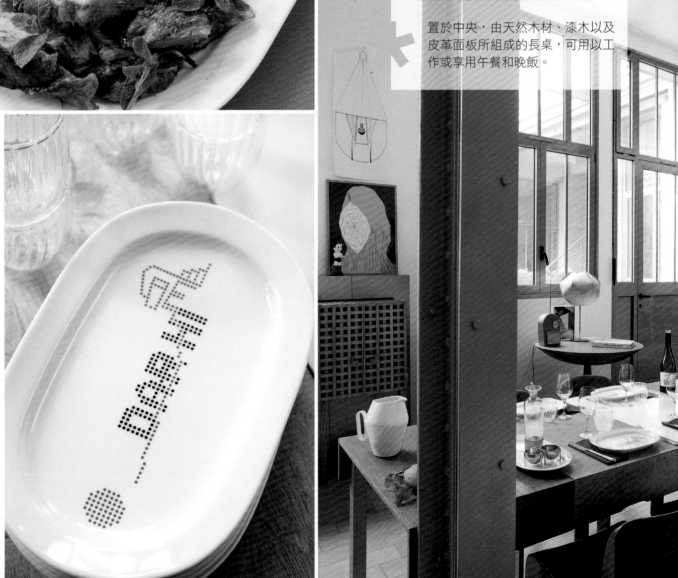

置於中央，由天然木材、漆木以及皮革面板所組成的長桌，可用以工作或享用午餐和晚飯。

立容器，可以說完全跳脫了盛裝可頌與吐司的制式餐盤。另外，她也設計了有兩個餐盤長的盤具，上頭放置許多迷你小碗和小杯，用以盛裝各式小菜和調味，免去賓客必須雙手都拿著東西地來回走動。

她將來自不同領域的新面孔匯聚一堂，拓寬大夥兒的交流圈，並結合有著不同興趣的人們。為了讓大家有發言的機會，受邀賓客人數一般不會超過八個或十名。他們互相交流、言語，暢談書籍、電影、藝術、工作、文化和時事等問題。賓客們知道，在克拉賽特家沒有任何「必須」，更沒有任何的禁忌，也知道用餐時會發現她的新作品，而每個人可就這些作品的使用方式和實用程度提出個人意見，參與它們的完成過程。

餐前的開胃菜十分清淡，既無花生也沒有高濃度的酒精，只有一些如切片櫻桃蘿蔔和聖女小蕃茄等清爽的蔬菜，及以生機農法栽培釀造的白葡萄酒或紅葡萄酒。這些清淡順口的葡萄酒一瓶接著一瓶，完全不會重覆，且每瓶的風味都不相同，帶給賓客們十足的驚喜。菜單則依不同季節挑選新鮮的蔬菜和水果。克拉賽特會擺設盤飾，作出隨興但令人胃口大開的設計，且每樣食材作料均能完美呈現整道菜肴的和諧。不過，每個周日晚上則是另一種不同的情調──克拉賽特會與孩子們一同看影片，享用毋須精緻烹調且可用帶著走的容器盛裝的簡易晚餐。

「我認為，用『好奇』一詞來描述我會相當貼切。」

左頁
左下：達爾日環保酒店之餐盤。

右下：Aik 的餐桌《托盤與桌子》（Tray & Table）；多莫斯丹妮卡（Domus Danica）出品，橙色玻璃纖維獨腳小圓桌；燈具《進化演變》（Evolute）。

上：Guy Degrenne 的茶具組與餐盤《城市早午餐》（City Brunch）。以上皆出自克拉賽特的設計（© 法國圖像及造型藝術著作人協會，巴黎 2012 年。）

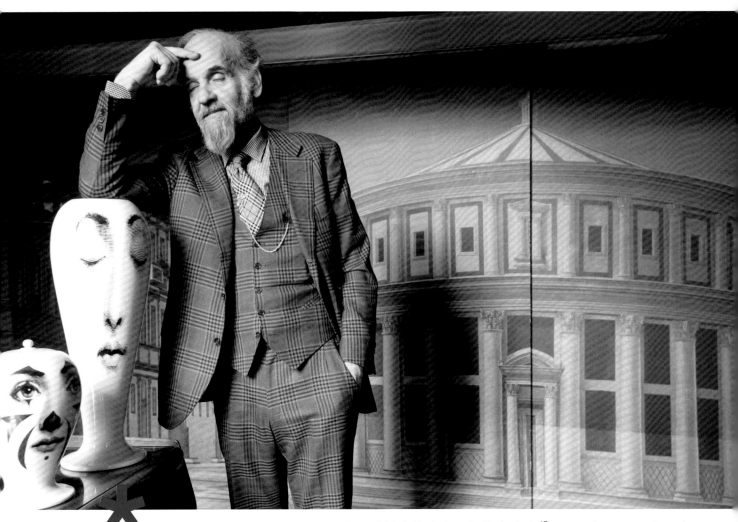

珍愛的物品

「印有代表弗爾那瑟提風格的花瓶。我將女高音麗娜・卡娃黎耶（Lina Cavalieri）的臉龐印在父親於 1950 年代設計的花瓶上。」

右頁：橢圓托盤《嘴巴》（Bocca）和（樣品）桌燈；巴爾納巴設計。

17. Accademia di Belle Arti di Brera。

1968 年畢業於米蘭的布雷拉美術學院 [17]；1971 年至 1972 年間在地下刊物《準備妥當》（Get Ready）擔任創意總監；1974 年在托斯卡納從事修復；1985 年和父親皮耶羅・弗爾那瑟提（Piero Fornasetti）於米蘭一起成立了 Archivettura。1988 年父親辭世，巴爾納巴重新出品父親的重要創作，構思新的設計，且從文檔資料中再次獲取靈感，並以父親為題，於倫敦維多利亞和艾伯特博物館（Victoria and Albert）和羅馬魯斯波利宮（Palazzo Ruspoli）內舉辦紀念展。巴爾納巴的創作領域包括：領帶、磁磚、燈具、瓷器、鏡子、家具、壁紙、地毯和花瓶等，也負責裝潢位於巴黎的潮流名店 L'Eclaireur，並在米蘭與邁阿密等地設展。

巴爾納巴 ·
弗爾那瑟提
BARNABA FORNASETTI
傳承

「我以愉悦的心情和真挚的情感設計餐具。」

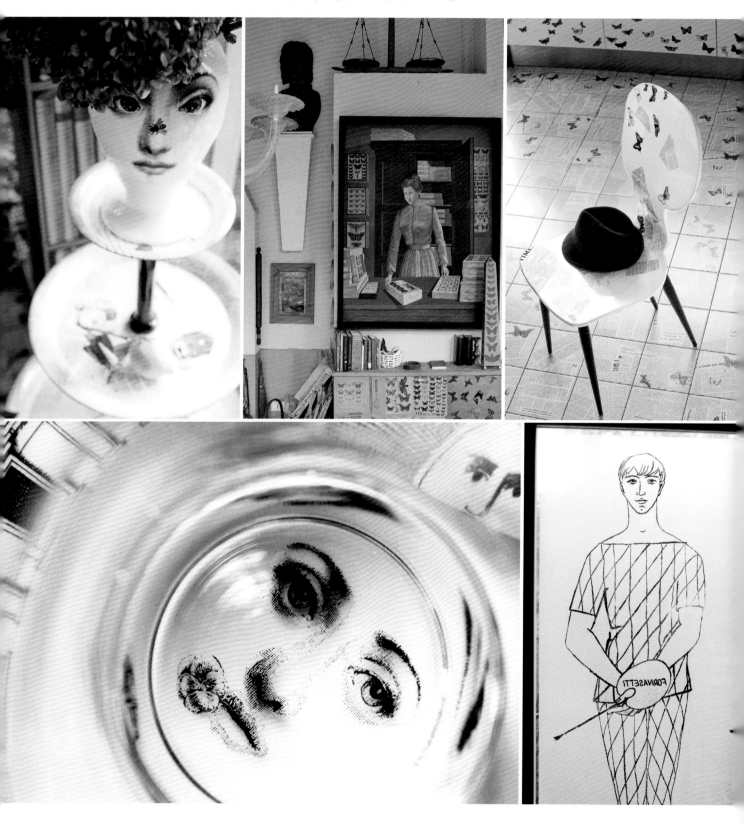

過去與現在

一種可謂「弗爾那瑟提風格」甚至象徵弗爾那瑟提精神的香氣，瀰漫了整座宅邸，那是種混合百里香、薰衣草、鳶尾草、雪松和檀香的氣味。魔法般的煙氣四處飄散，從這間房溜進另一間房，陳設的家具和裝飾品也在煙霧繚繞下更顯奇特魔幻。客廳那張貼有古代藝術品影像的桌子引人注目，書房鋪著一張印有皮耶羅·德拉·弗朗切斯卡（Piero Della Francesca）所繪之建築錯覺畫地毯。書架上印有臉譜的花瓶，其雙唇著以誘人的鮮紅，且鼻頭上停了一隻蒼蠅。嘲弄著超現實主義，巴爾納巴混合了各式樣體和風格，營造出繁多複雜的夢幻之感。

晚餐是在強烈的音樂聲中進行，伴隨著明確的節奏，可能是莫札特或巴洛克音樂，也可能是慵懶的爵士、大衛·席維安（David Sylvian）、東方音樂或樂器獨奏。如果談話受到影響，他便會降低音量，總之他喜歡輕柔的風格——那些不構成困擾且易融入空間的音樂。

跳脫令他厭煩的成規和習慣，他將宴客與「魔幻」相互結合。我們在兼作廚房的餐廳裡享用晚餐；夏季，他會開啟面向花園的落地窗，好讓賓客們在庭院裡享受開胃菜，接著驚見於躍出杯底的臉譜……一切恍如遊夢，充滿了驚喜。圓形的餐桌和圍繞四周的餐椅，都是他的傑作：上

頭印著形式如新聞報章的短文字塊，並參雜許多飛舞的蝴蝶以營造繽紛和詩意。對他來說，盤具和餐具的材質並不重要（可以是瓷器或彩釉陶，銀器及不銹鋼），最要緊的是設計感、效果和使用方式。不管是父親或是他本人的作品，都與家傳的雕刻玻璃杯十分相配。朋友也會和他一起做菜，享受這段「心靈交流」的時間。他崇尚素食主義，喜與賓客談論自己對肉類的反感，對動物的喜愛，甚至是倫理學與大自然。話題源源不斷，可能與政治有關，也可能是人生哲理，賓客侃侃而談，每次晚餐都充滿了令人愉悅的創意想法。

餐會先以慣常的氣泡酒或香檳開場。在冬天，主菜會是佐以熱那亞青醬[18]的斯佩耳特小麥麵（pâtes d'épeautre），夏季則為菰米（riz sauvage）搭配生蕃茄、羅勒和瑞可塔乳酪（ricotta），再佐以特級初榨橄欖油和辣椒，或依個人喜好灑上一點蒜末。他聞著每道菜肴的香氣，品嘗每盤菜色的味道，無法抗拒美食吸引的他在飾有翩翩蝴蝶的廚房內，以輕鬆的心情烹調著時令食材。

18. Pesto alla genovese，主要以羅勒和香蒜調配的醬料。

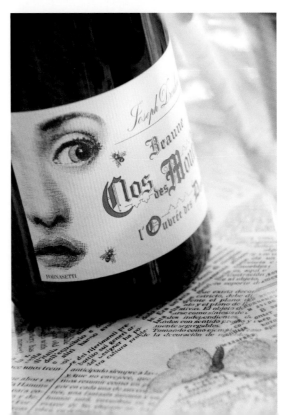

巴爾納巴為 Clos de Mouches 2005 設計的限量版（200 瓶）酒標。

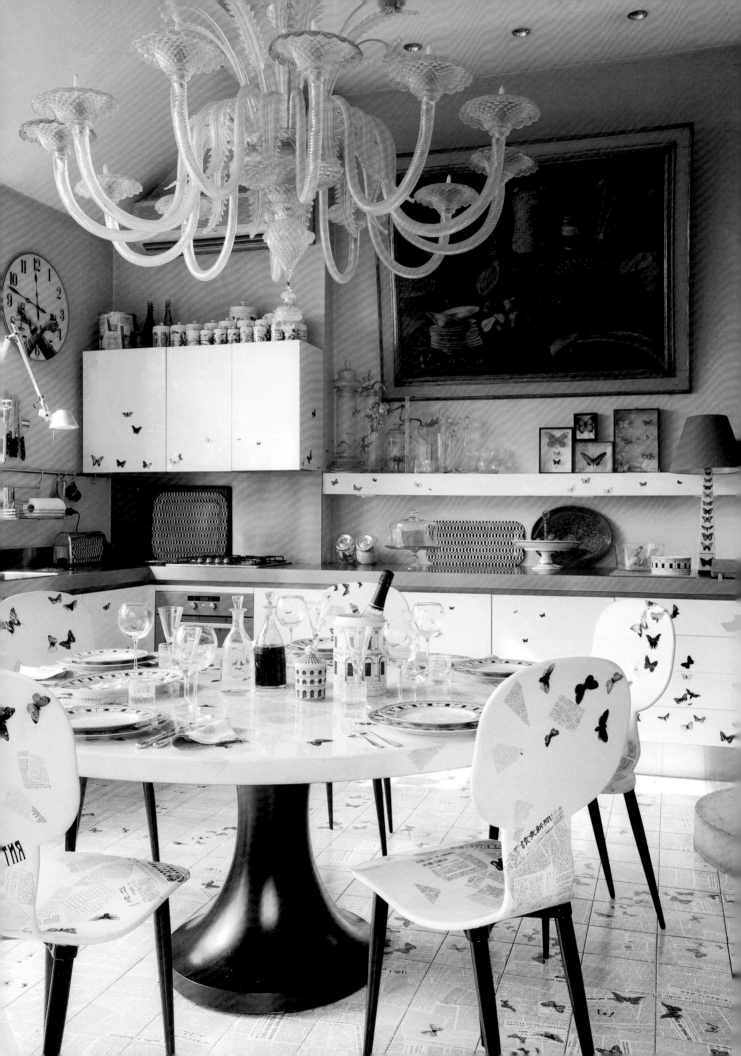

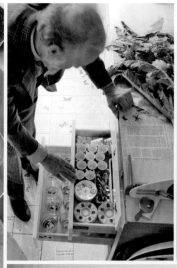
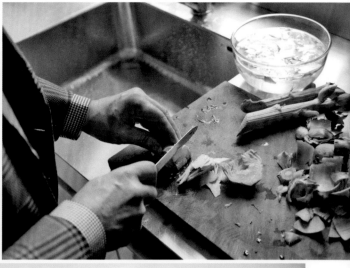
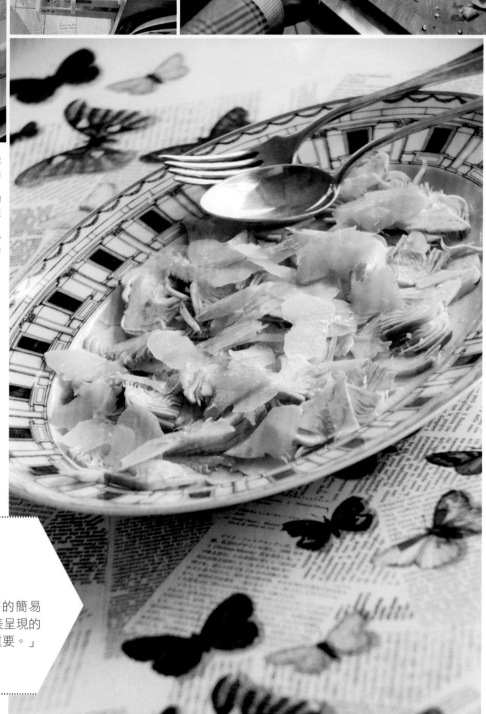

左頁：手工繪印的漆木餐桌椅組《最新消息》；Ceramica Bardelli 出品的地磚《最新消息》；《建築系列》（série Architettura）之餐盤和陶瓷；掛鐘《土司》（Brindisi）；燈座如方尖碑的桌燈《蝴蝶》（Farfalle）；高櫃上並排橫放的舊式罈罐，以上皆為巴爾納巴的作品。Strato 的客製廚房用具；穆拉諾的懸吊式分枝燈飾。

右：《最新消息》系列之橢圓餐盤、馬克杯與玻璃杯，由巴爾納巴設計。

推薦菜肴
朝鮮薊薄片
EMINCE D'ARTICHAUTS

「這道菜反映了義大利食譜的簡易性，然而烹調起來卻不如外表呈現的那麼容易。食材的選擇十分重要。」

食譜見第 179 頁。

「我想法堅定，喜歡作夢。」

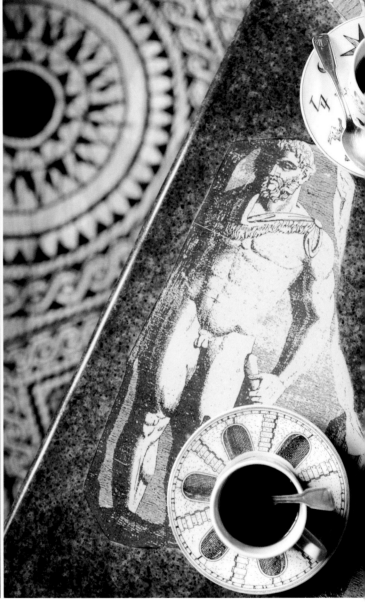

左至右：
玻璃窗櫃中的波西米亞杯是皮耶羅的收藏；放在老式矮桌《羅馬片段》（Frammenti Romani）上的是《建築系列》咖啡杯；Roubi Rugs 的手織地毯《地板》（pavimento）；以上作品皆由巴爾納巴設計。

最愛的食譜書

「我從不看食譜，我喜歡自由創作。」

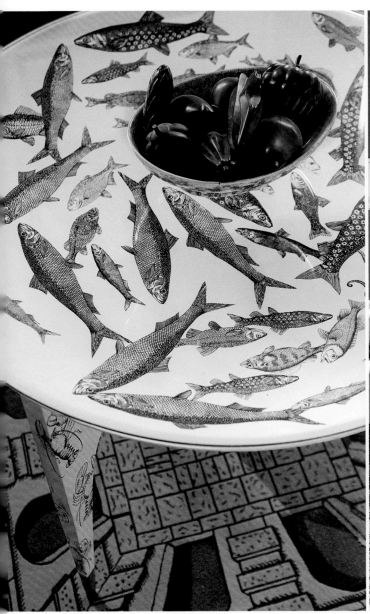

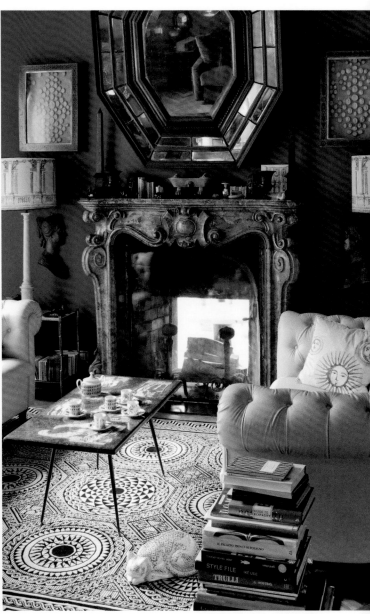

吉奧・蓬蒂（Gio Ponti）1950 年設計的桌子《魚、海馬和龍蝦》（Pesci Cavallucci Marini e Astici），由巴爾納巴飾印、上漆。地毯《地板》、復古矮桌《羅馬片段》、《建築系列》咖啡組及瓷貓，皆由巴爾納巴設計。

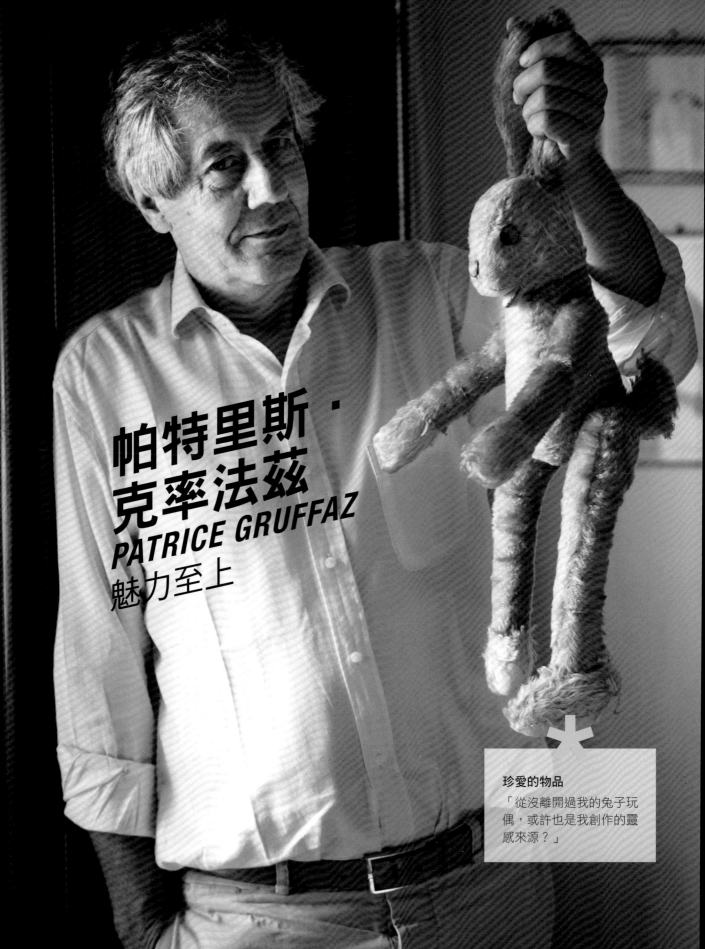

帕特里斯·
克率法茲
PATRICE GRUFFAZ

魅力至上

珍愛的物品

「從沒離開過我的兔子玩偶，或許也是我創作的靈感來源？」

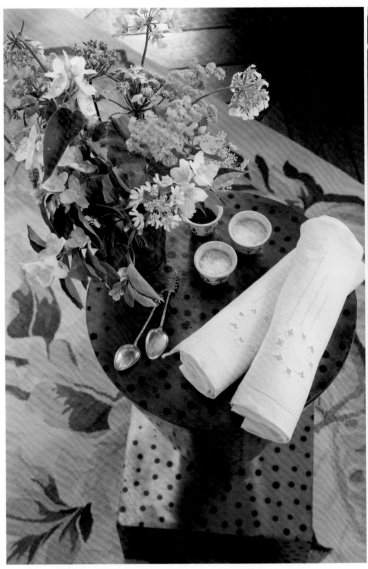

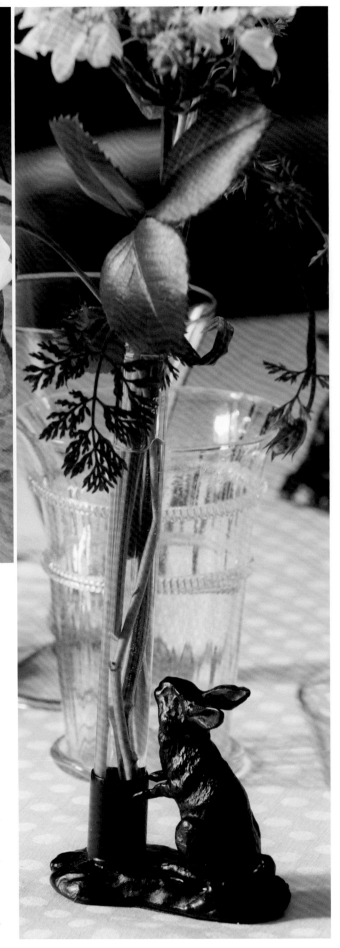

上：安德烈‧迪布勒伊（André Dubreuil）設計的矮凳（穆根畫廊〔Galerie Gladys Mougin〕）。

右：Lieux 出品，克率法茲設計的單支花青銅花瓶《兔子》（Lapin），以及仿十七世紀風格的玻璃杯。

在談論他以前，我們得先了解他的過去。我們知道他厭倦法律這行，且不因自己的職業沾沾自喜，又願意挑戰嘗試，他就這樣將文件和會議丟在一邊，因為會畫畫，所以就執起了筆……然後就成立了「Lieux」[19] 這個品牌，設計出許多以鑄鐵和青銅製造的簡單迷人物件。這些以動物造型為主的設計既詩意又浪漫，優雅的形態吸引了許多收藏家，有人還為此訂製獨一無二的收藏款，像是五斗櫃、碗櫥和衣櫃等。除了參與各項建築與設計裝潢的案子，也在各地畫廊展出作品。1990 年代後期，他為戰神展（Salon de mars）設計了四款內鑲綢緞布匹的鉛質壁櫥，裡頭擺滿了 148 件繪有不同圖樣的餐具。

19. 與菲利浦‧雷諾（Philippe Renaud）共同創立。

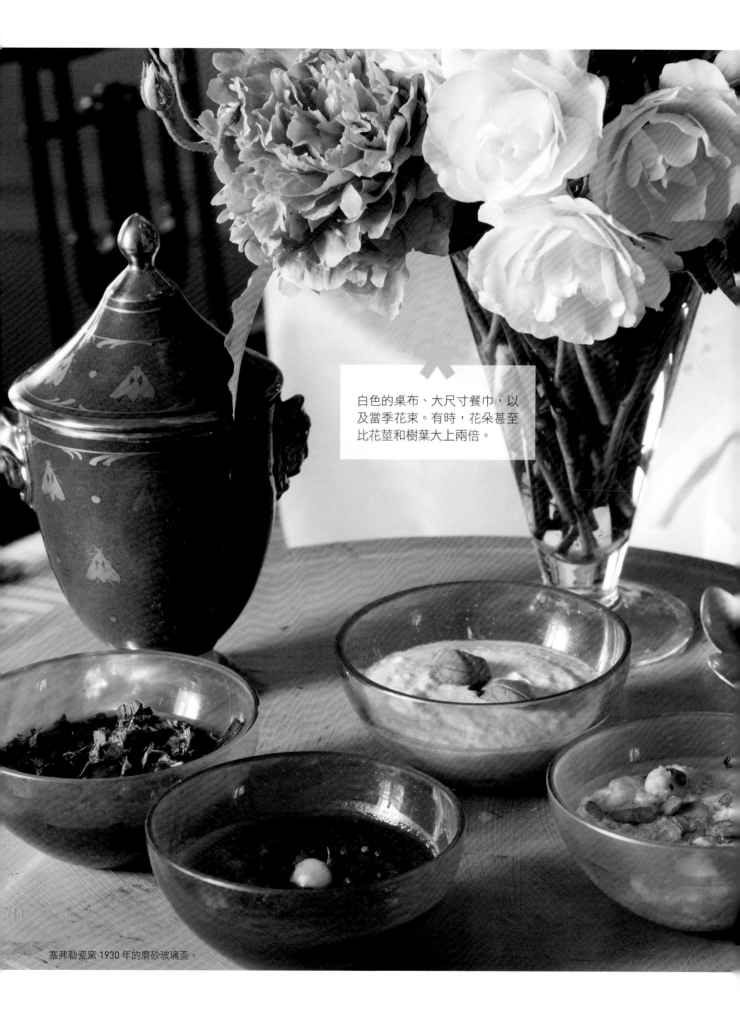

白色的桌布、大尺寸餐巾，以及當季花束。有時，花朵甚至比花莖和樹葉大上兩倍。

塞弗勒瓷窯 1930 年的磨砂玻璃盃。

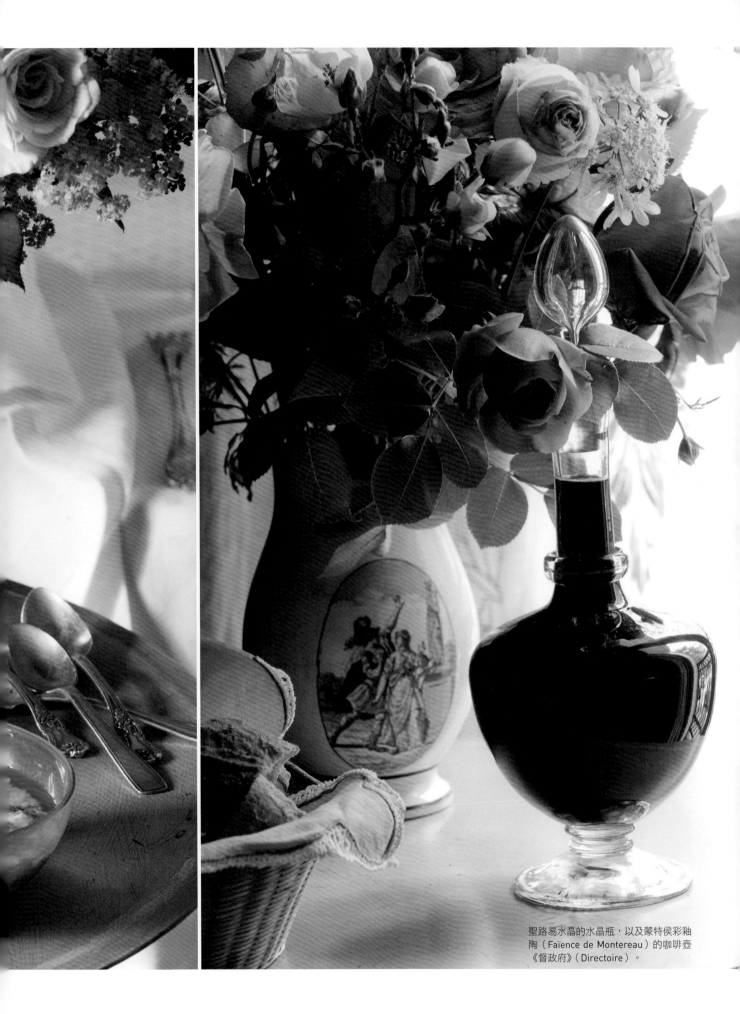

聖路易水晶的水晶瓶，以及蒙特侯彩釉陶（Faïence de Montereau）的咖啡壺《督政府》（Directoire）。

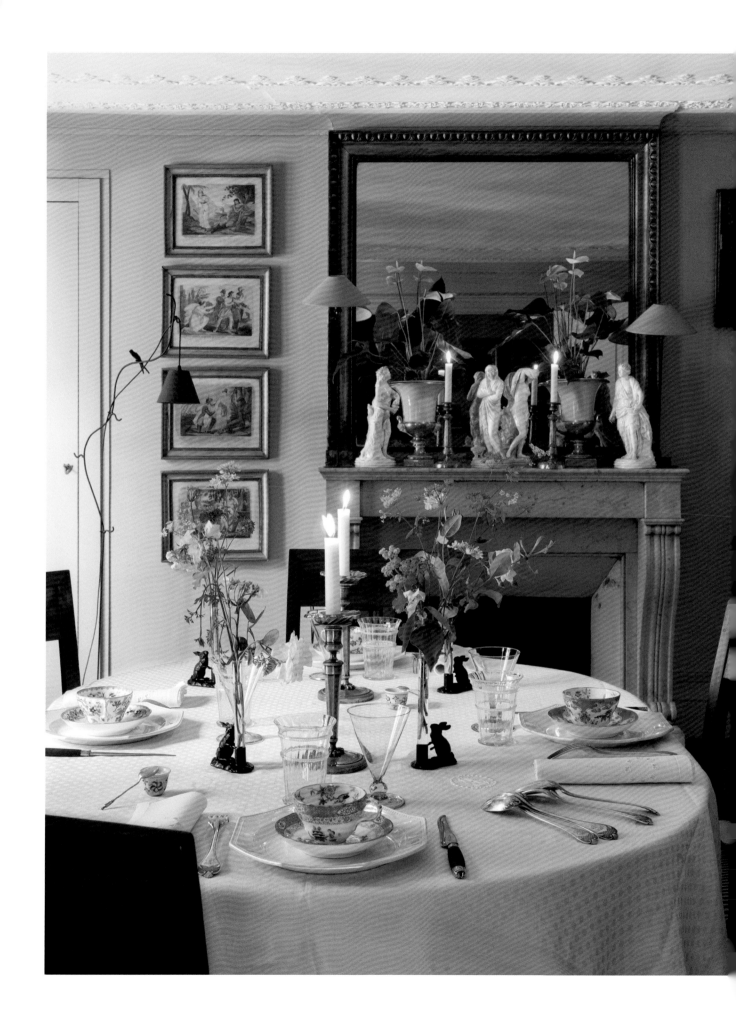

從布根地到巴黎

　　鄉村房舍十分寬敞，廚房香味瀰漫，花園色彩繽紛、滿庭芳香；巴黎的寓所則充滿時代感，擺滿十八、十九世紀的家具，每樣物件、圖畫和雕塑都帶著歷史。不管在哪兒，克率法茲都愛下廚招待朋友。他會倒上一杯香檳，讓大夥兒站著品嘗鵝肝醬或生蠔。夏季時，他會準備佐以賀克福起司（Roquefort）的芹菜，和口感鮮脆的自家種蔬食，食畢就直接奉上晚宴的主菜。至於廚房料理大多為傳統菜式，但又稍加改變，給賓客們帶來驚喜與新意，好讓他們猜度特製的調味。用餐後，克率法茲會送上祕製的藥草茶，通常以洋甘菊、椴花、鼠尾草或百里香為底，再加入各式香料草、櫻桃梗與自家花園摘拾的植物。

　　不論賓客數量多寡，飯桌永遠裝飾典雅——白色桌布、大尺寸餐巾，及當季花束。有時，花朵甚至比花莖和樹葉大上兩倍。他所鑄造的燭臺和桌上的銀器與水晶杯相呼應，克率法茲會將它們混搭結合或分開使用，並將餐桌布置得像路易斯·卡羅（Lewis Caroll）筆下愛麗絲所出席的餐會般——帶著輕柔的詩意和畫龍點睛的重點裝飾。彩釉陶是他的最愛，而以黏土製成的盤具摸起來脆弱易損，有時他會將這些盤子混搭印度公司（Compagnie des Indes）的瓷器。他非常喜歡這些藍色、青色和米色的古玩，即便櫥櫃裡已充斥多種餐具、盤子、沙拉碗和傳承而來的醬料瓶，仍無法控制購買的欲望。成套的餐具多達七十件，配件甚至更多，他會依式樣和顏色選購，好讓自己有更多搭配的選擇。早在將近二十年前，他於舊市集、拍賣場及旅遊的同時，開始收集許多來自凱勒與蒙特侯（Creil et Montereau）的彩釉陶。不管是在巴黎或是布根地，克率法茲會將陶製品混搭純白的桌巾，這些經多次洗滌變得柔軟的桌布便這樣鋪展於易碎的水晶杯下。席間大夥兒對菜肴讚不絕口，氣氛活絡詼諧，賓客談笑自若。甜點有時會在客廳裡品嘗，和咖啡一起，就像刻意打破制式習慣般的隨意。

「我喜歡大桌子，
　因為可以招待許多朋友。」

左頁：桌上四處擺放的單支青銅花瓶《兔子》取代單一的主花瓶；落地燈《燕子》（Hirondelles）和檯燈《真相》（Vérité）皆為克率法茲所設計，由Lieux出品。凱勒與蒙特侯生產的珠紋彩釉陶盤具；明頓公司（Mintons）的茶杯。

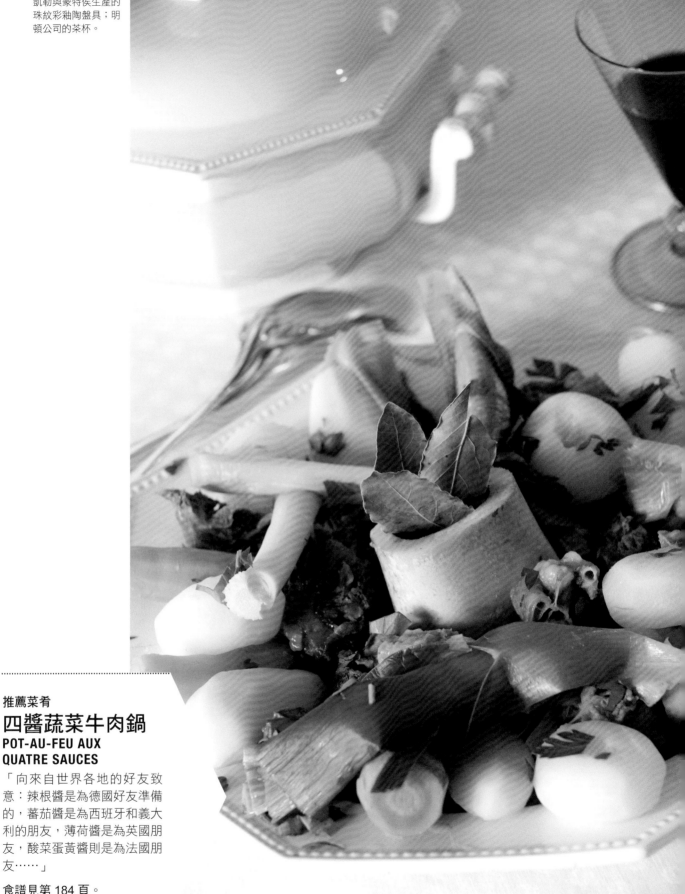

推薦菜肴

四醬蔬菜牛肉鍋
POT-AU-FEU AUX QUATRE SAUCES

「向來自世界各地的好友致
意：辣根醬是為德國好友準備
的，蕃茄醬是為西班牙和義大
利的朋友，薄荷醬是為英國朋
友，酸菜蛋黃醬則是為法國朋
友⋯⋯」

食譜見第 184 頁。

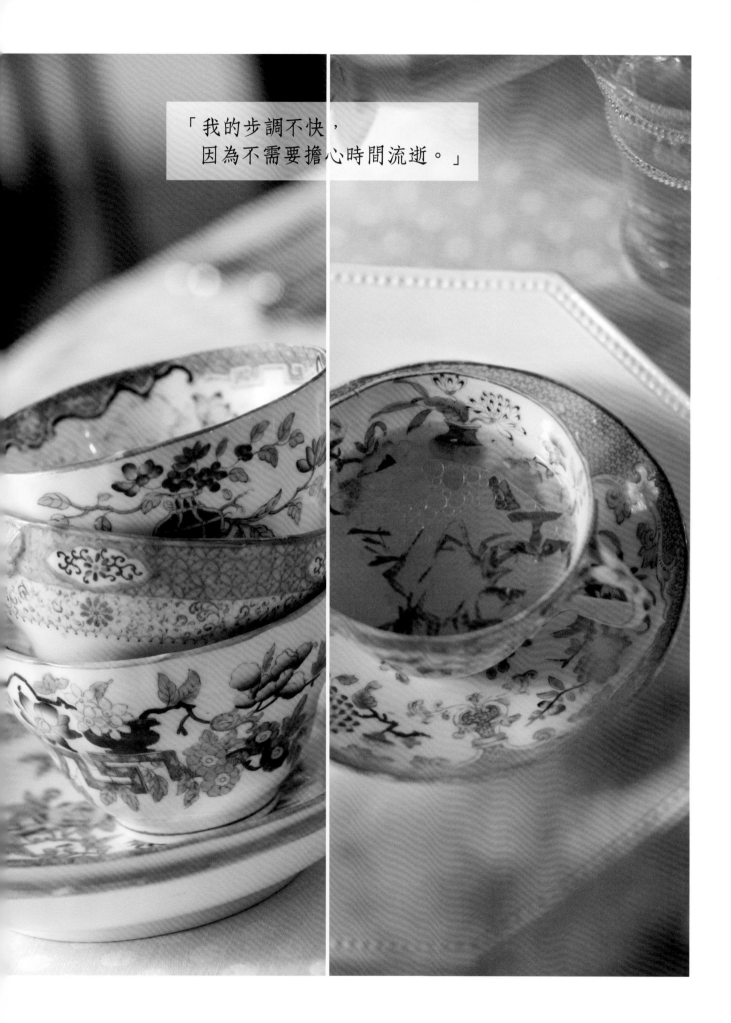

「我的步調不快，
　因為不需要擔心時間流逝。」

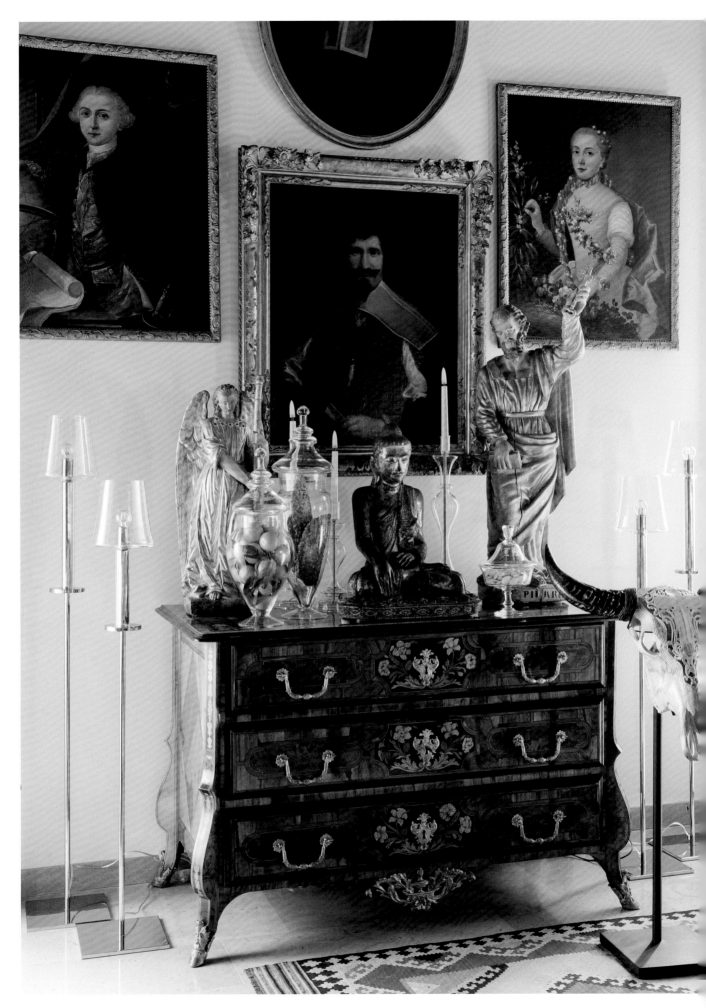

繼承者
LES HERITIERS
四手聯彈

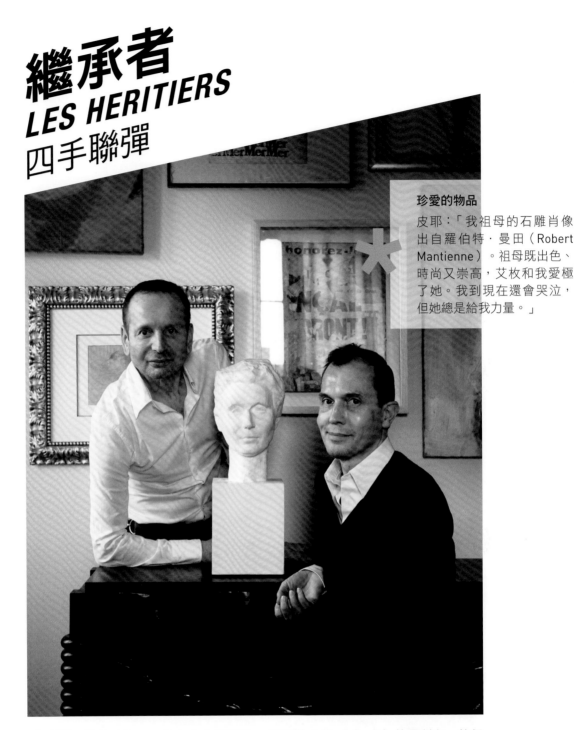

左頁:
落地燈《沙漠商旅》(Caravane),材質為亮面不鏽鋼和吹製玻璃;羅奇堡的吹製玻璃燭臺《包法利》(Bovary),繼承者設計;繼承者之旅(Les Héritiers Voyages)的水牛頭,是印尼托那加(Toraja)部落的工藝。

由皮耶・杜柏(Pierre Dubois)和艾枚・瑟席勒(Aimé Cecil)共同創立。他們一個原是記者,後轉任公關公司總經理,另一個則是視覺設計師及創意工業設計的負責人,兩人都是古董收藏品和當代藝術的狂熱愛好者,也都關注法國的傳統文化及工藝技術。1993年成立繼承者,並於室內布景(Scènes d'Intérieur)一店先後展出兩人設計的瓶器、煙灰缸、陶瓷鑲鏡、石膏鑲鏡、燈飾、家具和座椅等。1996年法國頂級家具品牌羅奇堡(Roche Bobois)收錄他們的創作,1997年首度推出繼承者創作系列「Just for Roche Bobois」,也為法國地毯名牌杜樂夢波查(Toulemonde Bochart)及燈具品牌Fondica、Kostka設計。其室內設計作品包括位於法國及美國兩地的公寓,和古瑟維(Courchevel)、里耳(Lille)、聖丑佩茲(Saint-Tropez)等城市的旅館。

「烹飪也是一種誘惑，
目的在於取悅他人……
因此撒鹽和香料前，
得再三斟酌！」

右頁：燭臺及長頸大
肚瓶，吹製玻璃，繼
承者設計。

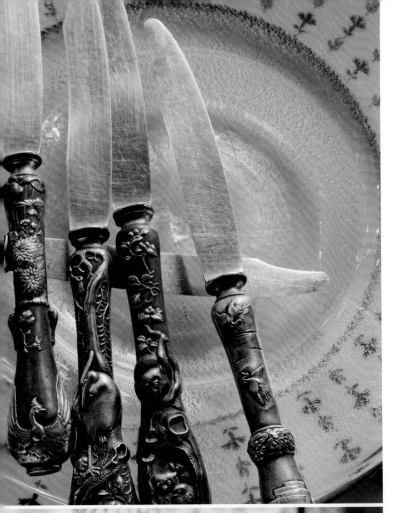

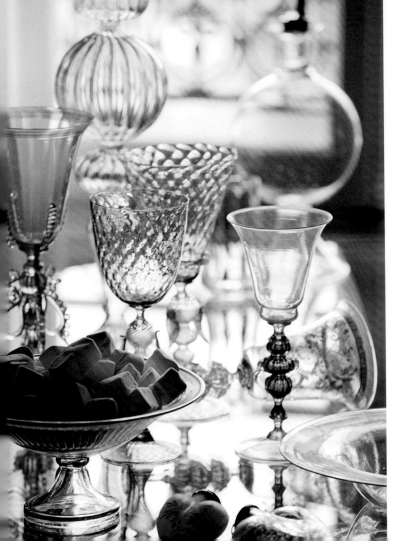

技巧和驚喜

　　為了引人注目，他們放置了燭臺和大型枝燭臺，在蔬果間插置蠟燭，於小玻璃杯中盛裝燭光……桌面因而溢滿了「星雨」，閃爍的光影照亮了大夥兒的臉龐。為了拉開晚宴序幕，他們奉上冒著氣泡的香檳，永遠都是冒著氣泡的香檳！當日的天氣影響著心情，也決定了餐桌布置的風格，可能非常簡單樸實，以白色搭配銀色為主，也可能極為精緻講究，放滿許多威尼斯玻璃、鮮花和錦緞，或像今晚平安夜這般「瘋狂」——新鮮的苔蘚上灑滿了風信子，動物的毛皮上散放著珍珠和水銀玻璃球。潔白的桌布在壁櫥裡一絲不苟地堆疊著，其中還參雜些許沒縫邊，以特別質料所製的深色布巾，架子上則擺放了各式各樣由主人混搭的餐盤，就連銀製餐具也是單件購買，不成套的風格讓一切顯得驚奇美妙：有水晶玻璃杯，也有與之相形對比的彩色平底大口杯。

　　這裡的聚會總是出人意料，充滿揶揄和幽默——同時邀請右派銀行家和左派畫家、護士和企業家。賓客們在聚會裡相處融洽，藉由這場神奇的晚宴建立彼此的默契與友誼，然後跳脫各自的政治立場、社會地位和學識涵養。晚餐將會是皮耶掌廚，從品嘗過的味道獲得啟發後變換口味，並更改菜色主題：有時是「印度之月」、「日本之月」，或「巴里島之月」。菜肴的第一口滋味或許「出人意表」，但在下一口時卻覺得「理所當然」，喚醒了他和艾枚於各國旅遊的記憶。就這樣，賓客隨著兩人準備的菜色「遊歷世界」，而整間寓所也在這些幸福的時刻裡活絡起來。臨時決定的晚餐宴會、快速準備的好吃食物、異國的香味，都是他們最拿手的即興表演。晚餐後，一杯卡瓦多斯蘋果白蘭地（Calvados）或夏特茲利口酒（Chartreuse）令人感到極大的享受，有時則是來一杯使人身心舒緩的蜂蜜香茅薑茶。

　　皮耶承認自己喜愛美食，好比新鮮沙拉的滋味、呂貝宏（Luberon）市場攤上販賣的松露香、諾曼地魚舖裡的黃道蟹，這些美食都讓他心動不已。他會在糕餅舖或熟食店的玻璃櫥窗前駐足，即便吃完晚餐，也努力克制了巧克力的誘惑，卻在半夜將一整包巧克力吃光；就算很晚離開辦公室，到家時也會為自己好好準備一頓宵夜，而那決不會只是單單幾片火腿片……

表面鍍金的吹製玻璃《球體》（Sphères）；繼承者設計的黑漆橡木五斗櫃《亞當》（Eden）。

「存在或表象，
由你們來判斷。」

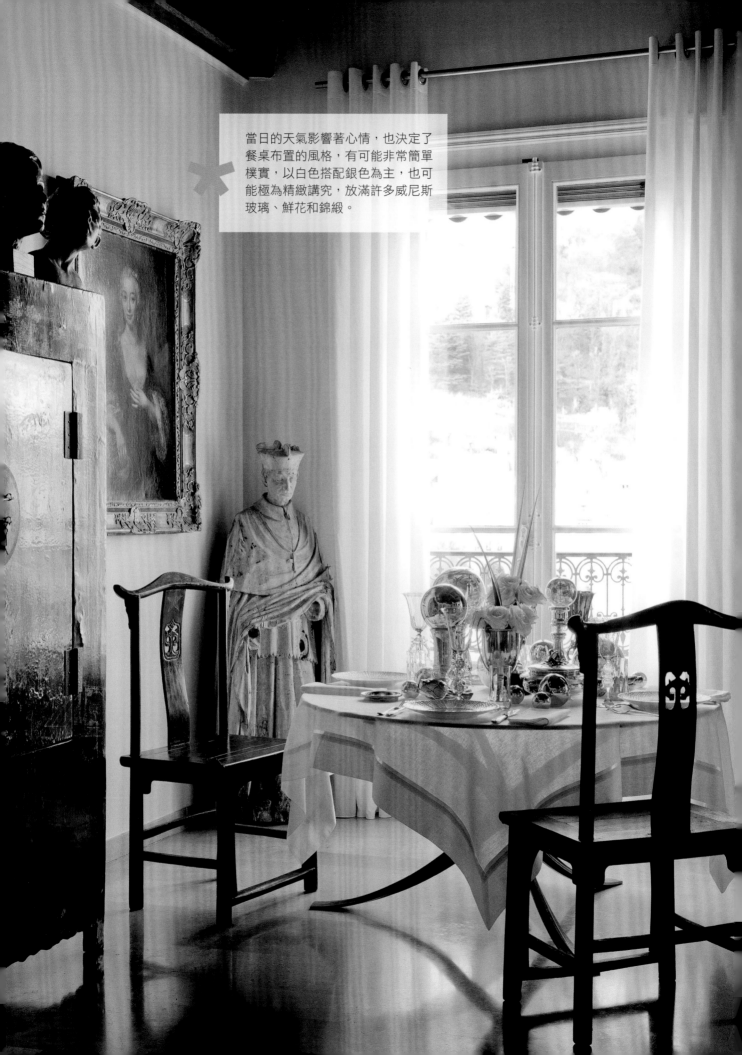

當日的天氣影響著心情，也決定了餐桌布置的風格，有可能非常簡單樸實，以白色搭配銀色為主，也可能極為精緻講究，放滿許多威尼斯玻璃、鮮花和錦緞。

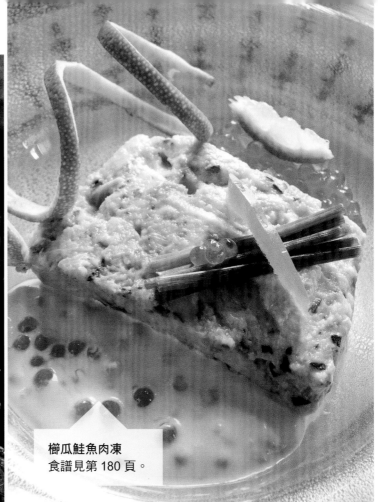

櫛瓜鮭魚肉凍
食譜見第 180 頁。

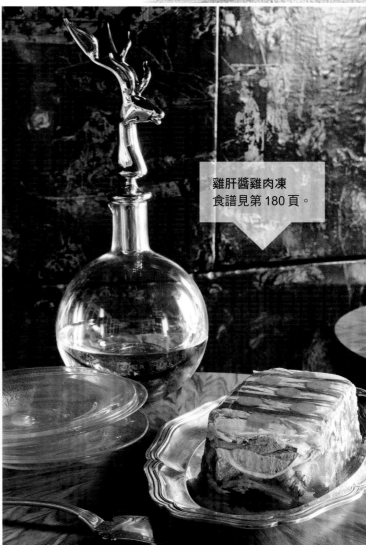

雞肝醬雞肉凍
食譜見第 180 頁。

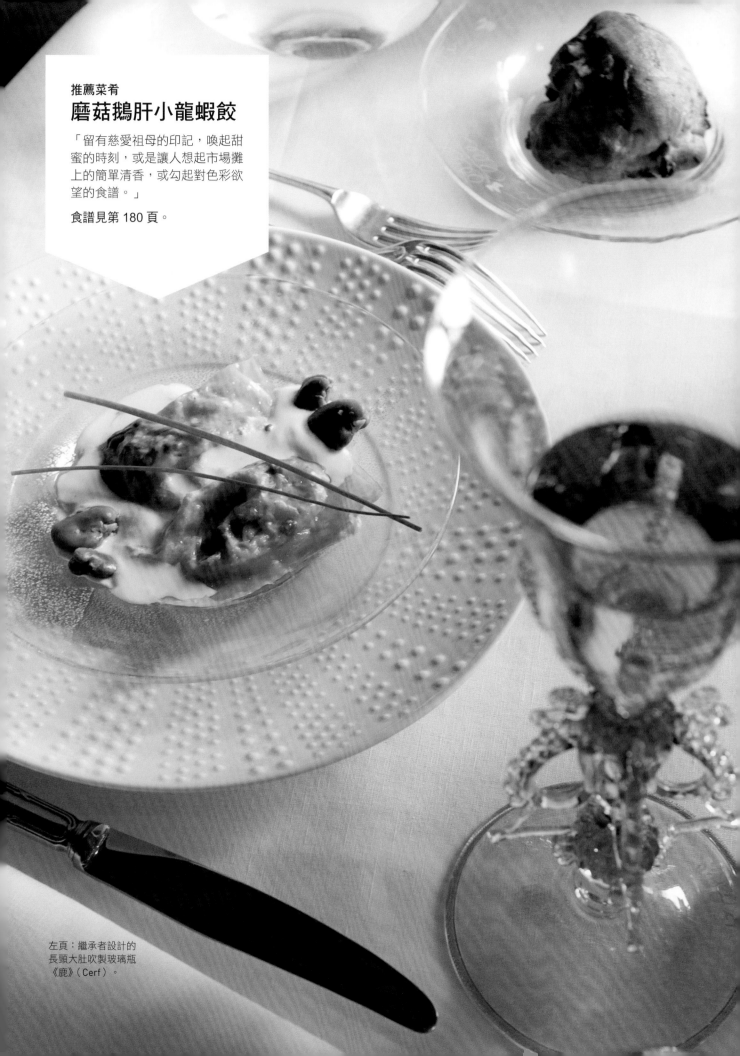

磨菇鵝肝小龍蝦餃

「留有慈愛祖母的印記，喚起甜蜜的時刻，或是讓人想起市場攤上的簡單清香，或勾起對色彩欲望的食譜。」

食譜見第 180 頁。

左頁：繼承者設計的
長頸大肚吹製玻璃瓶
《鹿》（Cerf）。

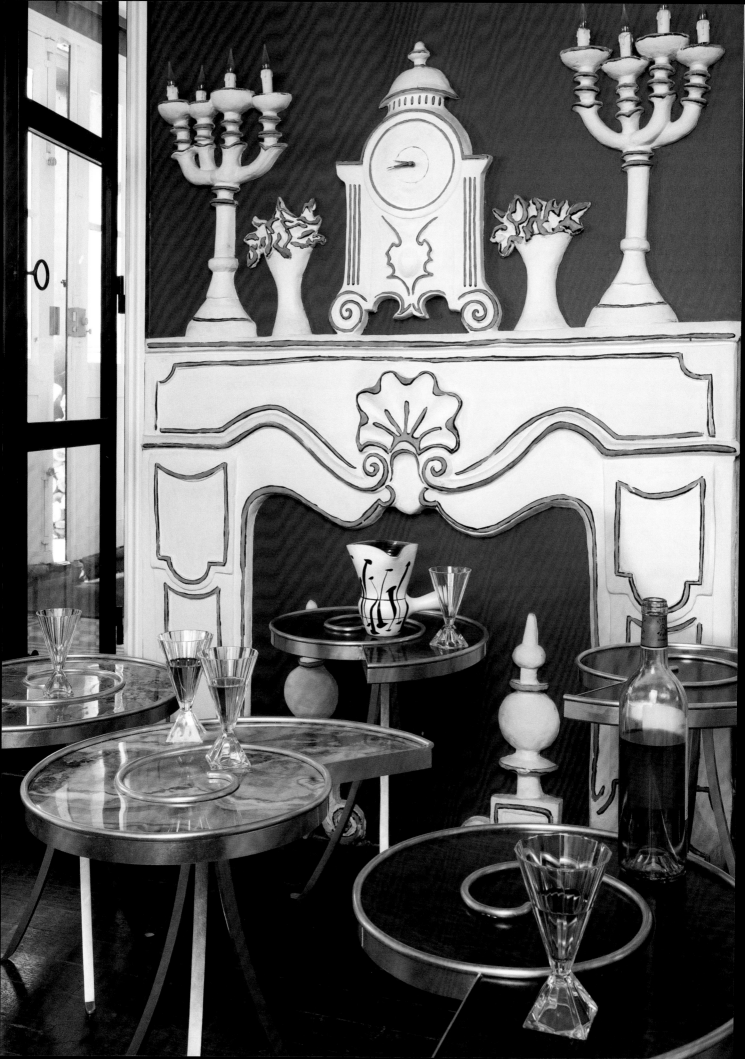

珍愛的物品

「我最近其中一件作品——《眼》(Mirette)，是 2012 年 3 月為前台畫廊的展覽所設計的。」

于貝・勒高
HUBERT LE GALL
藝術與設計

同時身兼雕刻家與家具設計師，運用各種素材與法國最好的工匠們合作，像是青銅器藝術家、青銅鍍色師傅、高級木器細木工和漆匠等。習慣在隨手取得的紙上塗鴉，藉著設計限量或訂製的家具物件表達自己的創作理念。亞勒貝多・潘鐸（Alberto Pinto）和彼得・馬里諾（Peter Marino）等設計師都曾與他合作，也曾在全世界十二個畫廊中展出作品：從倫敦到紐約，貝魯特到上海，台灣到洛杉磯，再到巴黎的前台畫廊（Avant-Scène）。勒高也設計大型展覽會場，例如巴黎大皇宮展出的「克洛德・莫內」（Claude Monet）和「憂鬱」（La Mélancolie），以及巴黎麥約美術館（Maillol Museum）的「龐貝」（Pompéi）和巴黎藝術歷史博物館（Jacquemart-André Museum）所舉辦的展覽等。

上：設計師手中的《眼》為一鍍鎳青銅燭臺，由勒高設計，於前台畫廊展出。

左頁：合成樹脂壁爐裝飾，為私人訂製青銅壁爐裝飾之複製品；勒高設計的小圓桌《菊石》（Ammonite），材質分別為青銅大理石桌面及青銅木瘤桌面。

> 「對我而言，創作是詩意的，
> 與作品共存是幸福的。」

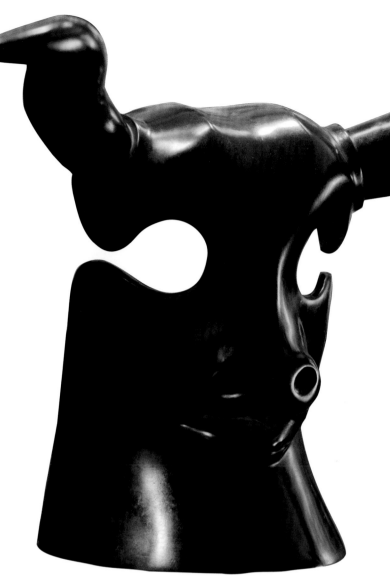

勒高設計的古銅燭座《金牛》（Taureau），於前台畫廊展出。

蒙馬特的午餐

穿過一棟普通的建築，進入一扇不起眼的門扉，就來到了神奇的魔法地：如迷宮般的過道連接著各個工作室，牆上掛著的淺浮雕及被小灌木包圍的雕刻作品，都是歷代藝術家留下的印記。這裡曾是波那爾（Pierre Bonnard）的畫室，現在則是于貝・勒高的工作場地。只見無數張隨意勾勒的草圖四處飛散，有時構圖的靈感來自一幅畫作、一句話語，或單純地來自一個感覺。勒高在工作室隔壁的廚房裡宴客，裡頭的細木雕護壁板顏色暗沉，且擺放著 1910 年代雷昂・賈由（Léon Jalot）所設計的家具。

餐桌鋪著一條老舊的布料，上頭的圖樣是勒高喜歡的樣式。他也愛用極簡風格的桌巾，還有在舊市集中不費力氣就發現的驚喜瓷器。他會去南部的瓦洛里（Vallauris）購買餐具，也會到亞口雷（Acolay）這種小地方（自高速公路 A6 取代 7 號國道後，很少有人會經過這兒）尋寶。他偏好使用卡鵬（Roger Capron）[20] 和祝浮（George Jouve）[21] 所設計的式樣，也愛添購以動物為造型卻讓人猜不透用途的物件，好比這款可當花瓶和酒壺使用的母雞。在這兒，到處都是生動活潑、造型顯勝的小物件，它們取代了餐桌上的鮮花增添了色彩，也摻入了奇思幻想。勒高所使用的刀、叉、湯匙都有設計別致又饒有興味的圖樣，例如朋友麥可・阿翰（Michael Aram）的這款以鉚釘固定的相摺緞帶作品。為了視覺效果，勒高偏愛彩色平底大口玻璃杯，而不是高腳的水晶酒杯，因為後者在他的工作室／公寓裡顯得太過正式且易碎。

整體的協調和幽默是他布置餐桌的重點，他會同時邀請舊雨新知，期待在輕鬆愜意的時刻裡交換彼此的想法，知道些「不期然」的故事，賓客會因此發現共同的嗜好，進而開展新的友誼關係。他總是先發出邀請，相信一個地方可以反映一個人的個性，因此觀察到訪者於他所在之處的反應，藉此猜度來者是名老古板或幽默風趣的人，是否懂得享受生活中的美好，對某些事一笑置之……儘管勒高偏愛紅酒，但為了迎接賓客，首選當然還是香檳。他也會準備一些香腸和小紅蘿蔔，然後是稍加變化的傳統法式主餐。隨著年紀的增長，他逐漸花較多的時間在烹調食物上。他會於食譜裡加入香料，引出某種能夠挑逗視覺、嗅覺和味覺的香氣。他將食物擺設得如設計的作品一樣──好看但又不至於誇大浮實。不過，將蔬菜雕刻成玫瑰花瓣可不是他的風格，當然更不可能把食物擺放得讓人認不出模樣。他不喜歡事先分食，只將主菜和酒放在桌上讓賓客隨意取用，蛋糕也從來不會切成相等的大小，對他來說，最重要的是盡興和享用美食。餐會總在甜甜的滋味裡結束，因此，晚餐後他總是奉上一些巧克力而非花草茶。

20. 陶瓷技師 Roger Capron，1922 ～ 2006。
21. 二十世紀最重要的陶瓷技師之一 George Jouve，1910 ～ 1964。

上：鎏金青銅鏡子《黃香李》（Mirabelles），由勒高設計，展於前台畫廊。

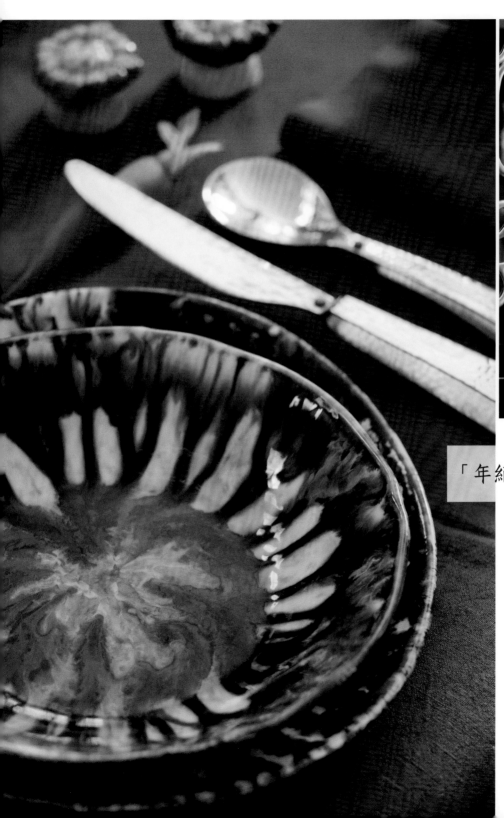

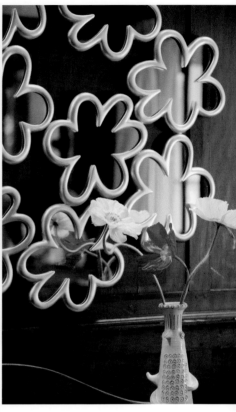

「年紀越長我越愛美食。」

上：鎏金青銅鏡子《黃香李》（Mirabelles），由勒高設計，展於前台畫廊。

最愛的食譜書

「廚房小學徒（Marmiton.com）
網站，或是從雜誌上剪下來
的食譜。」

左：Quintessence 的玻璃與鍍鎳青銅燭杯《喧嘩》
（Ramdam）。

下：擺放於金屬壓製壁爐《長頸鹿》（Girafe）上的
作品，分別為《反之亦然》（Vice Verso）系列之花
瓶《新與微》（Nouveau et Micro）、金屬杯《尼
碧勒斯》（Nibuleuse）、鏡子《大水滴》（Grande
Goutte），和鍍金青銅花瓶《櫥窗》（Vitrine）。

右頁：金屬吊燈《星盤》（Astrolabe）。

以上作品皆由于貝設計，並於前台畫廊展出。

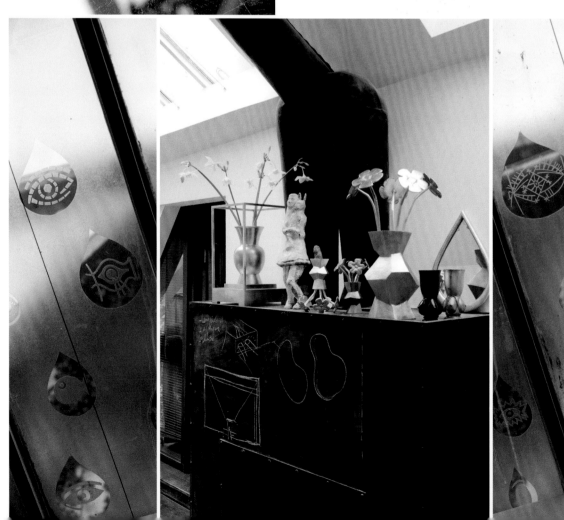

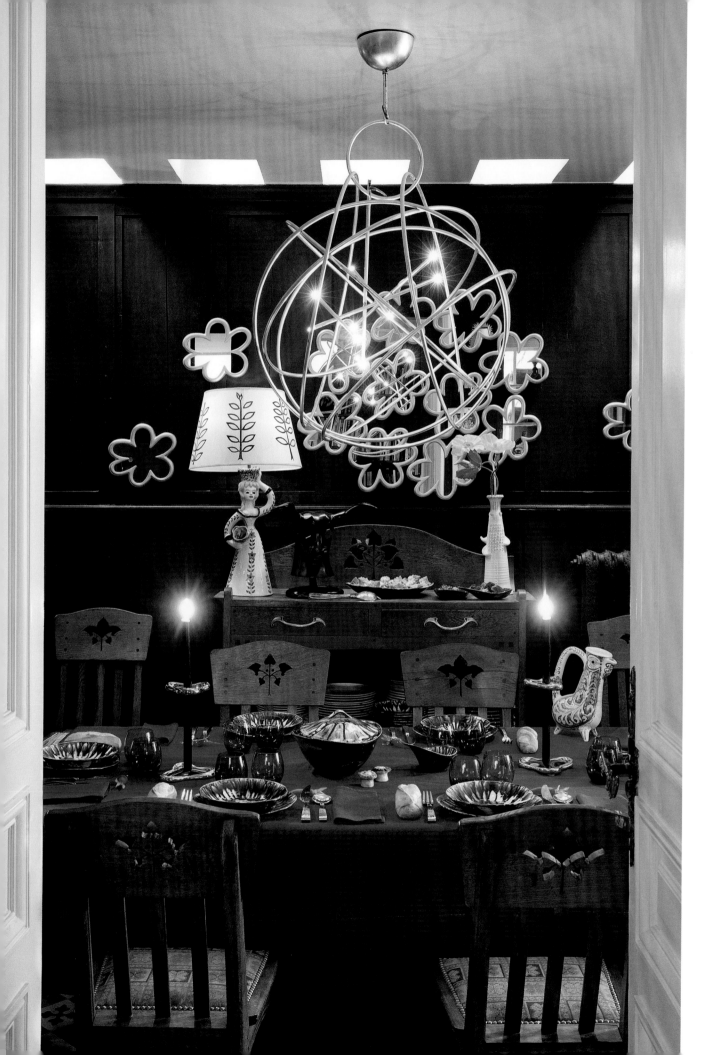

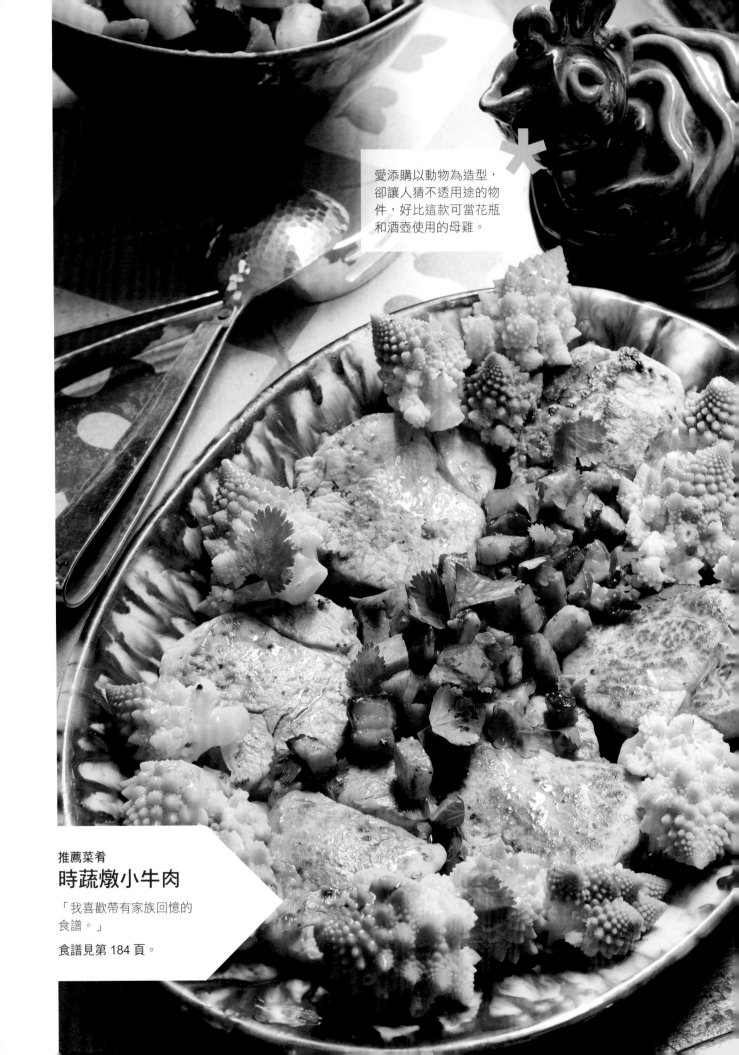

愛添購以動物為造型，卻讓人猜不透用途的物件，好比這款可當花瓶和酒壺使用的母雞。

推薦菜肴
時蔬燉小牛肉

「我喜歡帶有家族回憶的食譜。」

食譜見第 184 頁。

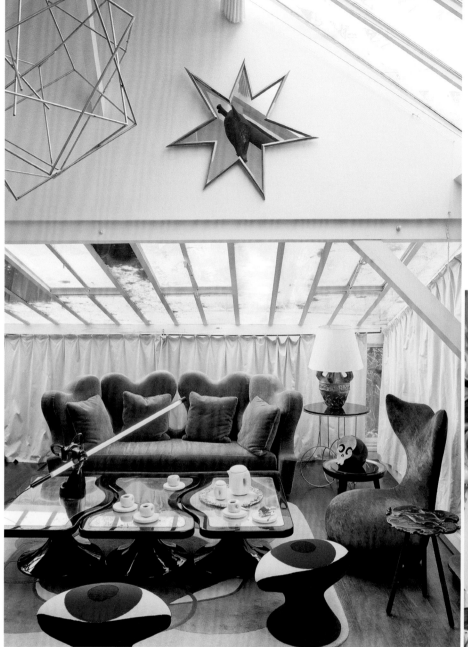

「有好酒的晚餐，
就是一頓成功的
晚餐。」

長沙發《芭貝特》（Babeth）、小圓桌
《奏鳴曲》（Sonate）、雕刻作品《頭顱》
（Crane）、桌子《圓錠》（Pastille）、
單人椅《鯨》（Baleine）、古銅和木頭製
的小圓桌《饕》（Glouton）、凳子《眼
睛》（Œil）、上漆金屬和漆金鏡面的木
頭矮桌《琵雅》（Pia）、吊燈《多面體》
（Polyèdre）、鏡子《彗星》（Comète）、
《琵雅》矮桌上的古銅與霓虹燈管桌燈
《聚光狗》（Spot Dog）。以上作品皆由
勒高設計，並於前台畫廊展出。

里索尼為自己設計製作的大理石鋼桌；艾曼‧米勒（Herman Miller）出品，喬治‧奈森（George Nelson）設計的壁鐘《東京》（Tokyo）；芙洛思（Flos）出品，艾契烈‧卡斯提諾（Achille Castiglioni）設計的落地燈；1982年孟菲斯集團出品，由艾托雷‧索特薩斯（Ettore Sottsass）設計的雕刻銀盃《莫曼斯克》（Murmansk）。

右頁：卡培里尼（Cappellini）出品，里索尼設計的置物架《物塊》（Block）。

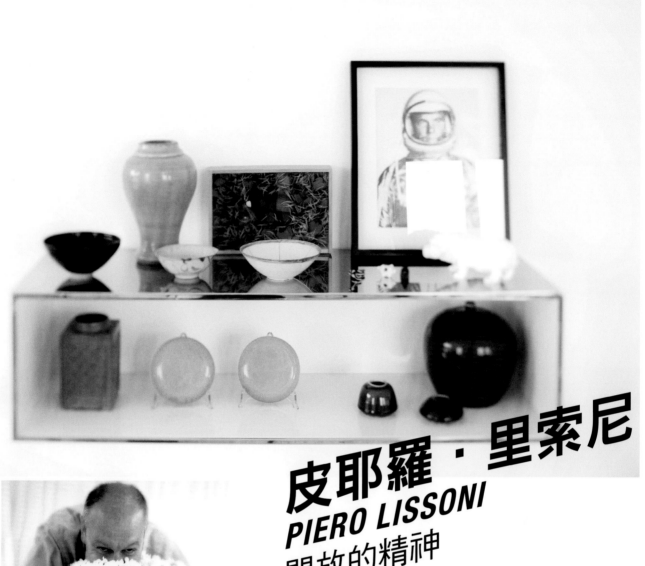

皮耶羅・里索尼
PIERO LISSONI
開放的精神

珍愛的物品

「不論在家或在工作室，
我都被鮮花包圍。」

和妮可萊妲・卡內希（Nicoletta Canesi）於 1986 年合作創立
里索尼聯合工作室（Studio Lissoni Associati）；1996 年成立
Graph.X，以室內建築、工業設計和平面視覺設計為主，作品涵
蓋家具、生活配件、燈具和品牌形象。其創作也出現於多種品
牌中，如：艾烈希、波菲（Boffi）、卡西納（Cassina）、芙洛
思（Flos）、費茲韓森（Fritz Hansen）、葛拉斯義大利亞（Glas
Italia）、卡黛樂（Kartell）、諾爾家具（Knoll）、迪瓦尼生
活（Living Divani）、普羅（Porro）等。曾規劃、修復私人寓
宅，參與耶路撒冷、伊斯坦堡、威尼斯、東京、阿姆斯特丹和
孟買等地的旅館興建計畫，還翻新紐約市的皮埃爾酒店（Suites
du Pierre）及米蘭的國家劇院，並榮獲多個獎項，例如：芝加
哥雅典娜建築與設計博物館[22] 的「最佳設計獎」（Good Design
Award）、壁紙雜誌（Wallpaper）之「最佳室內設計獎」（Best
Domestic Design），以及 2011 年義大利黃金羅盤（Compasso
d'Oro ADI）之「設計貢獻獎」。

22. The Chicago Athenaeum Museum of Architecture and Design。

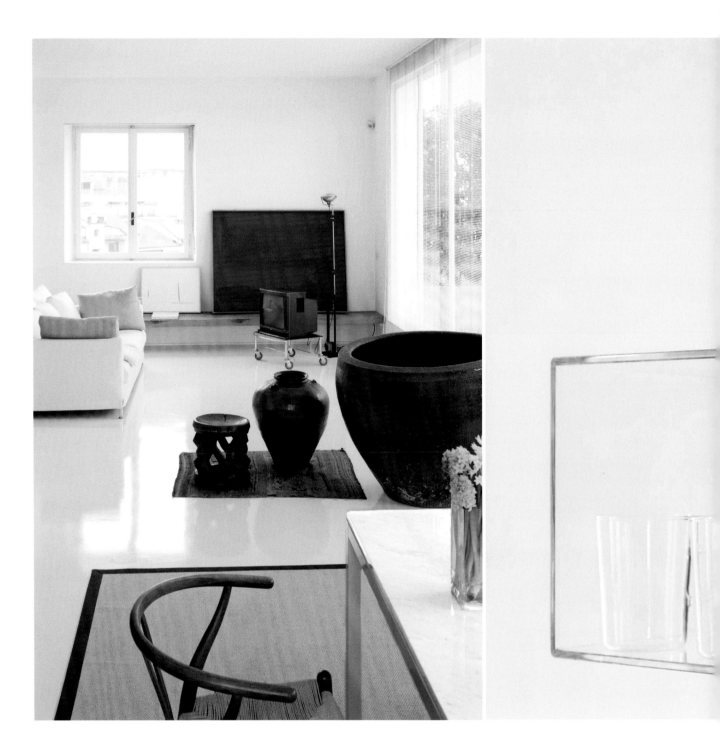

「我有點神經質，
　充滿好奇心且總是遲到，
　但我很幸運。」

左：卡爾・韓森（Carl Hansen）出品，漢斯・魏革
內（Hans J. Wegner）設計的復古造型椅《Y椅》
（Y-Chairs）；芙洛思出品，艾契烈・卡斯提諾設計
的落地燈《圓弧》（Arco）；迪瓦尼生活出品，里索
尼設計的長沙發《原型》（Prototype）。

右：波菲出品，里索尼設計的玻璃櫥櫃《玻璃》
（Glass）。

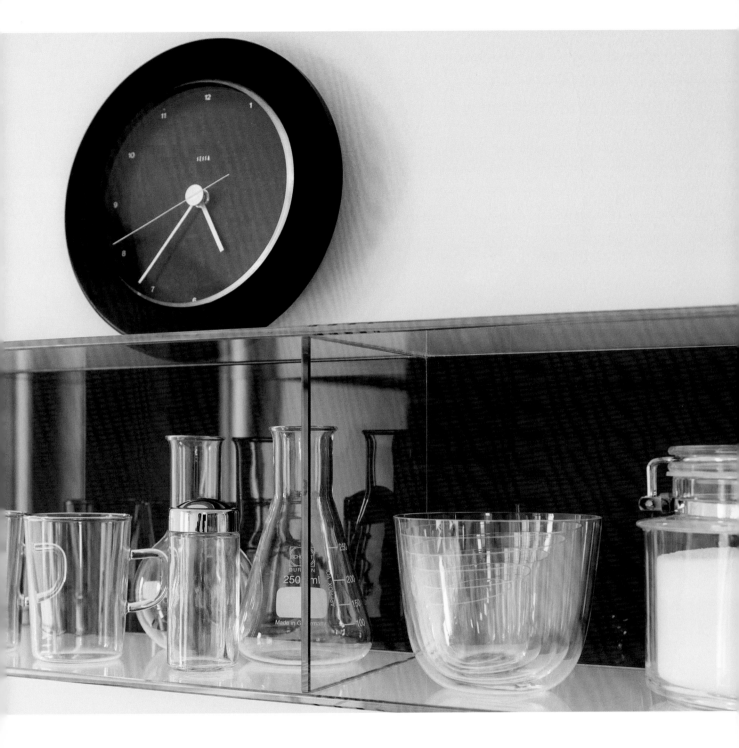

填字遊戲

我腦中閃現的第一個字是「光線」。寓所裡，觸目所及皆為一片雪白——白色的牆壁、白色的地板，突顯了光線的重要。白天時，白色的裝潢營造了如希臘島嶼或摩洛哥的氣氛與質感，到了夜晚，白色則軟化了夜色的深黑，如喀什米爾羊毛般地輕柔、細緻且溫暖。「色彩」應該是第二個字。白色之後便是橘色。我所設計的物品和室內裝潢經常都是橘色的。

第三個字就是「花」了。每週我都會去市場好幾次，只為購買當季盛產的花束。我喜歡有一點兒枯萎的花朵，帶著淡淡的羅曼蒂克，就這樣簡簡單單地插在花瓶中。普魯斯特曾在他的小說裡用十

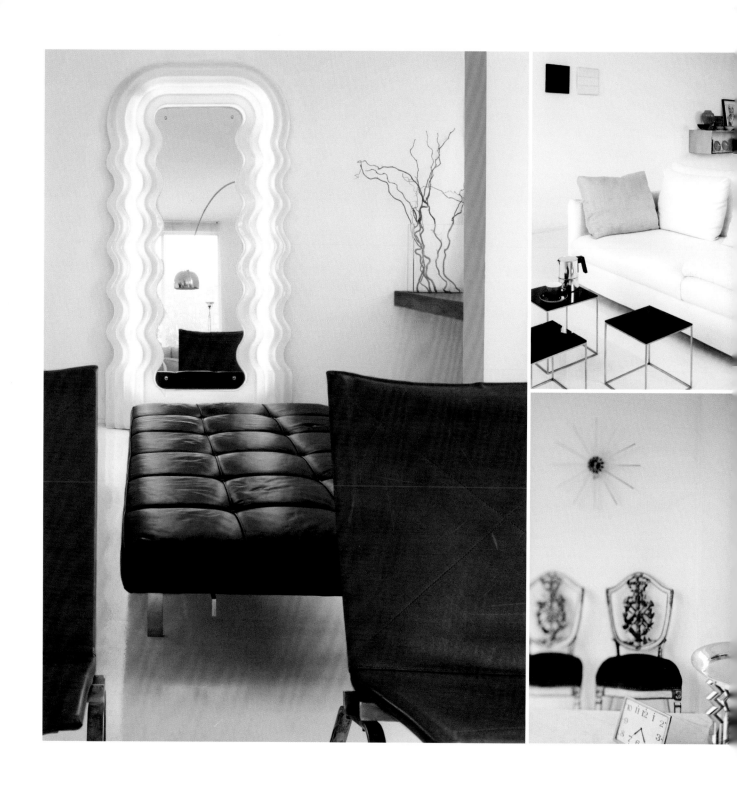

波譚諾瓦（Poltranova）出品，艾托雷．索特薩斯設計的鏡子《超大草莓》（Ultrafragola）；軟墊長椅《P-K80》；復古椅《P-K22》；費茲韓森出品，保羅．契耶奧姆（Poul Kjaerholm）設計的小矮桌和黑椅《P-K0》。

「我喜歡結合復古的風格
與當代時尚。」

多頁的篇幅描寫花朵的美麗⋯⋯非常優美的「離題」，我也體會到相同的感觸。

「時鐘」會是我想到的第四個字。我並沒有收藏時鐘的習慣，只是單純喜歡。朋友會送我，我也喜歡購買，不過它們全都不準，我也從來沒準時赴約過。對我來說，時間充滿彈性，我也喜歡任意使用時間，我只把它們當成裝飾品。

至於「廚房」這個字嘛⋯⋯ 那是一個可以讓我放鬆的地方，在那兒我不用打電話，也不用回電話，沒有人會打擾我，我感到既自由又自在，就像是在戲院裡一樣。烹飪，是一個特別又強烈的時刻，於其間，我就像一名演員。我喜歡表演，喜歡做一道看來簡單

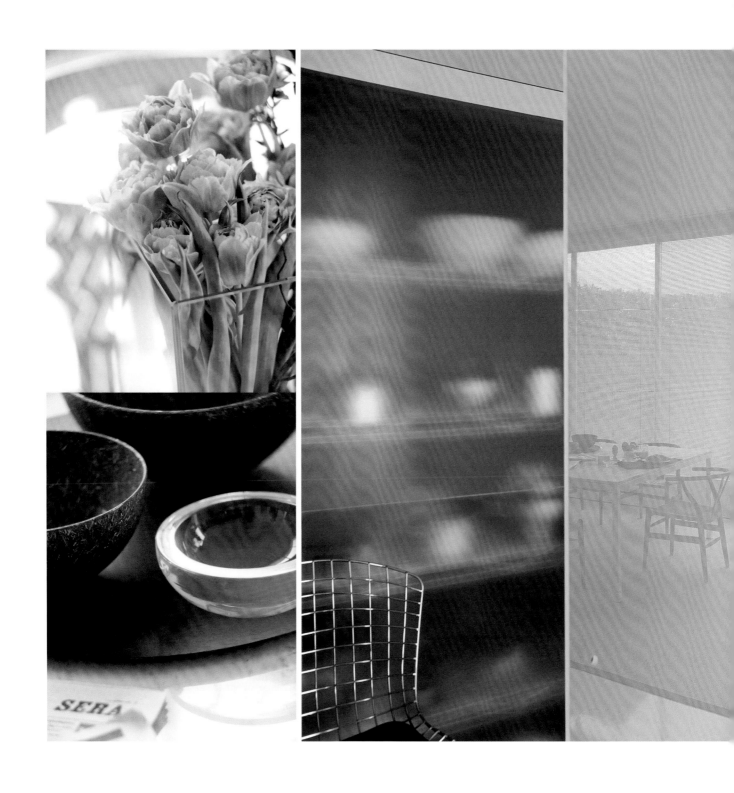

波菲出品，里索尼設計的
廚具《作品》（Works）；
貝多以亞（Bertoia）的椅
子《哈利》（Harry）。

推薦菜肴
帶殼溏心蛋

「早餐時享用帶殼溏心蛋，
是我在兩趟旅程之間的珍貴
時刻。」

食譜見第 178 頁。

「不論是設計還是建築，
人們往往只看到簡單的
那一面，而非複雜的那
一邊。」

　　卻不容易的菜式，然後獲得所有「觀眾」的讚許。

　　對我來說，「悠閒」的同義詞就是……早餐，一切剛從睡夢中
甦醒。大清早我一點兒都不想說話，頂多可以忍受狗兒在身旁，就
是我那三隻黃金獵犬：蘇菲亞、夏時和沙提。早晨的時候我需要自
己的空間，我會播放音樂，聽著巴洛克式的歌曲，其他任何的噪音
都難以忍受；我會一邊喝著卡布奇諾，一邊讀著桌上幾份報紙，可
以的話還會讀一本喜歡的書，就像是出生在另一個世紀的人一樣。
我做事充滿熱情，工作忙碌，一年有兩百天的時間是在旅行，因此
當我終於能夠在家時，會給自己一些奢侈的靜謐和孤獨。

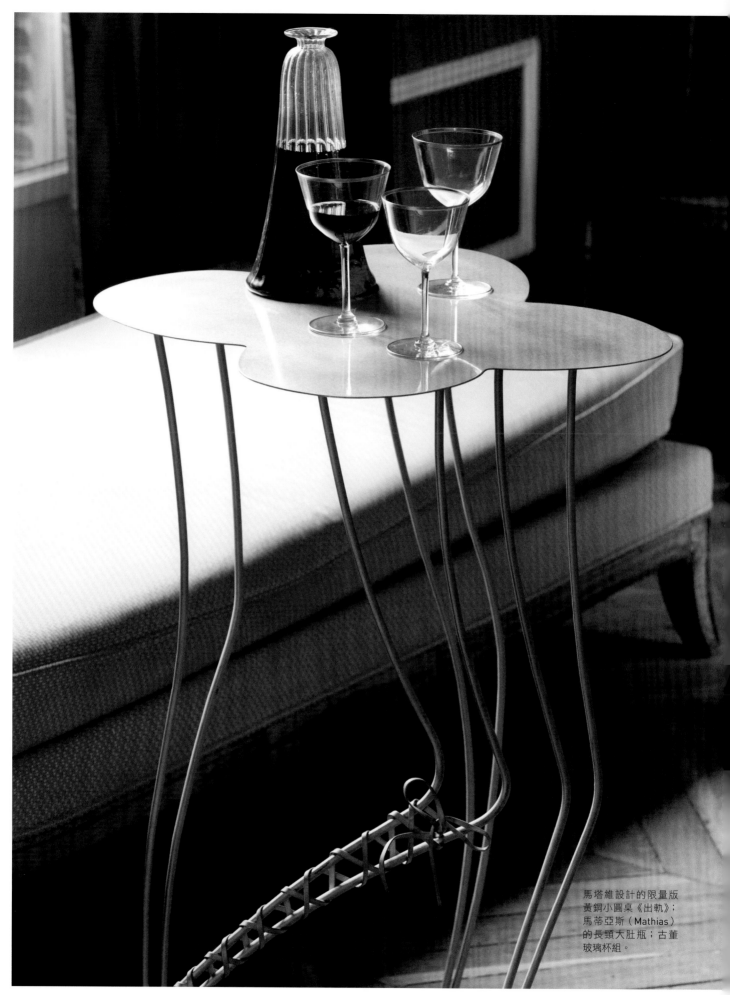

馬塔維設計的限量版
黃銅小圓桌《出軌》；
馬蒂亞斯（Mathias）
的長頸大肚瓶；古董
玻璃杯組。

「應該是獅子吧，那是我的星座。牠的一切使我著迷，如此直接的眼神與魅力四射的鬃毛……牠同時是美麗和恐懼的化身。」

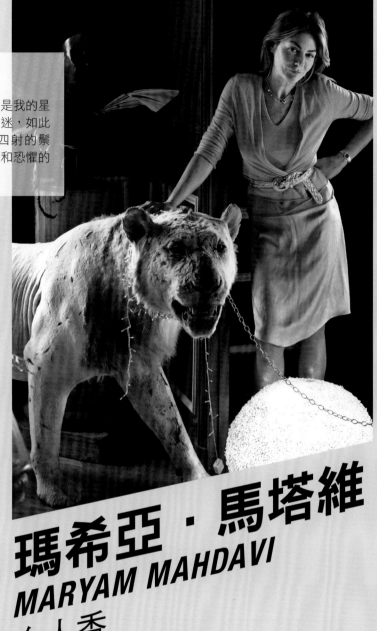

瑪希亞・馬塔維
MARYAM MAHDAVI
女人香

《饕》（La Gourmande）、《閃》（La Shining）、《雙子》（Les Twins）、《雞皮疙瘩》（La Chair de poule）、《出軌》（Les Infidèles）、《新婚》（Just Married）、《疑忌》（Soupçon）……這些頂著曖昧不清名稱的桌子、壁櫃、小圓桌和鏡子，描繪著綺麗的幻夢：長長的桌腳上結著黃銅繫條，一旁的物件纏繞著能與之側身碰觸的羽毛，還有那些布滿如刺蝟般豎起的尖刺。她的設計似乎都在強調美麗中帶有的危險，創作靈感來自她對圖像的詮釋，也展現出曾是艾蒙時裝藝術學院 [23]（ESMOD）學生的專業實力，這樣的她讓人為之傾倒——一個美麗的早晨馬塔維走進畫廊，向負責人介紹自己堆滿於後車廂的創作，結果最先拜倒在她石榴裙下的，是大衛希克斯畫廊（David Hicks），此後一連串「別開生面」的展覽活動便接連展開……

23. 世界上最早成立的服裝設計學校。

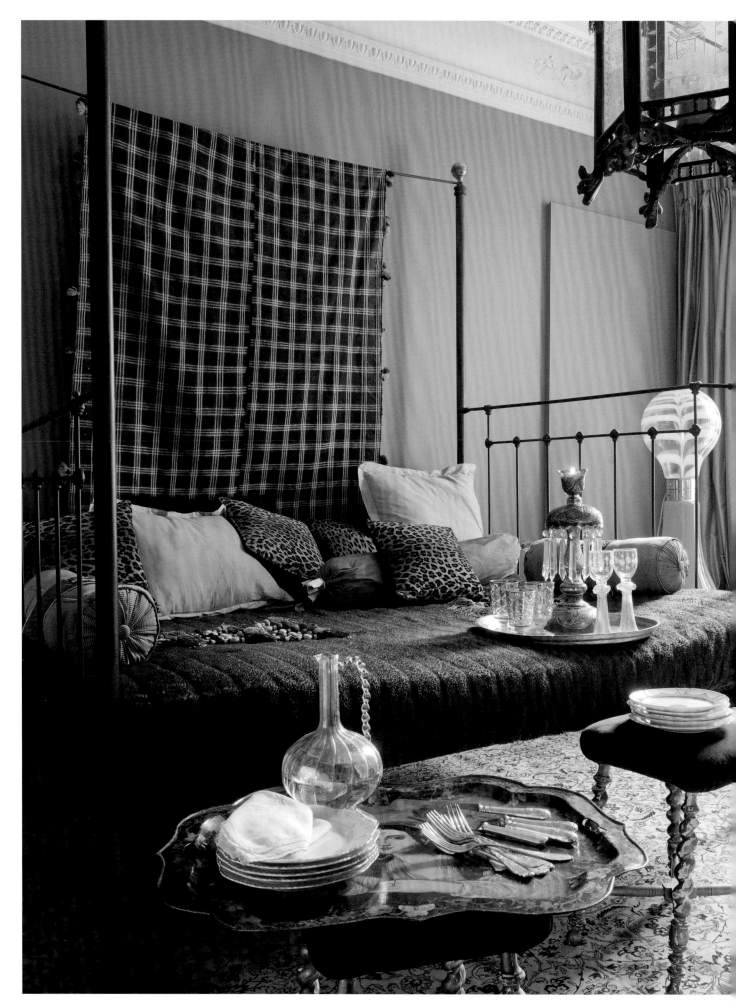

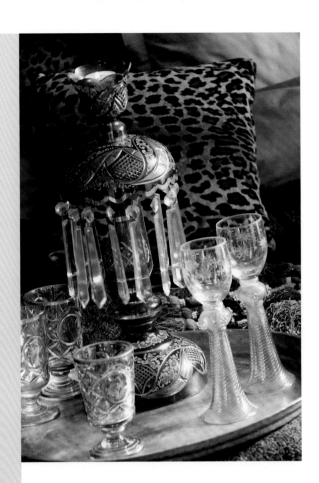

「我的設計點子？就是和空間調情。」

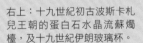

右上：十九世紀初古波斯卡札兒王朝的蛋白石水晶流蘇燭檯，及十九世紀伊朗玻璃杯。

左頁：當桌子用的迦納床（Ghana）上覆蓋著毛皮，我們在上面用餐、談話和休息，牆上則掛著包裹婚禮箱子的舊花布。漆金木頭凳《拿破崙三世》（Napoléon III）；中國妓院裡掛的燈籠；十九世紀的伊斯法罕絲織地毯；十九世紀的利摩日（Limoges）瓷盤；穆拉諾長頸大肚玻璃瓶。

一個接一個的故事

她安排的晚餐會就像一齣齣的短劇，每個劇碼只上演一晚。她身兼編劇和導演，來訪的賓客則是演員，穿戴著服裝演譯著所選的主題，而繁溢的物品和家具則使公寓「幻了形」。馬塔維在這「幻形的公寓」裡安排了驚喜與感動。她將看起來不怎麼穩固名為《小姐》的椅子（Mademoiselle）整齊地排好，只見它們羞怯覥腆地並著肩。她將吊燈圍上珠羅紗，於雕像頸部掛上珠寶。出生於伊朗的她，總在晚宴的布置中摻入伊朗詩中的「情色」。她的伊朗記憶裡有使整座花園狂喜的玫瑰香味，同時也象徵一名性感的女子對生命的渴望。一切十分隨性，我們愛坐哪兒就坐哪兒：可以是伊斯法罕（Isfahan）或夕拉茲（Shiraz）出產的絲織地毯，或是鋪著奇里姆毯（Kilim）床的坐墊上，一切任君選擇。東西放的位置也很隨意，可以是箱子上，也可以是看起來搖搖晃晃的金腳凳。

晚宴的開場十分重要：介紹宅第、期待晚餐……然後「好戲登台」，簾幕揭起。主餐的選擇也是故事的一部分，賓客隨著主人呈現食物及調味的方式展開「旅程」。嗅覺和觸覺的感官也極其享受：將削切蔬菜安排成拼盤，從中找出菜肴的主色調，然後準備與演出劇目相搭配的餐

本頁：夕拉茲銀餐
具；威尼斯刺繡餐巾
（特別訂製款）。

右頁：十九世紀俄國
金屬彩繪托盤。

「我喜歡大膽且幽默的設計，
　就算有點俗氣，在我眼中也
　是最好的。」

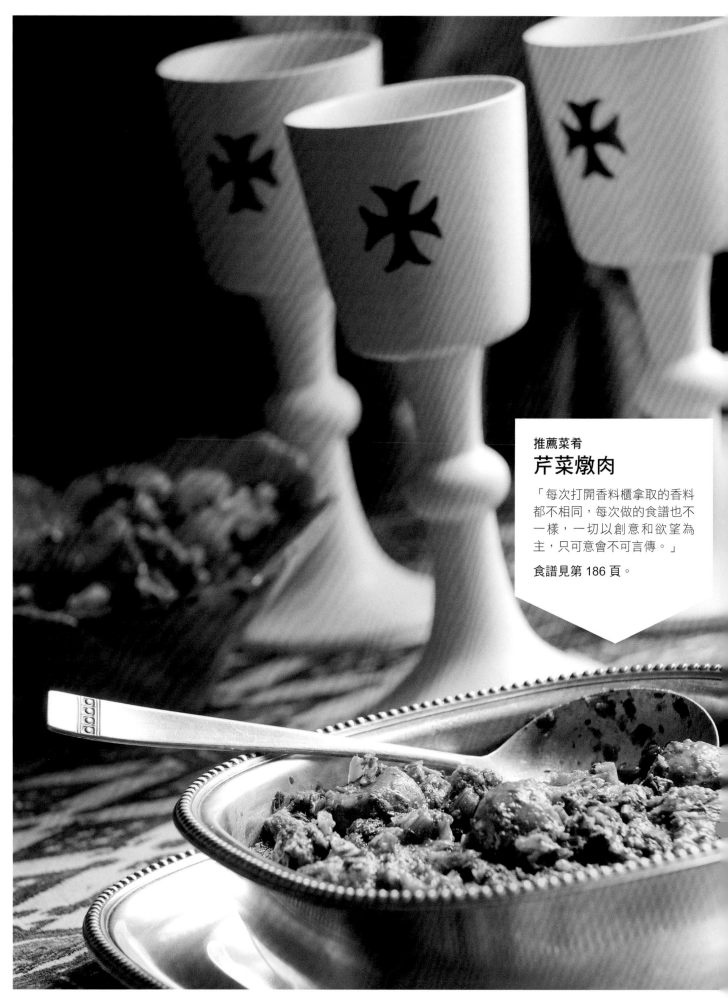

推薦菜肴

芹菜燉肉

「每次打開香料櫃拿取的香料都不相同，每次做的食譜也不一樣，一切以創意和欲望為主，只可意會不可言傳。」

食譜見第 186 頁。

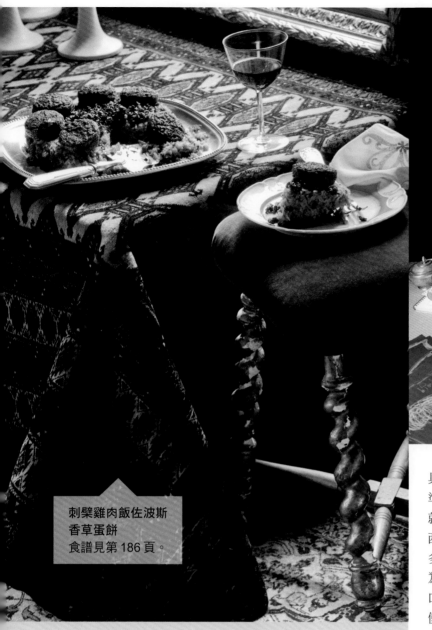

刺檗雞肉飯佐波斯
香草蛋餅
食譜見第 186 頁。

最愛的食譜書

「母女間口耳相傳的食譜，
或是電話裡姨媽的菜式……」

左頁：昆庭的銀盤；在普羅旺
斯某個修道院買的聖餐杯。

左上：盤子放在一個蓋著夕拉
茲奇里姆繡毯的老箱子上。

右上：收藏的草圖；卡札兒王
朝的國王畫像與家傳茶具；十
八世紀製作的椅子《小姐》，
（僅供觀賞，無法就座）。

24. 位於義大利北部威尼斯潟湖區，由橋
樑連串的數個小島，以生產玻璃製品
聞名，有玻璃之島之稱。

具……所有的一切都是「即時決定」。她為客人
準備自己最愛的粉紅香檳，因為她認為粉紅香檳
就像是擦了粉的女人。搭配的餐前點心會是突尼
西亞式春捲（Briques），和以玻璃小杯盛裝口味
多樣且精緻講究的杯子點心（Verrines），後者
為接續的菜肴簡略地做了風味上的鋪陳。她喜歡
口味略為淡化的東方菜式，就算是西式菜肴，所
使用的香料食材也充滿了神秘的色彩。她會在晚
餐後的熱飲時間準備混合橙花精、糖及丁香的白
咖啡（café blanc），也會奉上一杯柑橘小荳蔻煎
茶，或以乾燥玫瑰花瓣浸泡出的玫瑰水。由於經
常搬家，很多易碎物品都在搬家過程中打壞，於
是她混合倖存的物件和新買的餐具，創造出顏色
樣式相搭或不搭的混合風格。所使用的杯具都很
唯美，有的是在威尼斯穆拉諾群島 24（Murano）
買的，有的是從波斯帶回，好比這些十九世紀卡
札兒王朝（Kadjar）吹製或雕刻的玻璃杯（當時
的人們以優雅細緻的藝術宴客）。使用的桌布
老舊，可能是於布魯塞爾、索格島（Isle-sur-la
Sorgue）或諾曼第的古董商店、舊貨舖中找到
的，也可能是在常去的巴黎杜忽沃拍賣樓（Hôtel
Drouot）購買的。當她在摺疊這些桌布時，腦海
裡是否已經勾勒出另一次晚餐聚會？是否已經知
道讓賓客驚艷以致流連忘返的方式呢？

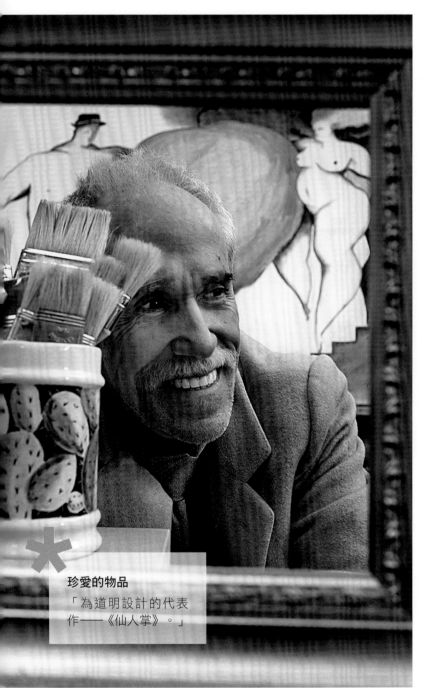

希爾頓 · 麥考尼克
HILTON MCCONNICO
美國佬在巴黎

出生於美國田納西州孟菲斯市，是畫家、室內裝潢師、攝影師、設計師和舞台布景師。於1965年抵達巴黎，先在時裝圈為泰德·拉皮迪斯（Ted Lapidus）及聖羅蘭工作，之後轉戰電影界，設計了二十多部電影的布景，如杜魯福（Truffaut）的《情殺案中案》（Vivement dimanche）和貝內克斯（Beineix）的《明月照滿渠》（La Lune dans le caniveau），後者為麥考尼克贏得了法國凱撒影展最佳布景設計的殊榮。他也曾為拉法葉百貨公司設計商品櫥窗，並替愛馬仕舉辦展覽，同時是首爾和東京愛馬仕博物館的室內設計建築師。自1988年起為水晶玻璃品牌道明、聖路易、杜樂夢波查與珠寶品牌亞祖·貝彤（Arthus Bertrand）和塞弗勒瓷窯等設計。他的作品極受歡迎，部分創作還於世界各地展出，如道明的《仙人掌》（Les Cactus），及杜樂夢波查的地毯《辣椒》（Piments）。

珍愛的物品

「為道明設計的代表作——《仙人掌》。」

左頁：樹脂玻璃桌；茶杯《晝夜平分點》（Equinoxe）；以獾毛為缽腳的盆缽《反常》（Paradoxe）；2004年為某裝置創作的《炭樹》（Arbres Fusains）系列作之一。

對話

您會用什麼語詞來形容自己？矛盾反常。用什麼字形容您的餐桌？心情。就是端看當時的心情而定。有時候我會將餐桌布置地比平日優雅，但如果只有 4 名賓客，我比較喜歡在廚房裡用餐。我認為每個人的審美品味各不相同，而且可以改變，因此只要順隨當時的直覺和慾望。只要真誠地表顯自己，不論怎樣的布置都能引人注意。整體布置的風格為何？我的餐桌上印有許多文字，有詩句，也有雙向辯證的哲學文章。黑色的字體象徵希望，白色的桌面讓人聯想火焰。藏在這些文句中的，是一份製作香蕉蛋糕的食譜。有時餐桌上完全不會加蓋任何東西，有時則鋪上我自己設計的桌巾，或者論尺購買的餐布。我也會擺放絲綢人造花。現在的假花做得很漂亮，因此無須害怕使用，而且它們永不凋謝，只須定時清掃灰塵。我有各式各樣的人造假花，都是做布景時剩下來的。當春天來遲時，我還會將這些假花種在花圃中！比較喜歡瓷器或彩陶，銀器或鋼製器皿，水晶或玻璃杯？都喜歡，最好全部一起，我喜歡混搭的風格。剛剛不是說了，一切都以心情而定，我會看季節搭配，並讓多種不同的材質協調一致。我會去舊貨店中挖寶，購買餐具和其它小配件，並將挖寶得來的新發現和自己的設計結合在，且不論日後是否會發行。您想邀請什麼人？我的夢想就是邀請全然不認識的陌生人以及久未見面的朋友。賓客對您的期待是？我不知道別人對我的期待，但不論我們有多少人，兩個或是十二個，我都會提供大家笑聲、歡樂、舒適以及刺激靈魂的對話。會準備什麼菜色？用餐前會送上鳳梨西班牙辣腸串、迷你肉餡甜椒、深藍色玉米片，或是香脆的烤杏仁，還會幫我太太賈可琳購買秘魯的黑橄欖。主菜通常會準備一種類似蔬菜燉肉的菜式，它結合了三個地方的特色——北非、田納西州和巴黎，並以切塊小牛肉、洋蔥、薑、塔巴斯科辣醬（Tabasco）、腰果、蜂蜜、鳳梨、巴薩米可醋和花生醬調味燉煮。飯後會奉上一杯咖啡、茶、花草茶、白蘭地、燒酒或苦艾酒，並搭配巧克力、香草和迷你棕櫚餅乾。烹飪時最喜歡哪一部分：觸覺、嗅覺或味覺？在廚房作菜時，肉體透過五種感官來感受：食物在牙齒下喀吱喀吱作響的聲音，早上塗抹麵包後殘

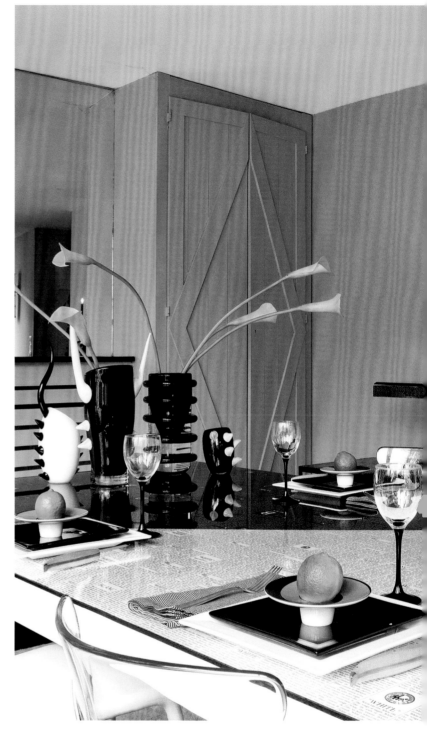

留於食指和拇指上的蜂蜜，義大利式番紅花烤甜椒煨飯的驚艷色彩，以及掀起鍋蓋後撲鼻而來的香氣……當然還有味覺，所以這五種感官缺一不可。對您來說什麼是「貪食」？就是所有原罪之最，但我愛極了。

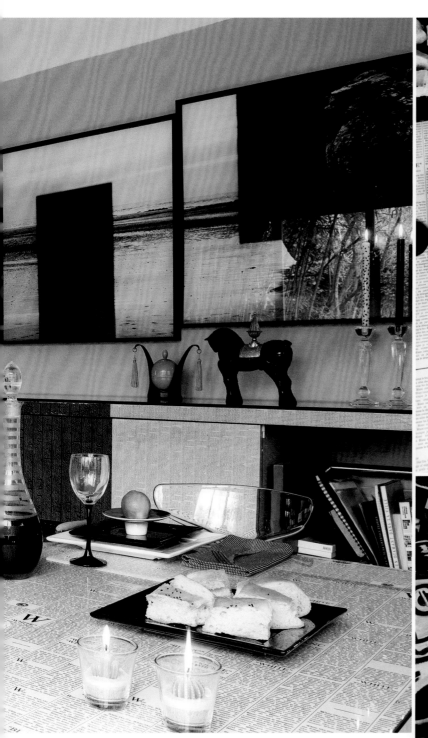

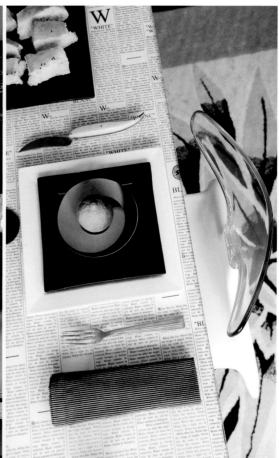

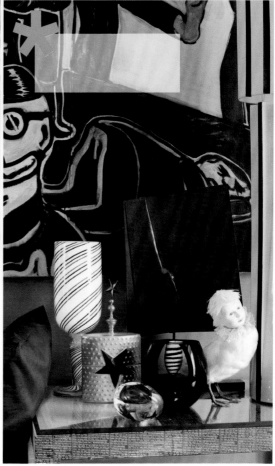

「我是有點文學氣的人，
　但也喜歡開玩笑。」

上：道明的水晶馬；佛突
納（Fortuna）的穆拉諾
玻璃花瓶；杜樂夢波查家
飾系列。

右下：法國伯格香氛精品
（Lampe Berger）的薰
香精油瓶；佛突納的黃色
條紋花瓶《蛙之眼》（Œil
de la Grenouille）。以上
皆為麥考尼克的作品。

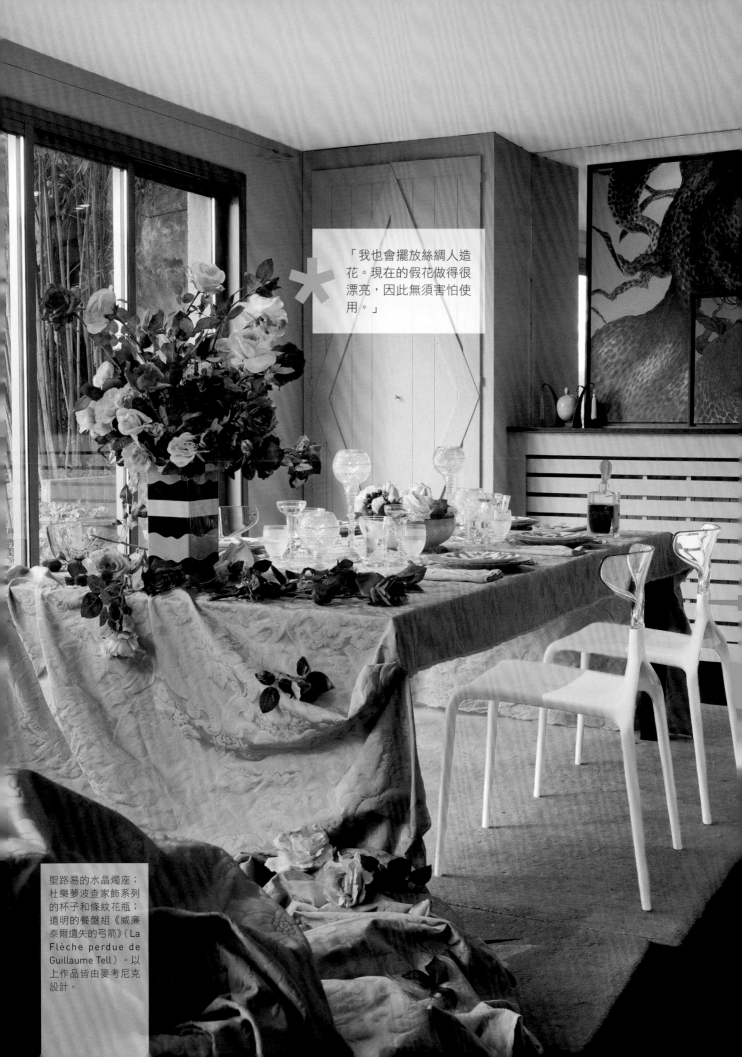

「我也會擺放絲綢人造花。現在的假花做得很漂亮，因此無須害怕使用。」

聖路易的水晶燭座；杜樂夢波查家飾系列的杯子和條紋花瓶；道明的餐盤組《威廉泰爾遺失的弓箭》（La Flèche perdue de Guillaume Tell）。以上作品皆由麥考尼克設計。

最愛的食譜書

「就是我母親的食譜書，
它非常破舊，夾滿了從雜誌上
剪下來的食譜和食物照片，
有時還會在信封背後，發現母親
手寫的菜式和烹飪作法。」

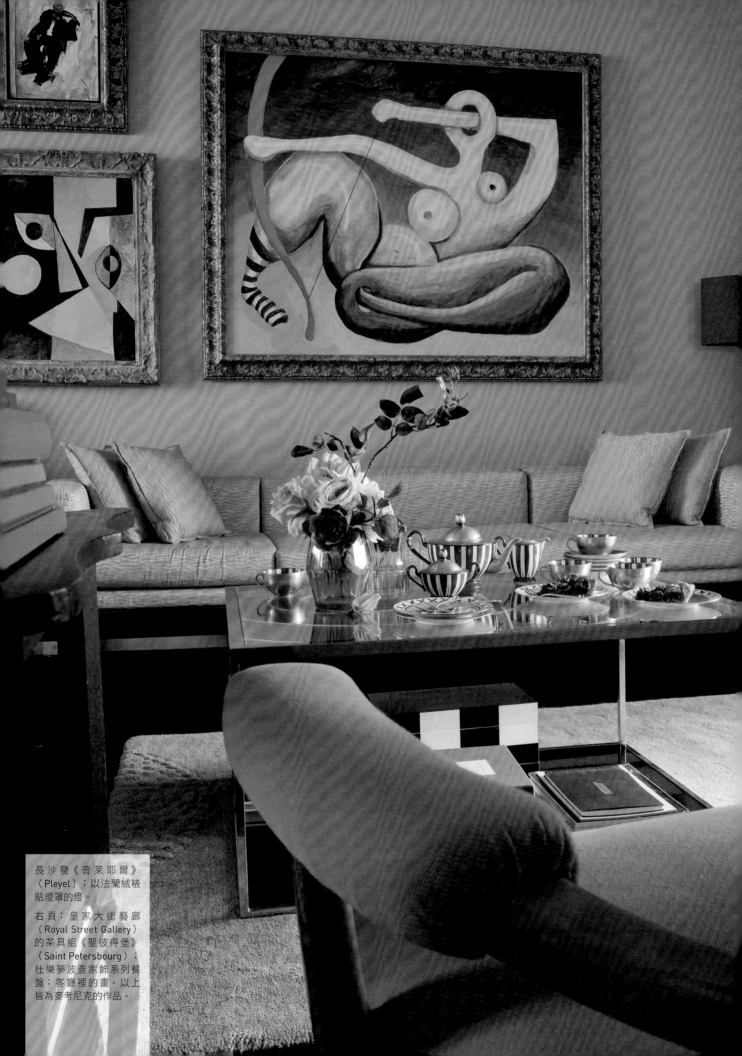

長沙發《普萊耶爾》
（Pleyel）；以法蘭絨裱
貼燈罩的燈。
右頁：皇家大街藝廊
（Royal Street Gallery）
的茶具組《聖彼得堡》
（Saint Petersbourg）；
杜樂夢波查家飾系列餐
盤；客廳裡的畫。以上
皆為麥考尼克的作品。

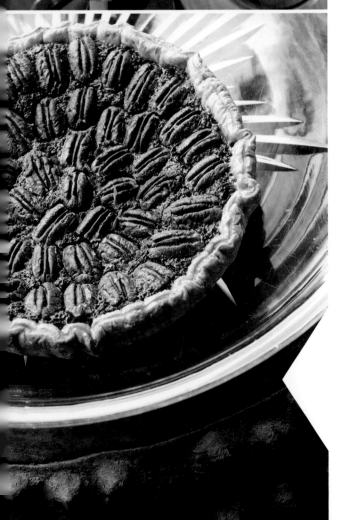

「從過去的經驗汲取養分，
希爾頓·麥考尼克藉此不斷向
前、創新。嘗試所有的一切，
與一切的另一面。」

出自愛馬仕前主席尚路易·杜馬（Jean-Louis
Dumas，1978-2006）。

推薦菜肴
胡桃派

「我很喜歡它的滋味和口
感，讓我想起了孩童時期
的回憶。」

食譜見第 188 頁。

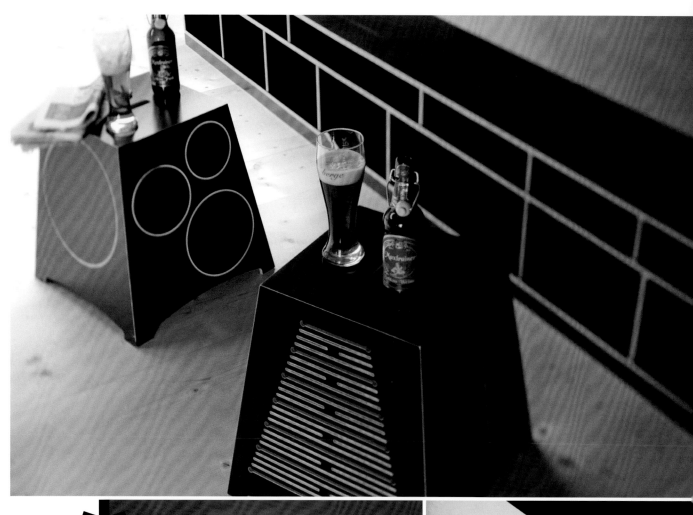

珍愛的物品

「我愛上牛隻顯露的溫柔！我大概收集了一百多隻牛偶。」

上：摩爾曼以鼓的外型發想設計的茶几組《小鼓手》（Kleiner Trommler）。

左下：帕特里克・弗雷（Patrick Frey）設計的書桌《康德》（Kant）。

右下：摩爾曼設計的凳子《極豎》（Strammer Max）。

聶慈・荷格・摩爾曼
NILS HOLGER MOORMANN
直線向前

熱愛設計的他放棄了法律，自修設計簡單卻充滿智慧和創意的作品。阿爾卑斯山下的巴伐利亞邦是他的駐點，絕大部分的家具和燈飾都在那兒製造。他同時負責監督、出版新銳設計師的創作，並於二十多名助理的協助下，獲得更多充裕的時間參與多項座談及擔任評審，足跡遍布歐洲、美國和日本。摩爾曼出版的書籍畫冊年年獲獎：芝加哥雅典娜建築與設計博物館的「優秀設計獎」（Good Design Awards）與康藍基金會的「康藍基金會獎」（Conran Foundation Award）。其部分創作，被收藏於德國的維特拉設計博物館（Vitra Design Museum）及柏林國立博物館（Staatliche Museen zu Berlin）、法國的國立造型藝術中心[25]（CNAP）、蘇黎世、費城和芝加哥等地。

25. Centre national des arts plastiques。

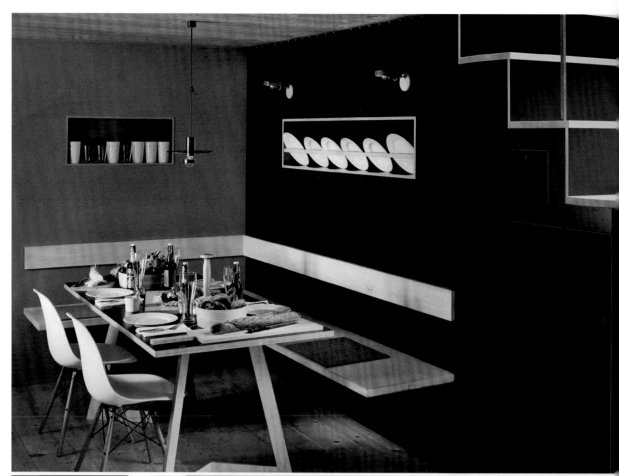

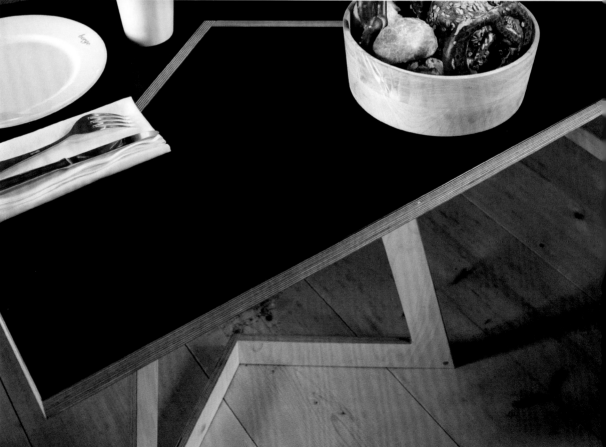

摩爾曼設計的樺木
餐桌《我的餐桌》
（Tischmich）；
當地工廠製造，專
為此廚房設計的金
屬吊燈。

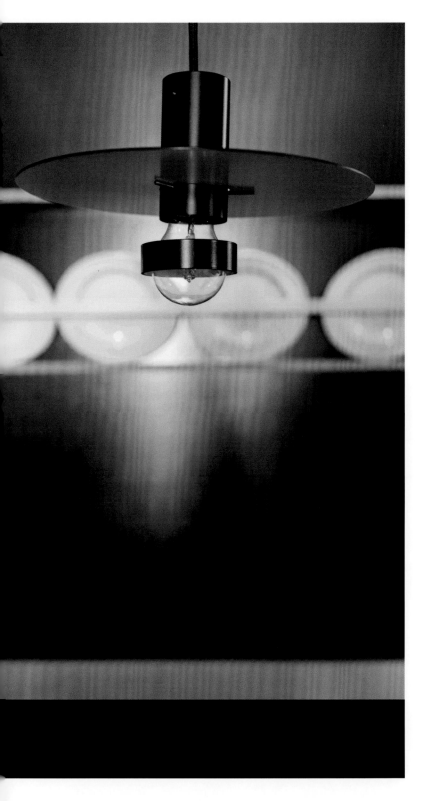

「設計源於非常簡單、聰明且富含新意的點子。」

巴伐利亞的午餐

　　與世隔絕的世界——群山環繞，空氣清淨，寧靜中佇立著一棟擺放線條分明家具的房舍。牆上亮晃著燈，深黑色的表面突顯了木頭家具的淺亮。為了欣賞嫩芽冒出泥地，摩爾曼每天都會去屋外的溫室菜圃兩趟。他喜愛觀察自然界中的大樹，藉以訓練自己用來感知材質和顏色的雙眼，使之變得更加銳利，而他做的料理也會隨季節改變。他喜歡準備食材，喜歡刀切、洗滌和觸摸來自泥地裡的農作，對他而言，貼近大自然是最好的減壓方式。他喜歡照自己的想法詮釋菜譜嘗試不同的香料，但有時太多的「創意」卻讓餐點成為「大災難」，當「災難」降臨時，他便會趕忙準備義大麵來彌補。幸好，義大利北部和巴伐利亞邦隔得還不算太遠……

　　他會使用鑄鐵或鍍錫的鍋具，用畢後並不用清洗，只要簡單地用紙輕拭即可保持潔淨。等一切準備就緒，他會送上一杯淡啤酒，如果只有三、四名賓客，則會奉上塗有奶油且風味獨特的自製麵包；夏天飲用冰涼的麗絲玲白葡萄酒（Riesling），冬季則挑選味道較濃重的有機麗絲玲紅葡萄酒（Riesling rouge，他家中收藏的葡萄酒有92%都是有機酒種）。餐桌十分樸素，沒有任何的布置——餐盤為厚實的白色瓷品，是花了許多時間於巴伐利亞當地找到的，樣式也十分簡單，這近乎完美的簡約，是不斷尋覓才能獲得的；水杯為厚重的玻璃製品，按照當地習慣，主人會準備啤酒，於是帶著崇敬的心和豪華享受的心情，摩爾曼特地使用了水晶製的啤酒杯。他會趁知心好友和在國外結交的設計家及商品顧問來此地造訪時，邀請他們至家中作客。上桌前他們會先經過一個大書櫃，上頭擺放引人駐足的書籍，讓賓客好奇主人對小說、詩集和歷史的喜好。聶慈十分熱愛文學，在巴黎時會造訪塞納河畔的舊書商。主客或許會坐在扶手椅上，上頭鑲著檯燈，扶手鏤空處擺滿了書籍……

　　他營造出一個以人為主導崇純粹且可為自我的空間，沒有多餘的裝飾轉移注意，也沒有浮華不實，只有與之對話的賓客和顯現於窗前的自然景色，靜謐平和的生活方式呼應他結合日常家居的中庸設計。如果說他打算騎腳踏車環遊法國，大概任誰都不會感到意外，畢竟他的生活方式賦予了「時間」一種新的意義和價值。

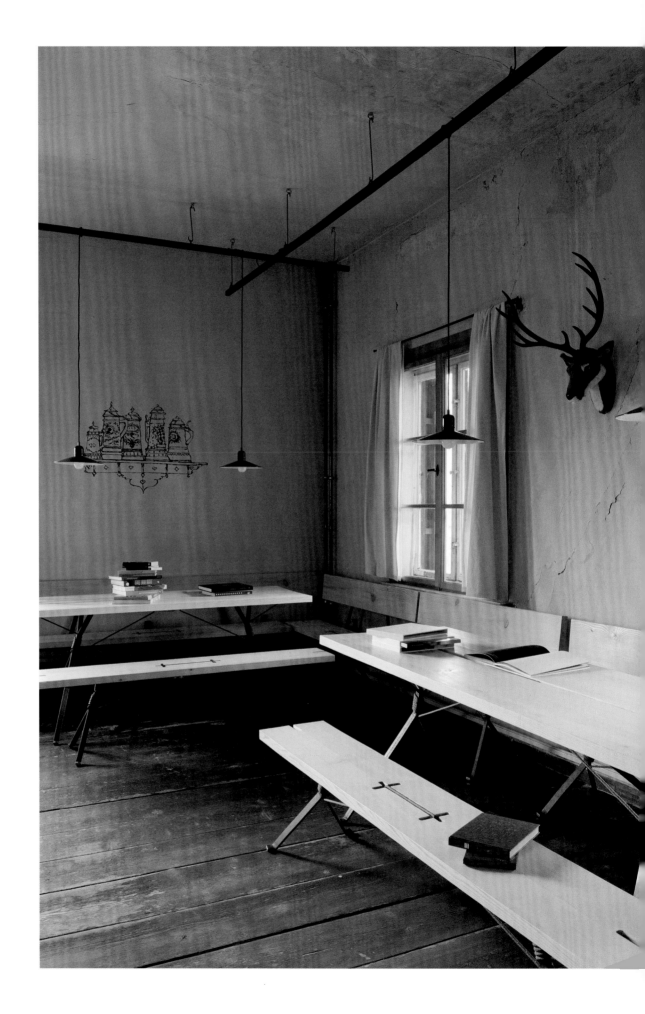

「我不適合住在城市，
　我喜歡山，喜歡鄉下。
　在那兒，我找到了
　『答案』。」

上：（左）木製沙拉盤及
（右）牆面掃帚收納盒。以
上皆為摩爾曼的作品。

左頁：冷杉長桌椅組《坎朋
峰》（Kampenwand），材
質為拋光鋼和登山繩。

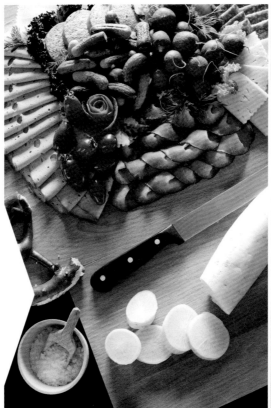

推薦菜肴
布羅齋拼盤
BROTZEIT

「這是一道結合豬肉製品和乳酪的簡單菜肴,可以隨意搭配,但要配合啤酒食用。」

食譜見第 178 頁。

扶手椅《舊書商》(Bookinist);以樺木膠合板製成的獨腳桌《警告》(Abgemahnt)。

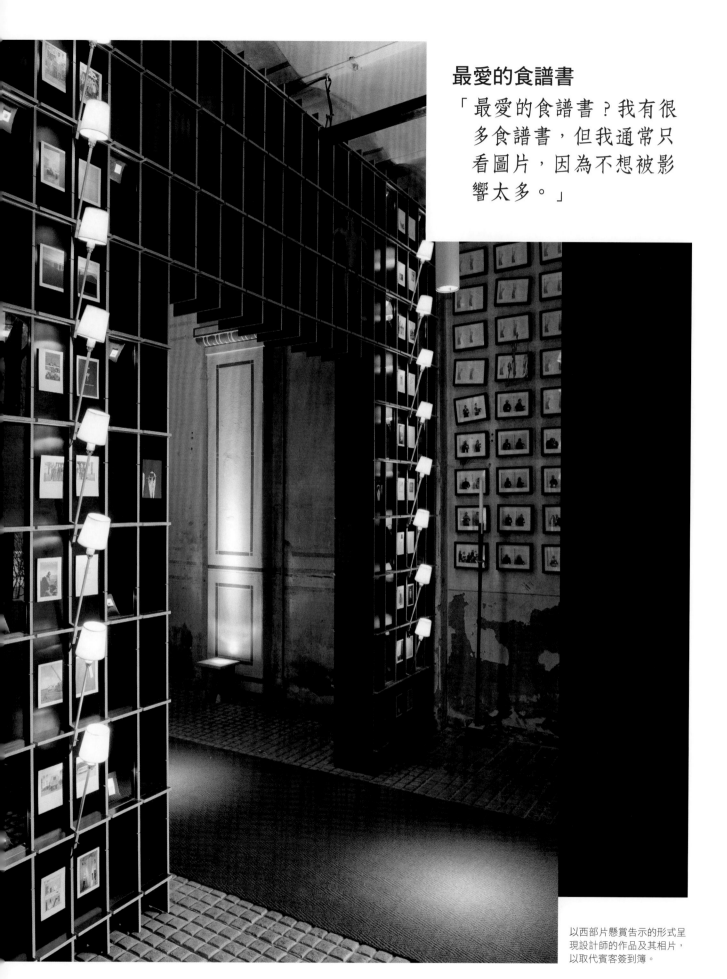

最愛的食譜書

「最愛的食譜書？我有很多食譜書，但我通常只看圖片，因為不想被影響太多。」

以西部片懸賞告示的形式呈現設計師的作品及其相片，以取代賓客簽到簿。

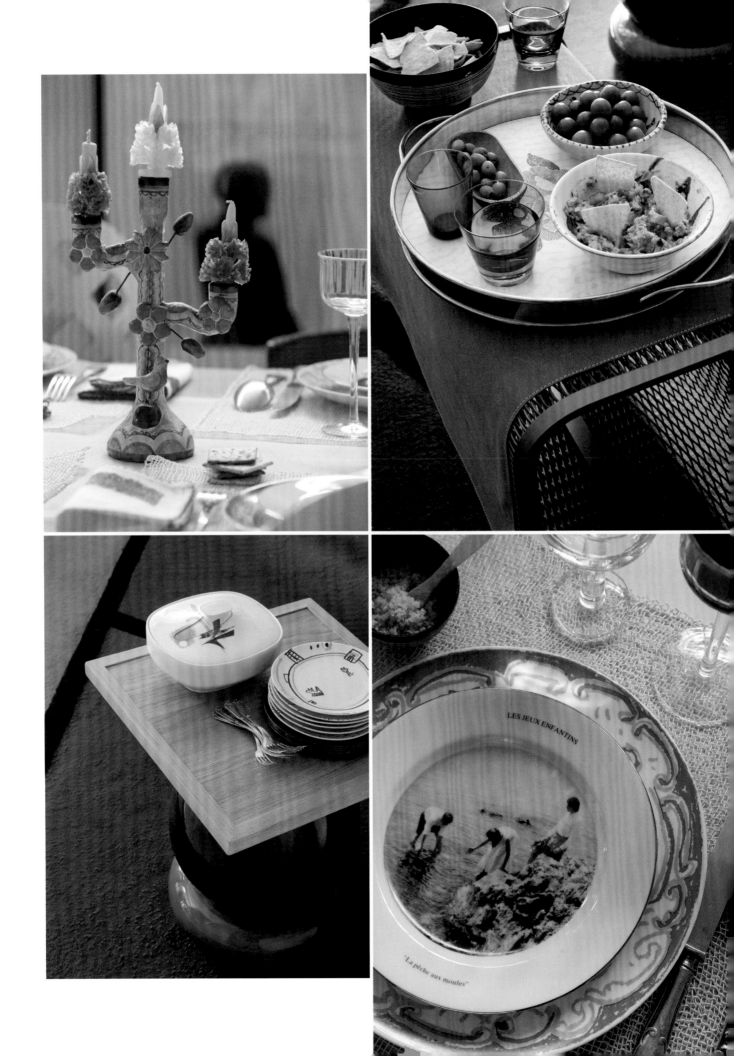

左頁：收藏款墨西哥燭臺；Oscar Maschera 的漆金皮質矮桌；奧巴松（Aubusson）地區出產的毛織毯和瓷座矮桌（僅一件）。以上皆為貝卡爾的作品。哈維耶・馬力斯蓋爾設計的餐盤組；尚・米歇爾・奧鐸尼耶（Jean Michel Othoniel）設計的盤子《童戲》（les jeux enfantins）。

珍愛的物品

「小時候我愛玩鬧，大人為我傷透腦筋，大家都叫我『小惡魔』……如今我收集惡魔的塑像，絕大部分都來自墨西哥。」

內斯多・貝卡爾
NESTOR PERKAL
阿根廷與法國之間

於布宜諾斯艾利斯完成建築雕塑的學業後，在 1978 年旅行於美、墨兩地，並於 1982 年在巴黎成立畫廊，展出孟菲斯集團[26]（Memphis Group）成員哈維耶・馬力斯蓋爾（Javier Mariscal）的作品。1994 年前往利摩日（Limoges），主持燒製與黏土藝術研究中心[27]（CRAFT），幫助七十多名藝術家熟習燒瓷技巧，直到 2009 年離開，前往位於馬賽的玻璃與造型藝術國際研究中心[28]（CIRVA）。貝卡爾研製玻璃和鏡子，強調其特性，說明此物質能改變觀者的習性，並使後者轉換觀點。他同時也為出版社及個人設計有關建築和設計的作品。皮質是他近期作品中的主要質材；此外他也採用黑曜岩、黃金和白銀，且正在準備一系列不限材質的珠寶設計。

26. 1981 年在米蘭成立的後現代設計、建築團體。
27. Centre de recherche des arts du feu et de la terre。
28. Centre international de recherche sur le verre et les arts plastiques。

色彩的足跡

　　寓所裡呈現出一種混搭的風格：各式各樣的收藏與設計界的著名之作。餐桌上的布置可為此種混合風格作簡略的概括——可能購自墨西哥或其他城市、舊貨鋪、設計師名店。總之，燭臺和桌上的小裝飾混搭了貝卡爾設計及收藏的作品，以及別人送的禮物。1900年代的餐具就這樣擺設於現代設計的盤子邊，藍色的水杯也突顯了橘色的瓷製品，此處我們見不到水晶杯的足跡。餐桌上的強烈色彩吸引賓客們就座：從阿根廷帶回的桌巾、亞麻餐墊，以尺丈量購買的織布，還有瓷製品純粹的顏色如陽光般閃耀著光澤，彭巴平原的紅赭泥土……所有的一切都喚醒了對遙遠國度的記憶——懸掛彩旗的小巷弄，以及歡愉的莊園農場。貝卡爾無法忍受過於空洞或不漂亮的裝飾，因而常在餐桌上擺設令人驚訝且好奇的物品。

　　擔心晚餐前一刻出現插曲，他總是處於「緊備」的狀態，賓客到齊前一切便早已準備就緒。他要求完美，拒絕「意外」，且熱愛烹飪。如儀式般的步調領著晚餐進行：先以香檳搭配聖女小蕃茄、橄欖和特調酪梨醬拉開序幕，有時還會加上塗有鵝肝醬的麵包。眾人圍坐在低矮茶几旁伸手取食，肢體彼此碰觸，互相依偎盡情歡暢。從孩提時代開始，貝卡爾便喜愛帶出飽足感的菜式，他會為賓客準備這些充滿幸福的菜肴，提供千變萬化的新口味和超出期待的感官滿足，製造相互融合或獨領風騷的食物香氣。

　　晚宴的氣氛活絡熱情，賓主間開心地分享著經驗。參加餐會的賓客來自世界各地（如南美和西班牙等地），席間也有藝術家及他的知心好友的蹤跡。他總是細心考量著賓客名單，成功達到賓主盡歡的目的，偶而還會在最後一刻邀請剛認識的新朋友，後者就這樣進入截然不同的世界，談話也跟著展開，不同的文化背景在最後歸於相同。

　　當夜色已晚而賓客流連忘返之際，貝卡爾會起身用墨西哥帶回的木製巧克力攪拌器製作熱飲。果真，一杯熱巧克力的確是抵擋酒意的最佳選擇。

收藏款家具（僅此一件）；盧法戈黨（Lou Fagotin）的栗木陶瓷落地燈。以上皆為貝卡爾的作品。瓷製品收藏設計：貝卡爾、馬得歐‧圖恩（Matteo Thun）和Sowden；埃多雷‧索沙思（Ettore Sottsass）設計的餐桌；菲利普‧斯塔克（Philippe Starck）與德羅林朵（Delo Lindo）設計的椅子。

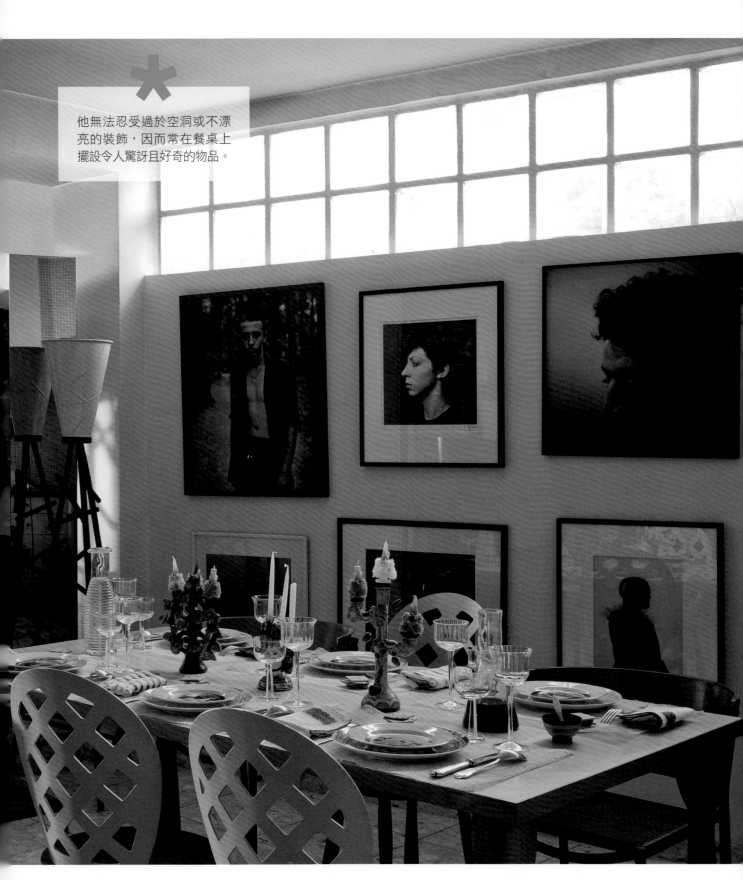

他無法忍受過於空洞或不漂
亮的裝飾，因而常在餐桌上
擺設令人驚訝且好奇的物品。

「色彩形塑我的作品。」

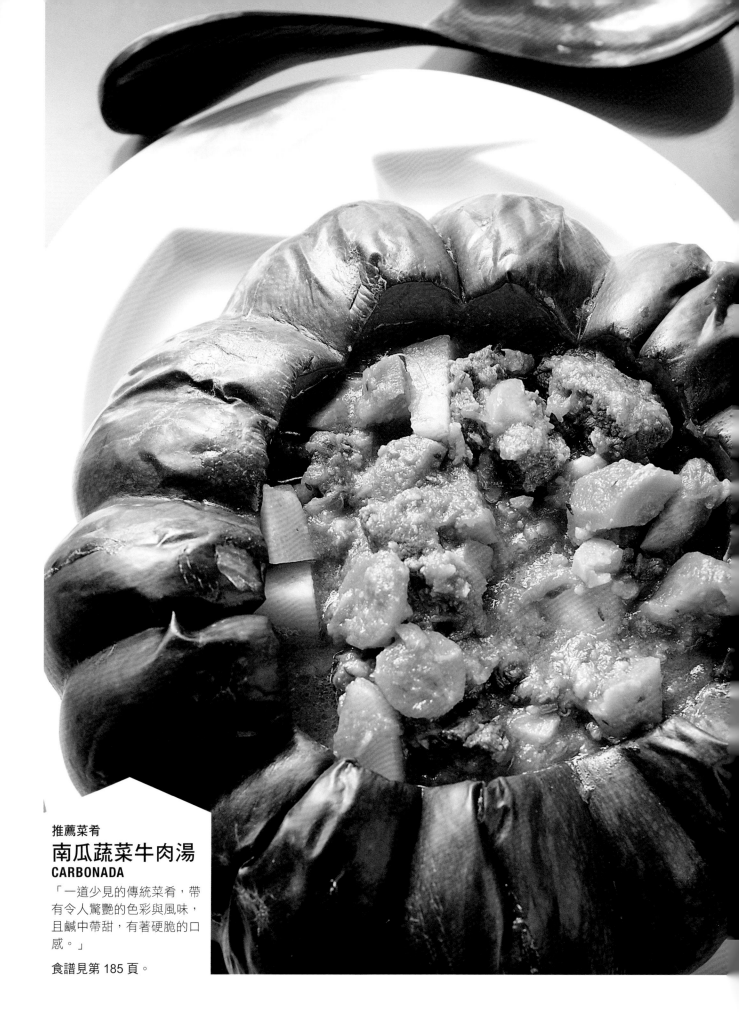

推薦菜肴
南瓜蔬菜牛肉湯
CARBONADA

「一道少見的傳統菜肴,帶有令人驚艷的色彩與風味,且鹹中帶甜,有著硬脆的口感。」

食譜見第 185 頁。

他會起身，用墨西哥帶回的木製巧克力攪拌器製作熱飲。果真，一杯熱巧克力的確是抵擋酒意的最佳選擇。

最愛的食譜書

「我沒有最愛的食譜書。
　我都是看報章雜誌上的附錄，
　以及母親家的食譜。」

左頁：哈維耶‧馬力斯蓋爾設計的瓷盤。

左上：日比野克彥（Katsuhiko Hibino）設計的熱巧克力杯。

右上：傳統阿根廷咖啡杯。

左：墨西哥木製巧克力攪拌器；艾烈希出品的小缽。

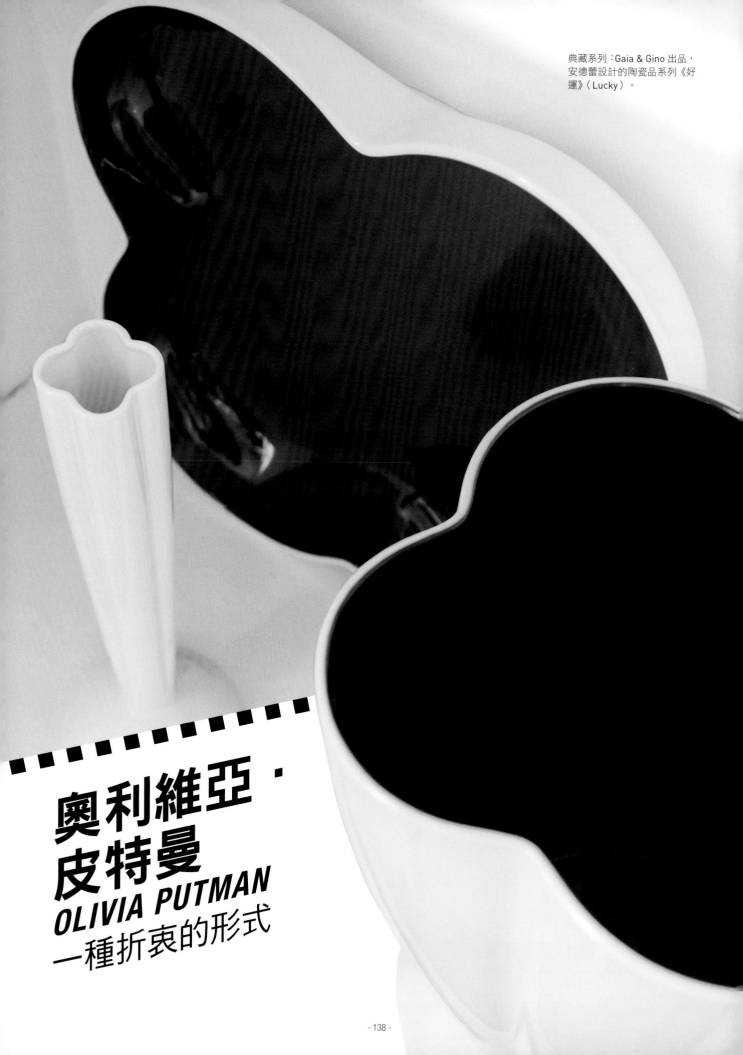

典藏系列：Gaia & Gino 出品，安德蕾設計的陶瓷品系列《好運》（Lucky）。

奧利維亞·皮特曼
OLIVIA PUTMAN
一種折衷的形式

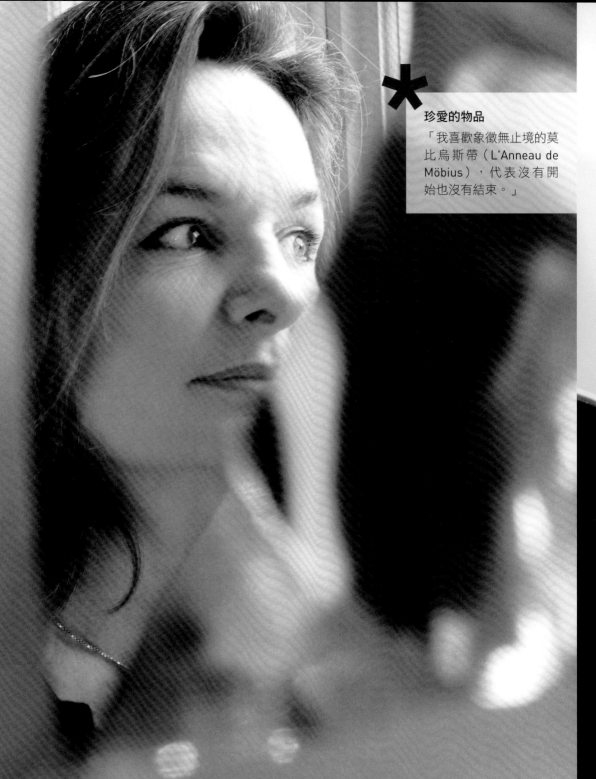

重要記事：1987 年取得藝術史學士學位，此後來往巴黎、紐約之間，與畫家和藝廊老闆為伍。1988 年於巴黎的文森花卉公園（Parc floral de Vincennes）擔任「當代藝術人物展」（Le Chiffre dans l'art contemporain）之策展專員，並參與「瞬息工廠」（Usines éphémères）計畫案，將閒置的舊工廠轉型為藝術工作室及展覽會場。1990 年轉戰景觀設計，先後與路易‧貝內克（Louis Benech）合作杜勒麗花園建案，以及在日本進行私人花園設計。2000 年以為香水品牌卡朗（Caron）所做的設計榮獲夢想花園獎（Jardin de rêve），其後以景觀設計師的身分加入母親的安德蕾皮特曼工作室（Studio Andrée Putman），2007 年更擔任工作室負責人，展開一連串的設計、裝置和舞台布景工作，其中包括舉辦「風格大使安德蕾‧皮特曼」（Andrée Putman, ambassadrice du style）作品回顧展。2011 年，成為拉利克（Lalique）的藝術總監。

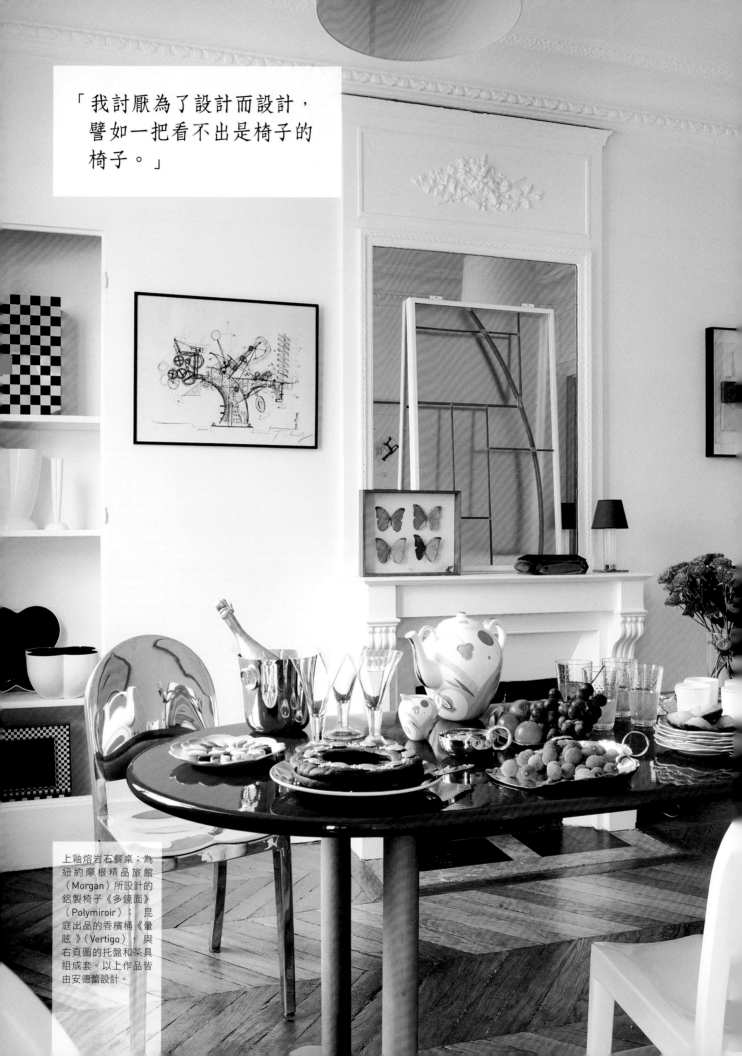

「我討厭為了設計而設計，
　譬如一把看不出是椅子的
　椅子。」

上釉熔岩石餐桌；為
紐約摩根精品旅館
（Morgan）所設計的
鋁製椅子《多鏡面》
（Polymiroir）；昆
庭出品的香檳桶《暈
眩》（Vertigo），與
右頁圖的托盤和茶具
組成套。以上作品皆
由安德蕾設計。

全然的自由

　　光線和色彩是她首要強調的兩部分。如果說皮特曼工作室重以營造溫和之感，那是為了突顯「衝撞」和「意外」，迎來「振奮」的顏色以及圖案。在她家用午茶十分隨意，不管是物品風格還是年分，一切都混合搭配，這種「不成套」的組合帶來了驚喜與幽默。風格迥異卻相襯的糖罐及杯墊隨處可見──由母親安德蕾・皮特曼塗繪且形狀誇張的茶壺，如珠寶般設計的銀製餐具，和像裝飾品般擺設的甜食……一切皆充滿活力，讓人聯想起美食的滋味。在賓客眼中，這是個幻想的世界，不過餐桌上的布置遵循著均衡、對稱的原則：整齊擺放的刀叉，排列成行的杯具，及介於經典和豪邁風格的雪白餐盤。皮特曼不用設計師設計的餐具，反而偏愛簡單的線條和設計師不會採用的大容量凹形湯匙。高貴風格至上的她最愛水晶杯具和其細緻易碎的觸感，儘管如此，聚會的氣氛並不正式，反而充滿著驚喜，毫無相仿。她擅於舉辦「不期然」的餐會，串聯沒有相同嗜好的賓客，發現彼此的性格及好玩風趣的一面。

　　晚餐只以香檳和葡萄酒揭開序幕，沒有其他開胃點心，好讓賓客們個個「飢腸轆轆」，準備於餐桌前大快朵頤。乳酪舒芙蕾（soufflé au fromage）是她擅長的菜式，為了這道佳餚，皮特曼會在席間轉回廚房裡準備。白醬燉牛肉（blanquette）是她另一道拿手好菜，須於前一晚先行備妥，待餐會當天上桌，櫛瓜的深綠和紅蘿蔔中心的一抹淺白，都讓皮特曼的雙眼感受到幸福。她引述法國女演員珍妮・摩露（Jeanne Moreau）的一句話：「我在準備蔬菜食材時感到驚嘆（Je prie quand j'épluche mes légumes）。」往往，美麗就存在簡單的事物中。對皮特曼來說，烹飪是一種樂趣，也是一種「管理」──從準備食材到藉由烹飪的魔法將其變成美味的菜肴，更別提可以自創食譜、即興混合或搭配混融歧異的口味，也能像母親準備星期日午餐那般，完全依照自己的心意和冰箱裡現有的食材自由發揮，做出各式各樣的三明治。最後，以花茶草作結，強調以此獲得好眠、好夢。若有人關不上話匣子，則餐會將會延遲結束。

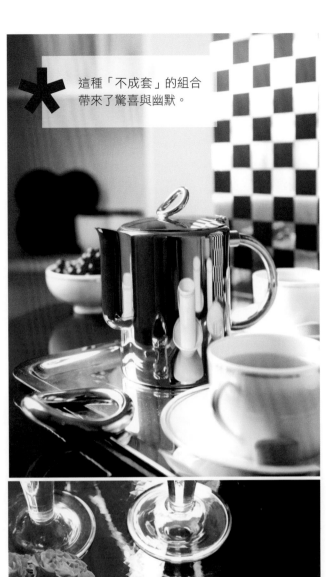

這種「不成套」的組合帶來了驚喜與幽默。

左：安德蕾設計的日安[29]彩陶茶壺。

右上：在2011年巧克力沙龍展出，「吝嗇」為主題所設計的裝置，由奧利維亞及甜點師青木定治（Sadaharu Aoki）共同設計。

右下：安德蕾為法國體育場包廂所設計的棋盤地墊；利頓家居（Litton Furniture）出品，皮特曼工作室設計的六邊形桌子。

29. Gien，位於法國盧瓦雷省的小鎮，以出產彩陶著名。

「我經常想起波特萊爾在
＜美＞（La Beauté）
這首詩中所寫的一句話：
我憎惡使線條移動的動勢
（Je hais le mouvement qui
déplace les lignes）。」

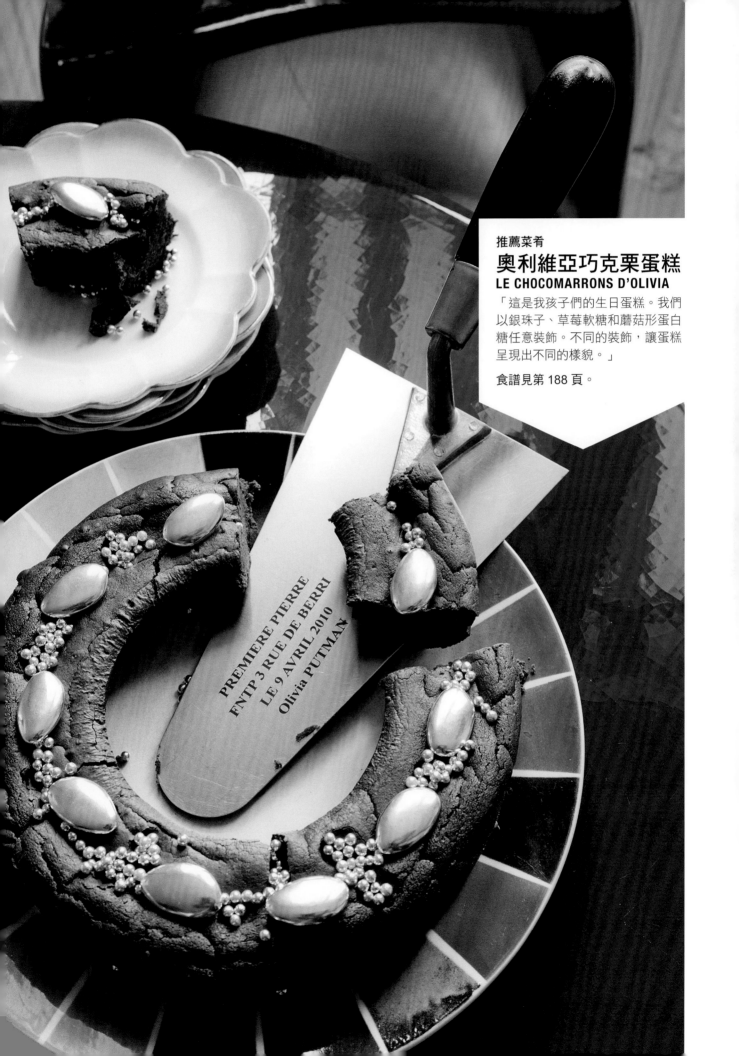

推薦菜肴

奧利維亞巧克栗蛋糕
LE CHOCOMARRONS D'OLIVIA

「這是我孩子們的生日蛋糕。我們以銀珠子、草莓軟糖和蘑菇形蛋白糖任意裝飾。不同的裝飾，讓蛋糕呈現出不同的樣貌。」

食譜見第 188 頁。

PREMIERE PIERRE
FNTP 3 RUE DE BERRI
LE 9 AVRIL 2010
Olivia PUTMAN

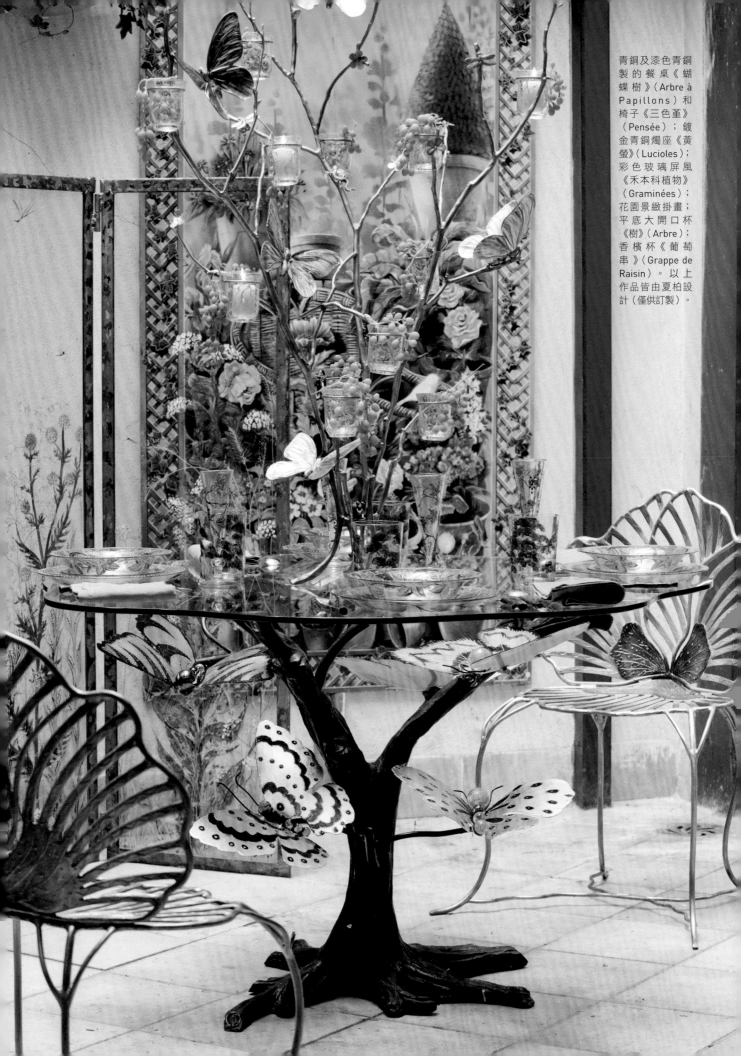

青銅及漆色青銅製的餐桌《蝴蝶樹》（Arbre à Papillons）和椅子《三色菫》（Pensée）；鍍金青銅燭座《黃螢》（Lucioles）；彩色玻璃屏風《禾本科植物》（Graminées）；花園景緻掛畫；平底大開口杯《樹》（Arbre）；香檳杯《葡萄串》（Grappe de Raisin）。以上作品皆由夏柏設計（僅供訂製）。

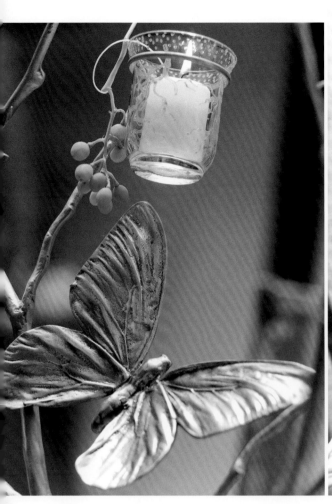

喬伊·德侯翁·夏柏
JOY DE ROHAN CHABOT
以工作室為家

即便將夏柏的里程標竿一一列舉，也不足以說明或描繪其天分：曾就讀於法國國立高等裝置藝術學院[30]（ENSAD）的她，在中國民間學習漆器製作，並於遍布全球的黎晶俱樂部（Régine）負責裝潢事宜，也在巴葛蒂爾公園中的橙園（Orangerie de Bagatelle）、紐約、巴西、日本、巴黎藝術歷史博物館（Jacquemart-André Museum）和馬提翁（Matignon）畫廊等多處舉行展覽；她與迪奧、紀凡妮（Giverny）等合作多項系列作品；邀約和設計從未停歇。這尚不完整的長串清單已顯露夏柏涉及的廣度及成就：繪畫、裝飾品、家具、織布、牆面、玻璃、鐵製品和青銅等多種面向。她靈巧並「充滿詩意」地在工作室和鑄造廠之間來去自如，有著仙女般的巧妙技藝，且是泛神論者，熱愛大自然，並從中汲取靈感塑造心中神祇。她大膽、不受拘限，更不屈從時代潮流。

30. Ecole Nationale Supérieure des Arts Décoratifs。

「和《愛麗斯夢遊仙境》裡的
兔子一樣，我無時無刻都在
看錶，我是個守時成癖的人。」

迪奧出品的餐盤組《花》（Fleurs）；
平底大口杯《鈴蘭》（Muguet）。以上
皆由夏柏設計。

右頁：以漆色青銅和玻璃彈珠製成的蝴
蝶（僅供訂製）。以上皆由夏柏設計。

- 146 -

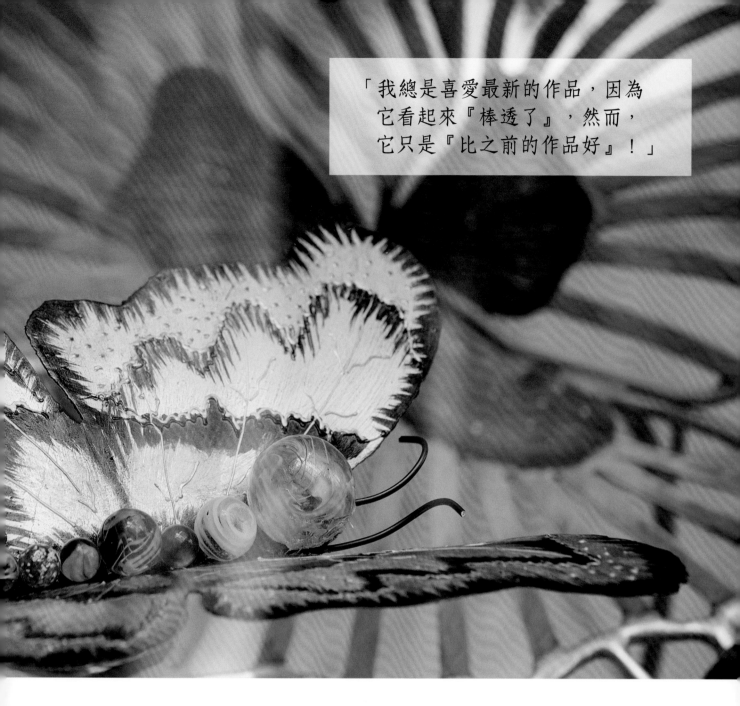

「我總是喜愛最新的作品，因為它看起來『棒透了』，然而，它只是『比之前的作品好』！」

沒有先入為主的觀念

她即興擺放餐具，按心情挑選桌巾與盤組，天氣的晴陰決定了餐桌的色調。事實上，夏柏鄉下住所的櫥櫃中，塞滿了成堆偶而才用但見證過所有饗宴的緞紋桌布。她喜歡與草履蟲圖樣相仿的印度伯斯力圖案，也喜歡在聖皮耶市場（marché Saint-Pierre）購買來自印度的輕柔繡布，並加以重新設計以裝飾在都市寓所裡舉辦的晚餐會。她也會於舊貨攤和古董市場裡，購買1950至1960年的瓦洛里（Vallauris）藝術家餐盤（尤其是綠色的），然後將其切刻成葉片的形

狀。堆在架上的玻璃杯有老舊的，也有衝動購買來的，至於她所收藏的十八世紀餐具，都有今日銀製品的簡約感。

承襲母親的風格，喬伊希望宴會完美，但她也賦予晚會奇想的氛圍及些許的「宿命」，好比某次狗兒把準備好的羊腿吃掉了，或是她用海綿撿起翻倒的巴斯克燉雞（poulet basquaise）然後吃進肚子裡，更別提她做的舒芙蕾和烤布蕾。在巴黎，她會於飯前奉上白酒、紅酒或香檳，但在鄉下時，品酒的「儀式」被省略，大夥兒直接吃

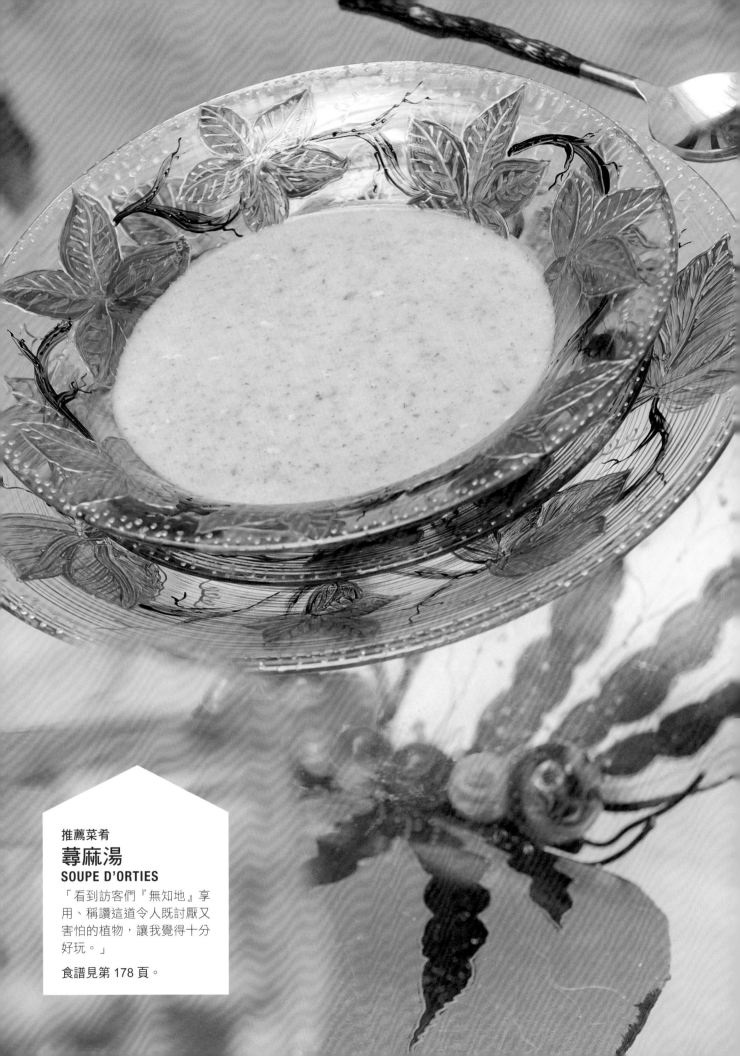

推薦菜肴
蕁麻湯
SOUPE D'ORTIES

「看到訪客們『無知地』享
用、稱讚這道令人既討厭又
害怕的植物，讓我覺得十分
好玩。」

食譜見第 178 頁。

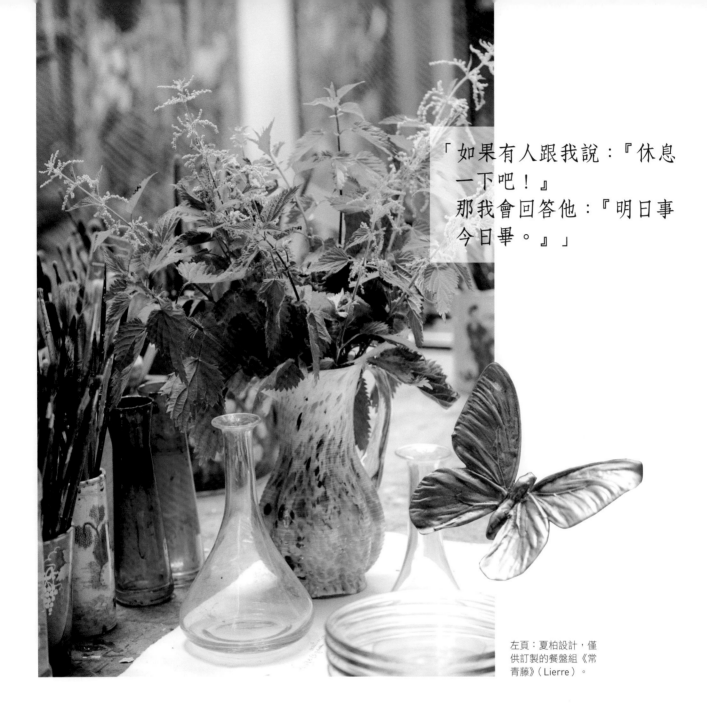

「如果有人跟我說：『休息
一下吧！』
那我會回答他：『明日事
今日畢。』」

左頁：夏柏設計，僅
供訂製的餐盤組《常
青藤》（Lierre）。

喝起司小泡芙（gougère）、市場販售的臘腸與威士忌沙瓦（whisky sour），後者只要幾口下肚，便如當頭棒喝般地讓飲者立即昏沉。她很享受從烤箱和爐灶上發散出來的香味，一邊烹飪，一邊嘗食。她對經典的菜色沒有多大的興趣，不過外食時，她喜歡偷拿臨座餐盤中的食物，大家也對此習以為常。晚餐後她會送上花草茶、咖啡，還有高濃度的消化酒，如梨子酒、李子酒和覆盆子酒。

剛結婚時，她曾於同個晚宴中邀請兩位以上的作家、音樂家、藝術家或畫家，結果卻總難避免他們彼此間的較勁、爭執，自此之後她再也不願這麼做，因為平和的晚宴對她來說十分重要。

她喜歡美的事物，因此就算野餐，也會鋪上餐布擺上精美的銀製餐具和水晶杯，決不使用免洗的塑膠或紙製用品。她有時會在工作室裡宴客，在她鍛打的青銅雕塑、雕塑樹枝，以及飾以蝴蝶、蜻蜓的玻璃桌上擺上餐具，還有那些易碎的小玻璃杯，眾人在讚美聲中享用裝於她設計盤具裡的清爽料理。

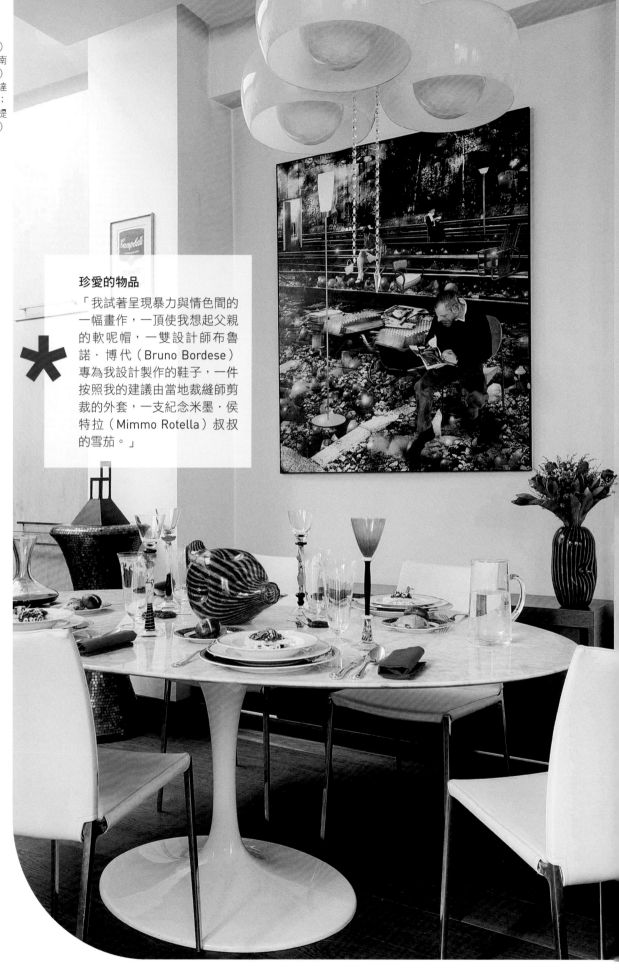

諾爾家具（Knoll）
出品，埃羅·薩里南
（Eero Saarinen）
設計的餐桌；札諾達
（Zanotta）的椅子；
魏科·瑪吉斯特提
（Vico Magistretti）
設計的燈具。

珍愛的物品

「我試著呈現暴力與情色間的
一幅畫作，一頂使我想起父親
的軟呢帽，一雙設計師布魯
諾·博代（Bruno Bordese）
專為我設計製作的鞋子，一件
按照我的建議由當地裁縫師剪
裁的外套，一支紀念米墨·侯
特拉（Mimmo Rotella）叔叔
的雪茄。」

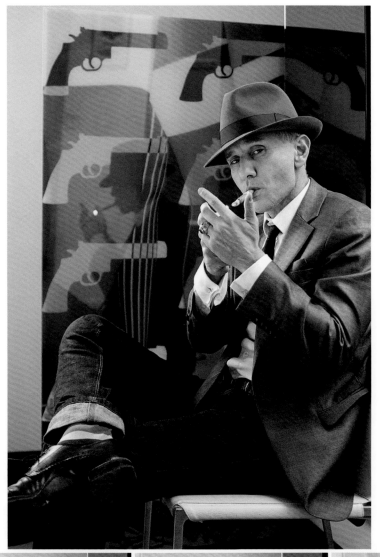

法比歐·侯特拉
FABIO ROTELLA
在熟習與發現之間

1989 年取得義大利米蘭設計學院（Domus Academy de Milan）碩士學位後，即投身建築業；1990 年進入曼迪尼工作室（l'Atelier Mendini），負責私人住宅及大型活動；1996 年成立侯特拉工作室（Studio Rotella），從事建築、設計及公司行銷顧問，活用應用藝術作為自己設計及創作概念之參考來源。所參與的工作包括：義大利吉貝利納市（Gibellina）的宗教與對話花園[31] 主題公園、義大利卡拉布里亞（Calabre）的新機場計畫，以及受文化部委託設計北京中國國家博物館之義大利展館。他為許多品牌創作家具和裝飾，如碧莎（Bisazza）、Buzzi & Buzzi、Slide 和 Swatch 等，也替客戶審視公司形象，發起安排各項藝術與文化活動，且於建築及設計學校裡擔任教職。

31. Il Giardino delle Religioni e del Dialogo。

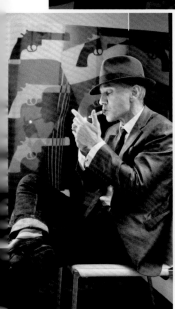
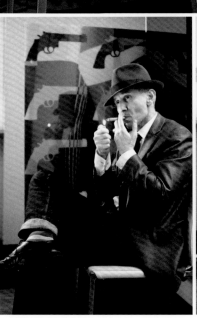
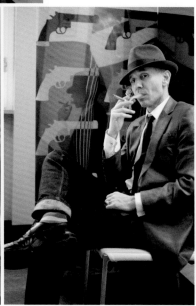
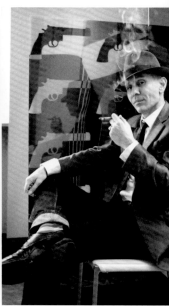

日常生活

他習慣在賓客前談論書籍，講述自己對內容的看法還有感動的地方，當然這也是個藉口，為自己製造談論電影、文學、宗教和哲學的機會……

您對賓客有什麼期待？首先，我希望他們可以來！他們和我一樣有點瘋狂，但不守舊，更不會拘泥形式。我不喜歡人多，這樣才能增加親密和存在感。如果可以，我倒希望讓那些往生的死者復活。不過，為了增加「趣味」，我想同時邀請神父和妓女、經濟學家和詩人、銀行家和小偷、猶太人和回教徒、同性戀和恐同性戀者……說實在的，我還想邀請更多人，但我家並不夠大。**您會如何招待賓客？**我不是為了拓展人際關係才邀請朋友。事實上，出生在義大利南部的我，希望賓客可以將我家當作自己的家，畢竟在我的家鄉，款待賓客是項哲學。我相信從容、自然以及真心相待，絕對不會以貌取人。餐會的氣氛就和平常一樣：由我妻子負責裝飾，而我樂於在旁加油添醋或挑三揀四。對我來說，餐桌正如場所，菜肴正是賓客，餐盤和家具則為招待賓客的「布局」。我

喜歡玻璃杯的透明、鋼製產品的便利，以及瓷製品的質感，這些都適合用來搭配精緻的餐點。**燈光的角色呢？**我剛剛提到場所，事實上，燈光是最主要的條件，它會改變賓客們的感覺。當然，微微搖曳的燭光可以增添親密之感，然而清楚看見桌上的菜肴也能帶來愉悅，只要燈光不會過於強烈刺眼，因此如何找到光源間的平衡，是一門很大的學問。**您會做飯嗎？**我不是大廚師，但我很幸運地擁有著許多廚藝精湛的友人，像是我的最愛菲利波·托塔（Philippo Tota），他總是在研究如何運用地中海地區的農產品。這些充滿香氣的農作物帶來幸福感，且在搭配葡萄酒後開啟了天堂的大門！還有我母親的菜肴，那些香氣、顏色和味道……還有麵食，各種形狀的義大利麵！**您崇尚美食嗎？**我認為喜愛烹飪前，必須懂得品嘗、聞香、觀察、觸碰和試味，人說「民以食為天」，那些匆忙煮食只為狼吞虎嚥的人，我真替他們這種抒發焦慮的方法感到難過、抱歉。

下（由左至右）：
玻璃棒製作的花瓶；飾有紅色翅膀的花瓶《飛翔》（Alato）；義大利穆拉諾製造，僅此一組的彩色杯腳酒杯；同樣在穆拉諾製造，碧莎出品的扇形聖餐杯。以上作品皆由侯特拉設計。

右頁：維妮尼（Venini）出品的玻璃燈具；玻璃原木桌（樣品）；義大利傑尼里和沃琵（Janelli e Volpi）的1970年代風格壁紙。前兩項為侯特拉設計。

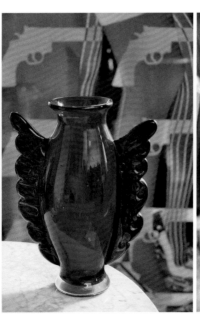

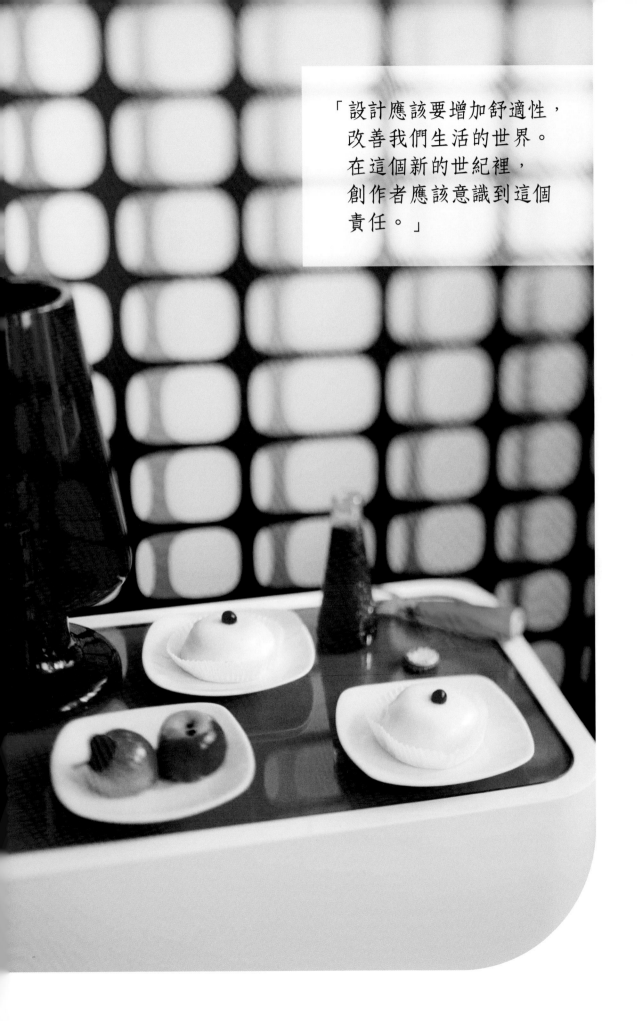

「設計應該要增加舒適性，
 改善我們生活的世界。
 在這個新的世紀裡，
 創作者應該意識到這個
 責任。」

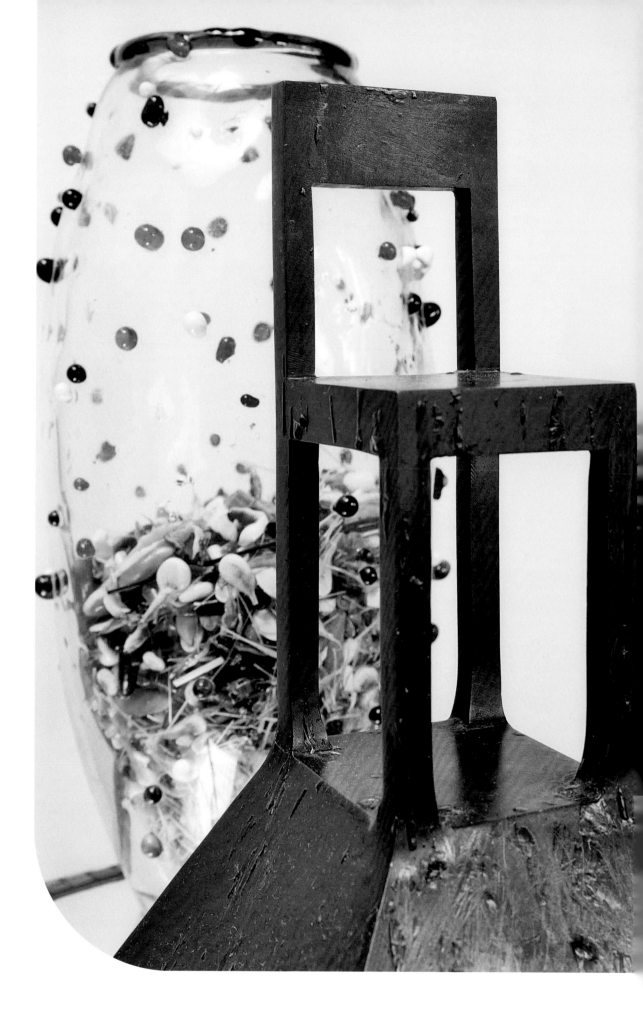

推薦菜肴
瑞可塔乳酪臘腸醬
義大利麵
SPAGHETTIS À LA SAUCE NDUJA CALABRESE ET RICOTTA

「我認為應該提倡以健康有機和季產食材所烹飪出的菜肴，因為它不只影響身體健康，也影響了思維和思考方式。」

食譜見第 183 頁。

左頁：亞歷山卓．曼迪尼（Alessandro Mendini）的青銅雕塑作品；侯特拉設計的鑲嵌玻璃顆粒花瓶（僅此一件）。

碧莎出品的馬賽克圓柱；魚紋餐盤。以上作品皆由法比歐．侯特拉設計。

彼得・施密特
PETER SCHMIDT
從設計到舞台

1972 年成立的彼得施密特工作室（Studio Peter Schmidt），如今已發展成彼得施密特集團（Peter Schmidt Group），不過自 2006 年被 BBDO[32] 收購之後，施密特就在德國漢堡帶領著一群年輕設計師。他的工作領域包括企業標章、包裝、產品設計、品牌形象、書籍、雜誌、舞台布置和建築等面向，以及裝潢遍及亞洲的四百家咖啡館。他同時也致力於公益案件，如 Step 21、Verein Licht und Schatten e V.，以及漢堡明燈（Hambourg Leuchtfeuer）。對社會和文化有卓越貢獻的他，獲得了漢堡參議院授予的教授頭銜，也榮獲聯邦十字勳章（Federal Cross of Merit）和拜羅伊特榮譽銀牌（Silver Medal of Honor de Bayreuth），以及漢堡市頒發的「卡爾施耐德建築獎」（Karl-Schneider-Preis）和「羅夫馬瑞劇院設計獎」（Rolf-Mares-Preis）。

32. 國際公關顧問公司。

珍愛的物品

「我在學生時代後期設計了一個香水瓶，自此之後，我大約設計了一百多件作品。」

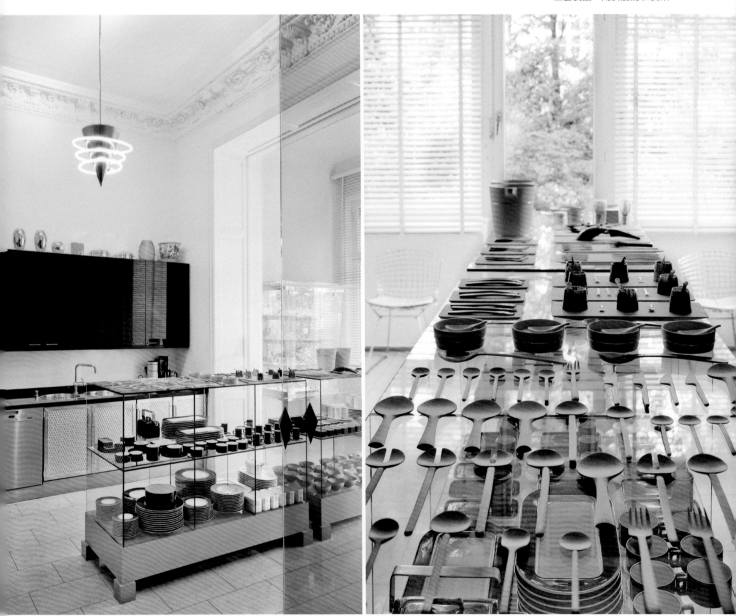

「人們說我的生活充滿了設計。」

左：中國織地毯；費茲韓森出品，保羅·契耶奧姆設計的軟墊長椅《P-K80》；（壁爐上）佛像收藏系列。

右：彼得·裴樂（Peter Preller）設計的漆製矮家具；（牆上）日式屏風金箔繪畫。

右頁：訂作之漆製餐桌；亞茲貝格出品，施密特設計的餐具組、茶具組和咖啡杯組《2006 款式》；泰達（Tetard）出品的復古銀餐具；三個有 1500 年歷史的中國青瓷碗；日本水墨畫屏；中國佛像。

私密大公開

一段兒時記憶：小時候家裡宴客時，大人們常要他閉上嘴，他因此學會傾聽，認識了不同的語言，發現各種生活態度，如今在經常有十幾名賓客同時造訪的家中，話題源源不絕，氣氛活絡歡暢，且有最精緻的菜肴和最香醇的美酒。**他的電話簿**：記載了來自不同領域的人們，他們有著不同的喜好，但和他一樣充滿好奇心。只消幾秒鐘的時間，施密特便能決定邀請與否，知曉此人能否為這次的晚餐聚會增添「畫龍點睛」的效果。**「措手不及」的餐會**：某天晚上他在歌劇院裡對一名友人說：「你看到那些人了嗎？我想請他們到家裡來，你可不可以替我邀請？」結果他想邀請的歌唱家們並未出席，來作客的是全然不認識的陌生人，後者也對他的邀約感到訝異。不過，那一晚的聚會是有史以來最成功也最歡樂的！**餐桌布置**：簡單、時尚，和他的設計十分相襯，所設計的盤具也合乎準備的菜肴形狀，而且沒有任何圖樣，只有一點點用以裝飾的色彩。**烹**

飪的習慣和方式：在伊維薩島時，他會到長滿野生迷迭香的花園裡採集香料，即便回程時雙腿傷痕累累，但臉上卻帶著勝利的微笑。他將馬鈴薯放在烤盤上，然後用採回的迷迭香覆蓋，直至看不見馬鈴薯的蹤影，接著淋上些許橄欖油。縱然他生性一絲不苟，但在烹飪時，沒人願意進到廚房去，因為那兒雜亂無章，教人難以置信。

喜歡美食：巧克力是他的最愛，為了保持其硬度，他將巧克力存放在地下室裡，但這絲毫不妨礙他在半夜走下兩層樓高的階梯，到地下室大口吞食甜食。最後一個私密大公開：是洗澡的習慣——一天洗兩次，早晚各一。他會將浴缸裝滿熱水，然後在裡頭待上一個小時。沒有什麼能改變這個習慣，因為他需要藉此放鬆身心、洗滌壓力和釋放想像……隨著冉冉上升的蒸氣，靈感就此湧現。

「我充滿好奇心，
且對所有的新事物
採取開放的態度。」

左頁：施密特設計的茶壺和餐盤《2006 款式》；日式金碗。

左：牛角製日本小盆。

右：絲網印製玻璃櫃，材質為玻璃和鋼，僅供訂製，彼得・裴樂設計。

最愛的食譜書

「我很開心曾經擔任某一本
　食譜書的平面設計。」

左：Apollinaris 牌礦泉水瓶；亞茲貝格出品的字
母圖形咖啡杯；福維克（Vorwerk）出品的地毯
《藝術典藏》（Art Collection）。以上作品皆由
施密特設計。

右：亞茲貝格出品，施密特設計的咖啡杯組和點
心盤《2006 年式》；泰達出品的銀製餐具。

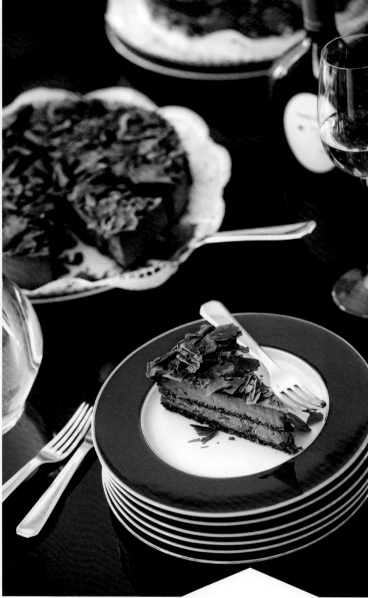

推薦菜肴
巧克力慕斯蛋糕
GATEAU À LA MOUSSE DE CHOCOLAT

「品嘗巧克力莫過於品嘗輕綿、柔軟的巧克力慕斯。」

食譜見第 188 頁。

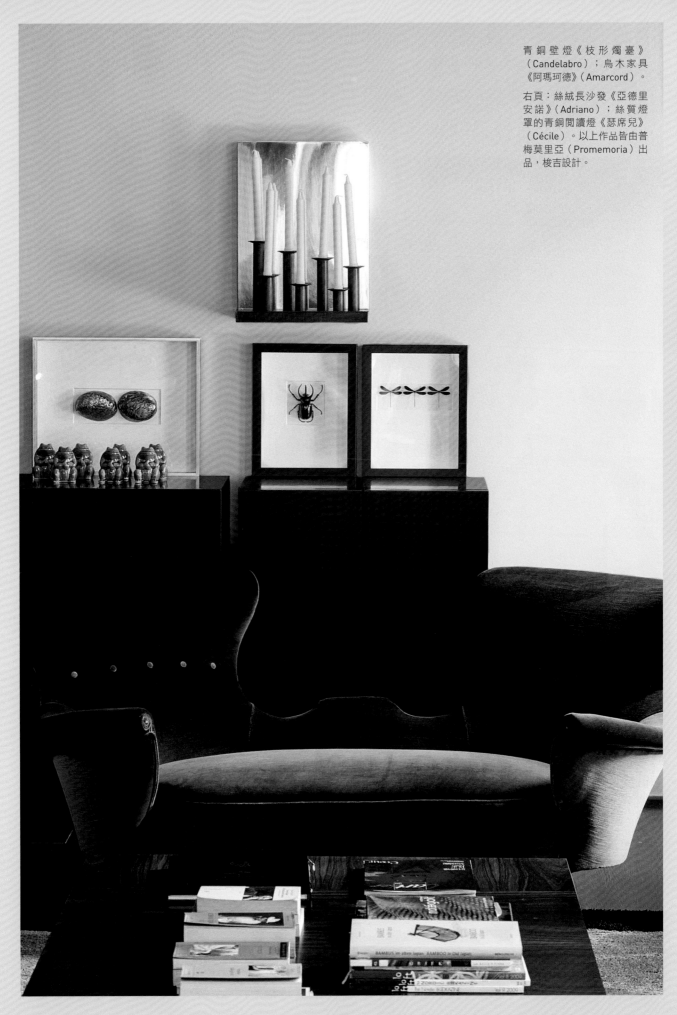

青銅壁燈《枝形燭臺》
（Candelabro）；烏木家具
《阿瑪珂德》（Amarcord）。

右頁：絲絨長沙發《亞德里
安諾》（Adriano）；絲質燈
罩的青銅閱讀燈《瑟席兒》
（Cécile）。以上作品皆由普
梅莫里亞（Promemoria）出
品，梭吉設計。

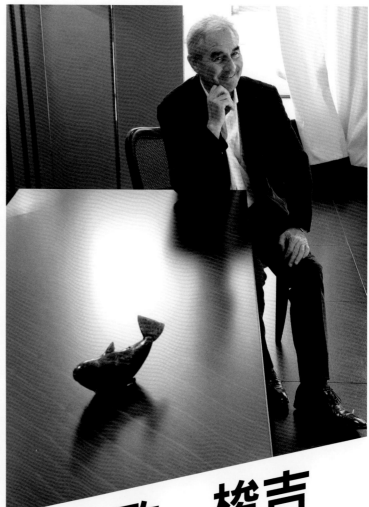

羅密歐·梭吉
ROMEO SOZZI
為了藝術之愛

珍愛的物品

「這條青銅魚使我想起科莫湖方言中稱作『密舒丁』（misultin）的魚，牠的味道極為鮮美。對我而言，科莫湖是永不乾涸的靈感來源和休憩地。」

他是傳統高級木工技藝及木器修復的第三代傳人，曾在米蘭國立布雷拉美術學院（Académie de Brera）學習。1970 年開始從事室內設計，並於 1988 年在科莫湖（Lac de Côme）畔成立普梅莫里亞公司（Promemoria），從事設計與生產，如今他的兒子們也加入經營設計的行列。他曾在 1992 年於米蘭設立商品展示空間，並於 2005 年在巴黎增設另一處，之後更在倫敦（2007）、莫斯科（2008）、紐約市、達拉斯及聖彼得堡各地設立商品展示所。2012 年，參加米蘭市莫蘭多展覽廳（Palazzo Morando）為歐洲文化日（les journées européennes）所舉辦的「Capi d'Opera」一展（主題為倫巴第省〔Lombardie〕的傑出工藝技術），展示手工製作的作品如沙發、加套櫥櫃、座椅和桌子，且絕大多數的作品都是限量款，能按照客戶需求裁量長寬。

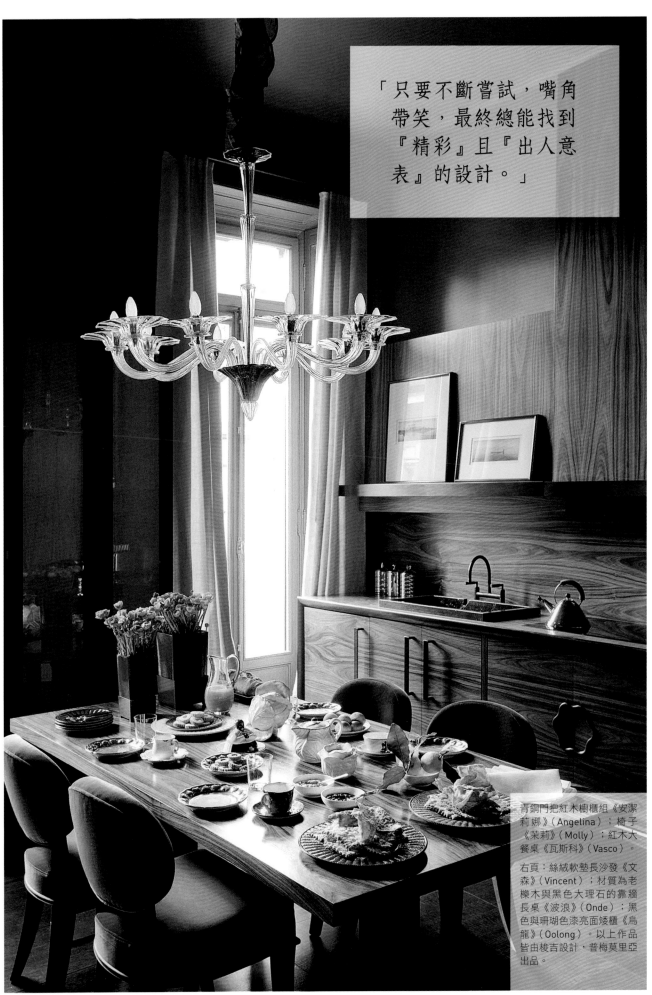

「只要不斷嘗試，嘴角帶笑，最終總能找到『精彩』且『出人意表』的設計。」

青銅門把紅木櫥櫃組《安潔莉娜》（Angelina）；椅子《茉莉》（Molly）；紅木大餐桌《瓦斯科》（Vasco）。

右頁：絲絨軟墊長沙發《文森》（Vincent）；材質為老櫟木與黑色大理石的靠牆長桌《波浪》（Onde）；黑色與珊瑚色漆亮面矮櫃《烏龍》（Oolong）。以上作品皆由梭吉設計，普梅莫里亞出品。

歡樂時光

對您來說「招待賓客」的同義詞為何？驚豔和款待。我在科莫湖畔的馬貝里別墅可以容納五十多名賓客，但這不影響我喜歡和人單獨面對面的愛好。在米蘭，我設計的廚房稱作安潔莉娜（紀念我的母親），能容許多名賓客同時坐下，一起啜飲午茶或等待菜肴。**會邀請誰來家中作客？**朋友、朋友的朋友，還有我喜歡的藝術家。某次聽完聲樂家荷西・卡列拉斯（José Carreras）的音樂會後感到十分歡喜，便邀他到家中作客。還有攝影師們，好比馬利歐・得比埃基（Mario De Biasi）就是我家的常客，以及一些鋼琴演奏家。**怎麼布置餐桌？**質感和美觀是很重要的。我會選用埃斯泰（Este）的陶瓷，以及吉歐・朋第（Gio Ponti）所設計的吉諾里（Ginori）瓷器，或是 1957 年薩巴蒂尼（Lino Sabatini）為昆庭設計並於 2008 年重新發行的餐具，還有聖路易或穆拉諾的水晶玻璃杯……**還繼續購買盤具嗎？**偶而，如果發現新的玩意兒或是特別喜愛的盤子。我在旅行時也會添購一些，一切視情況而定，並不「制式」，但盤子的收藏就很固定，設計的廚具也有固定擺放的位置，這些位置都經過深思熟慮，就像是大廚的家裡那樣，連行家也嘖嘖稱奇！**您做的第一道菜是……？**麵包加臘腸！我們坐在湖畔享用著，那時的麵包和臘腸還不是大量生產的呢！**印象最深刻的童年回憶？**爐灶上的牛

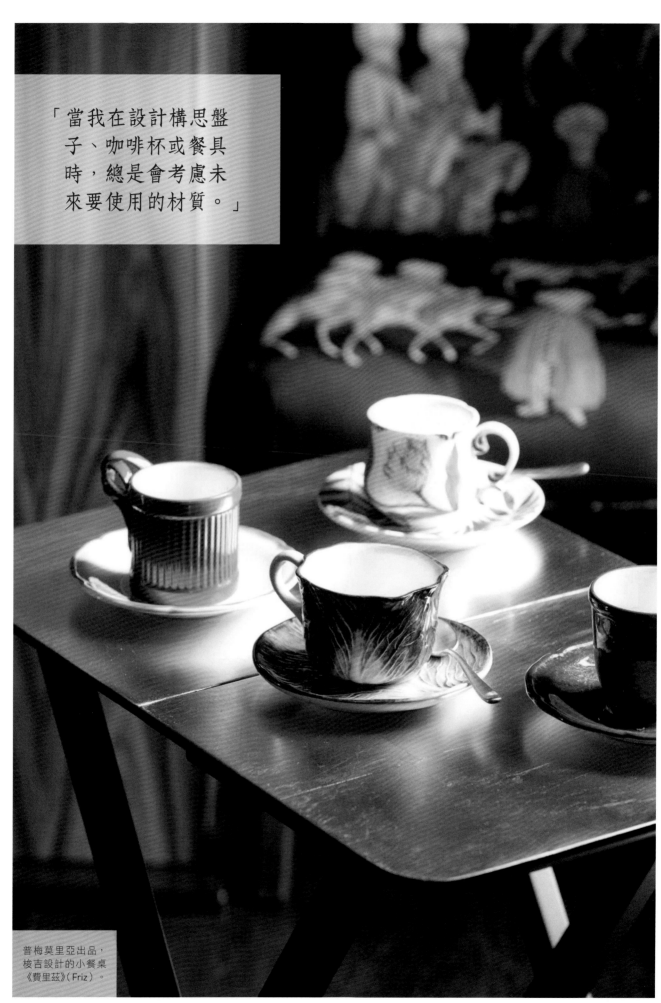

「當我在設計構思盤子、咖啡杯或餐具時，總是會考慮未來要使用的材質。」

普梅莫里亞出品，梭吉設計的小餐桌《費里茲》(Friz)。

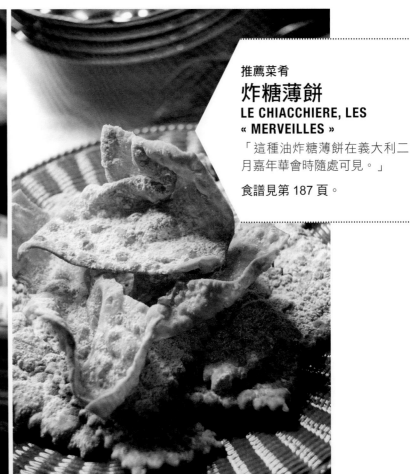

推薦菜肴
炸糖薄餅
LE CHIACCHIERE, LES « MERVEILLES »
「這種油炸糖薄餅在義大利二月嘉年華會時隨處可見。」
食譜見第 187 頁。

肝菌燉飯，壁火架上金黃的玻連達 [33]（polenta），以及窗外映照湖畔和山景的天光。當然還有許多節慶假日，如聖誕節和象徵冬至、白晝變長及春臨大地的聖安東尼節（la Sant'Antonio Abate），聖徒在這一天賜福於牲口及家畜，人們在夜晚點上篝火，準備特殊的晚餐。最先上桌的是包肉餡的義大利餃烏雷加（uregiatt），再來是閹雞鑲肉（chapon farci）、烤兔肉，以及名為脫逃鳥（uccelletti scappati）的烤肉串。不過甜點倒是很簡單，通常是參照貝托里尼[34]（Bertolini）發粉包裝上的食譜做成的小點心。**您會準備何種菜肴？** 等待開飯的同時，我會到儲放許多食物的食材儲藏室轉上一圈，還有收藏精選名酒的地窖。我從不事先準備東西，經常烹調用科莫湖密舒丁魚做的義式燉飯。飯後我會準備咖啡，畢竟我是義大利人！還有各類酒，比如清釀白蘭地（Grappa）、香料消化酒、香桃木消化酒、核桃消化酒，或是阿爾卑斯山各式藥草製成的高濃度烈酒，也可能是一瓶就能延續賓客興致的嚴選葡萄酒……**最愛烹飪的那個部分？** 準備和烹調時發散出的香氣。對我而言，喜愛美食就是要不斷地品嘗。

33. 以研磨成粗粒的穀物熬煮成濃稠粥狀的義大利食品。使用的穀物以玉米居多，也有某些地區採用栗子。
34. 義大利烘焙材料品牌。

伊夫・沓哈隆
YVES TARALON
對他意義深刻的幾個字母

若將他設計創作、室內裝潢、專案計畫和舞台布置等經驗以字母表示，會得到以下幾個字母：C、R、B、M、D、G 和 H。C 代表法國奢侈品協會（Comité Colbert）、聖路易水晶和羅浮宮的瑪利咖啡迴廊（Café Marly）；R 是羅莎香水時裝（Rochas）和人頭馬干邑白蘭地（Remy-Martin）；B 意指柏圖法蘭瓷（Bernadaud）與巴卡拉水晶；M 則為奧塞美術館與巴黎藝術歷史博物館（Jacquemart-André Museum）……當然，還有代表室內設計師（Décorateur）一詞的字母 D，代表創作者（Créateur）的 C，代表品味（Goût）的 G，和表示魔術師（Magicien）或藝術工作（Métiers d'art）等詞彙的 M。不過自 2004 年起，字母 H「拔得頭籌」，因為二十年前結識的愛馬仕邀請他擔任愛馬仕餐瓷（La Table Hermès）的創意總監，他所設計的式樣在接下來的幾年大受歡迎，2010 年更於愛馬仕位於巴黎聖奧諾雷市的總店中，展出形式如「瞬息公寓（appartement éphémère）」般的 Jean-Michel Frank 再製家具、典藏布品和壁紙特展。

右頁：出自布吉納法索布瓦族（Burkina Faso，BWA）的貓頭鷹面具；畢卡索替瑪杜拉工坊（Madura）所設計的黑色釉料陶土瓶。

喀什米爾羊毛毯《阿瓦隆》（Avalon）；柏青色水晶杯《伊斯坎達》（Iskender）；帶柄大口水罐《掛鉤》（Attelage）；栗木花園家具及英國古董。前三項皆為愛馬仕出品。

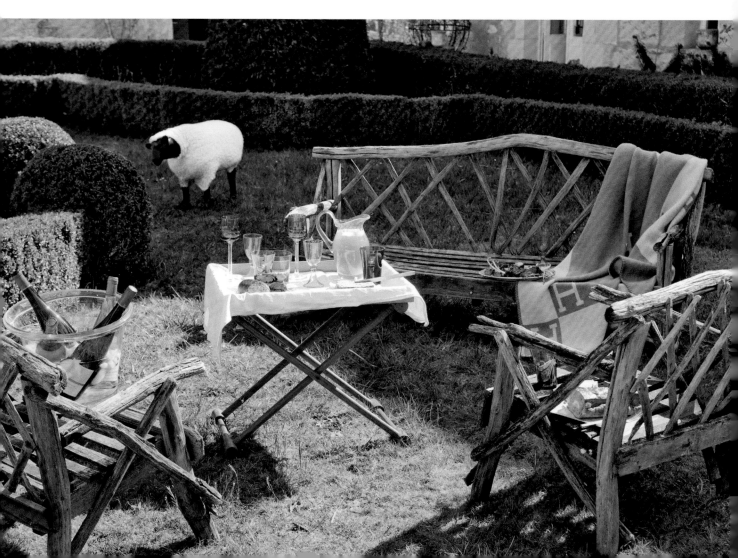

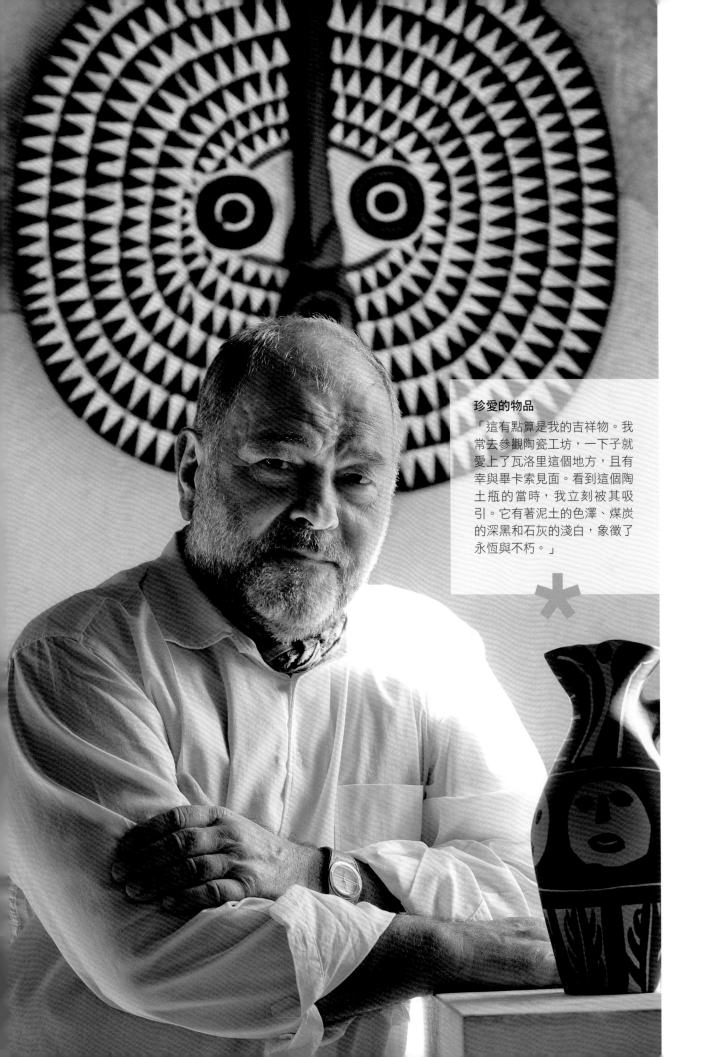

最愛的食譜書
「任何一道當季或是近期撕下的
　食譜，都能吸引我的目光。」

安達魯西亞地區的傳統彩陶盆。

過日子的幸福

他總是會準備加了冰塊的水、倒在醒酒瓶內的葡萄酒、織製餐巾,和一張每次都布置得不一樣的美麗餐桌。對他來說,這些就是愉悅的享受,而他也歡喜和賓客們一起分享。怎麼為賓客們帶來驚喜呢?他心想,該在哪裡招待他們呢?通常不會在同一個地方。可能會在牆邊一角,在剛摘採收成的花園裡喝上一杯,或於燒著材火的壁爐前,以及鋪在海邊的坐墊上……總之,都是些令人意想不到的地方。他曾在國慶日當天於海邊或鄉下宴請百名賓客,也曾在某些夜晚擺上朱紅色的餐具、印有祖父姓名的餐盤,以及僅此一件的摩洛哥菜盤,邀請自己成為晚會的上賓。他到處購買餐具:跳蚤市場或傳統市場、舊貨攤或古董店、名品店或美國某商店的第七層樓。他擁有的書籍就和餐具一樣多,他喜歡將它們排列在玻璃及圍欄儲櫃中的書架上。亞麻刺繡桌巾、織布或是其他家具,都維持他想表現的氛圍——絕不會吃著咖哩時把 Marimekko[35] 折價卷墊在下面。他喜歡親手採收泥地裡的蔬菜,挑選新鮮的嫩芽,然後將其切碎、準備;對他來說,烹調輕而易舉。夏天時,他會自創新式的雞尾酒,或「介紹」新發現的葡萄美酒。討厭市售開胃餅乾的他,會於品飲開胃酒時送上以檸檬汁和胡椒調味的茴香粒,還有各式各樣西班牙小菜(tapas)以及自製的肉糜凍。在轉回廚房時,他會用手指沾醬試味,準備令人大快朵頤的佳餚,然後領著菜盤來到桌邊,為賓客們一個個服務分食。他會邀請各種朋友:新的朋友,還有那種讓人相見恨晚的朋友。他也會臨時起意邀請賓客,以及他們的男、女性朋友……晚餐將以摩洛哥馬鞭草熱飲露易莎(Luisa)作結。這是個充滿愉悅的時刻,還有巧克力上桌,但他會試著克制自己食的慾望。

左頁:愛馬仕出品,彩陶方形蔬菜盤和船形醬料杯《中了魔法的房子》(Les Maisons enchantées)。

35. 芬蘭的服飾、家飾品牌,以色彩繽紛的印花為特色。

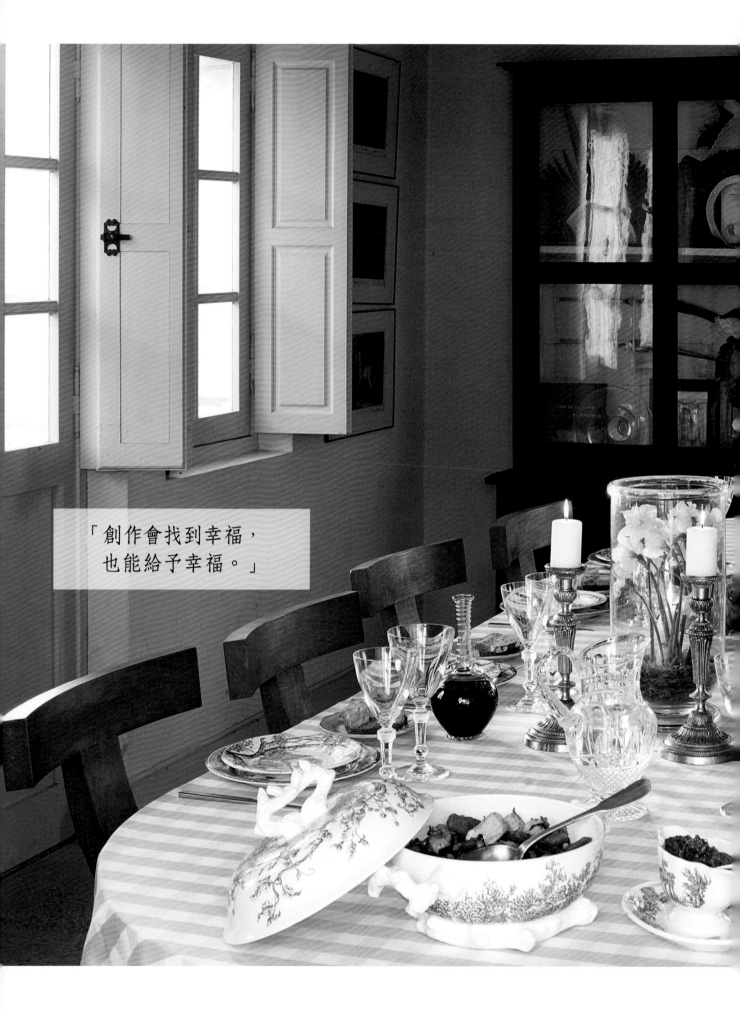

「創作會找到幸福，
　也能給予幸福。」

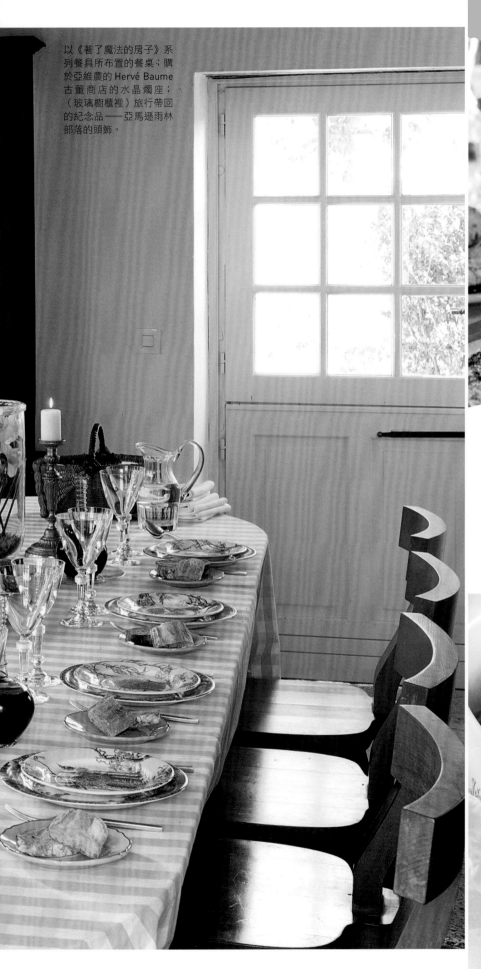

以《著了魔法的房子》系列餐具所布置的餐桌；購於亞維農的 Hervé Baume 古董商店的水晶燭座；（玻璃櫥櫃裡）旅行帶回的紀念品——亞馬遜雨林部落的頭飾。

推薦菜肴

清燉鑲肉雞
POULE FARCIE POCHEE

「在我度假的農莊裡，有一個不成文的習慣，那就是宰殺年長的雞隻，以利年輕雛雞的生長空間。我們人數眾多，所以這道需要幫助雞隻生長的菜肴十分合適。」

食譜見第 187 頁。

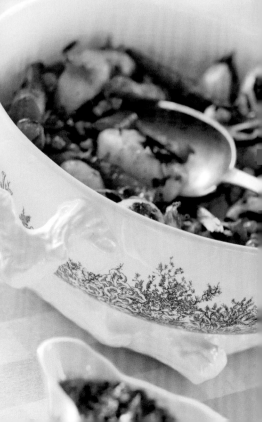

「或許有人認為
我的點子和想法
太多。」

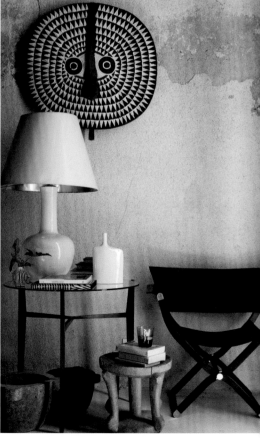

上：（凳子上）愛馬仕的毛
毯《羅卡巴》（Rocabar）。

左下：印著象徵愛馬仕的
方格圖案的咖啡杯《拼
布》（Patchwork）。

右下：愛馬仕出品，深色
楓木和烏木色皮革的扶手
椅《皮帕》（Pippa）。

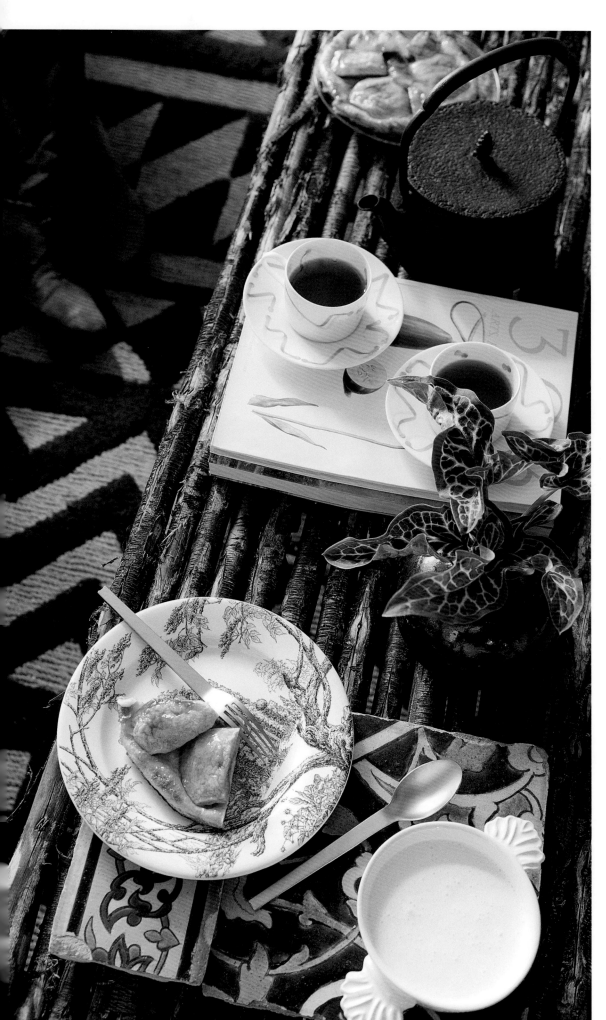

彩陶點心盤《中了魔法的房子》；陶瓷材質茶杯《跳舞的緞帶》（Dancing Ribbons）；鋼製甜點餐具《極簡愛馬仕》（Hermès tout simple）。以上皆由愛馬仕出品。

前菜（第 107 頁）
帶殼溏心蛋
皮耶羅·里索尼

前菜（第 148 頁）
蕁麻湯
喬伊·德侯翁·夏柏

前菜（第 130 頁）
布羅齋拼盤
聶慈·荷格·摩爾曼

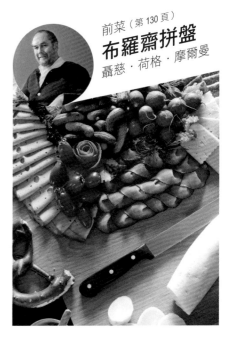

作法

為了避免蛋殼因滾水破裂，最好先用大頭針在殼上刺一個小洞，再用湯匙將蛋輕輕放入滾水中（如果有很多顆，記得一次只放一顆）煮 3 分鐘，不多也不少。

★ **建議**：嚴守烹煮時間；用常溫蛋，或至少 2 小時前從冰箱取出；選新鮮蛋類。以下為辨別新鮮蛋類的方法：
— 購買時，將蛋放在耳邊搖動，沒有聲音代表新鮮、質地密實且飽滿，如果有液體般的咕嚕聲，則代表不新鮮。
— 在家時，把蛋放進鹽水中，如果蛋沉到底部就是新鮮，浮在水面則代表不新鮮。

材料（6～8 人）

鮮嫩蕁麻 300 公克 ✚ 去殼新鮮豌豆 200 公克 ✚ 去皮切薄片馬鈴薯 1 大顆 ✚ 4 株小型嫩蔥的蔥白和蔥綠 ✚ 平葉香芹一小把 ✚ 薄荷葉一小把 ✚ 濃縮奶油（Crème épaisse）2 杯打勻 ✚ 無鹽奶油 2 湯匙 ✚ 粉紅胡椒 1 湯匙 ✚ 氣泡水 250 毫升

作法

1. 奶油融化後，將嫩蔥和馬鈴薯放進湯鍋，以小火慢炒 3 至 5 分鐘直到變軟。

2. 加入蕁麻、豌豆、香芹、薄荷、氣泡水及少量鹽巴和胡椒。水滾後轉小火悶煮 20 至 25 分鐘。

3. 將湯鍋裡的東西用攪拌機攪拌均勻，並用篩子過濾渣質，放進冰箱至少 4 小時或一整夜。

4. 上菜前再次確認味道。冷湯需要注意是否已加入足夠的鹽巴和胡椒。

5. 最後混入打勻的濃縮鮮奶油。注意，不要和冷湯整個攪勻，而是要留著白色的痕跡，讓人看上去像大理石的紋理。灑上粉紅胡椒，趁鮮食用。

★ 摘蕁麻時記得戴上園藝手套。

作法

這道德國菜「Brotzeit」很不好翻譯，但它其實就是道拼盤，簡單卻又能吃到各種麵包、乳酪、沙拉米香腸（Salami）、火腿片、香腸、蔬菜和各式調醬。這道拼盤通常出現在點心、午餐和晚餐時間。

前菜（第 45 頁）
乳酪棒
妮娜・康貝爾

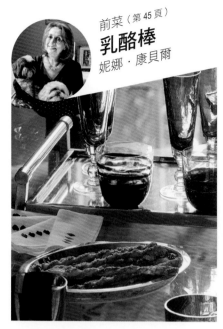

前菜（第 179 頁）
甜菜湯
塞巴斯欽・貝爾轟

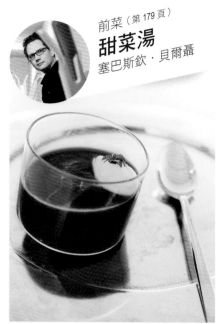

前菜（第 73 頁）
朝鮮薊薄片
巴爾納巴・弗爾那瑟提

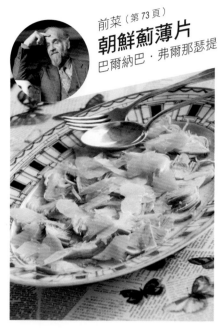

材料（約 40 根）
酥皮（Pâte feuilleté）1 張 ✚ 切達乳酪絲 150 公克 ✚ 帕馬森乾酪絲 50 公克 ✚ 蛋 1 顆 ✚ 匈牙利紅椒粉（Paprika）一小撮

作法
1. 烤箱預熱至攝氏 180 度。
2. 將酥皮攤平刷上蛋汁後，灑上兩種乳酪絲和紅椒粉。記得將蛋汁和乳酪絲留下一半的量。
3. 按壓酥皮，使之與乳酪緊密結合。
4. 將酥皮翻到背面，刷上剩下的蛋汁，重複步驟 **2**，加入剩下的乳酪和紅椒粉。
5. 切成寬 1 公分的長條，捲成螺旋狀，保持 5 公分的間隔，放在鋪有防油紙的烤盤上。
6. 放進烤箱約 10 分鐘，待色澤轉金黃時便將乳酪條移至烤架。

★ 建議等乳酪條不燙口時再食用。

材料（6 人）
新鮮甜菜根 3 顆 ✚ 紅蘿蔔 4 支 ✚ 芹菜 2 支 ✚ 洋蔥 2 顆 ✚ 奶油 50 公克 ✚ 柳橙 1 顆 ✚ 辣根

作法
1. 將甜菜根放入鍋內以小火烹煮 40 分鐘。
2. 然後將甜菜根去皮切成小塊。
3. 將紅蘿蔔和洋蔥去皮；芹菜切成細絲，各切成小長條狀。
4. 將洋蔥放入砂鍋用奶油炒至透明後，加入所有蔬菜悶煮 20 分鐘。
5. 加水淹蓋所有材料，灑上鹽巴和胡椒，加蓋以小火悶煮 1 小時。
6. 最後以辣根和柳橙汁調味，並用攪拌機攪打至液狀。

材料（6 人）
紫色朝鮮薊 6 株 ✚ 帕馬森乾酪 ✚ 味道較重的托斯卡納或味道鮮明的翁布里亞（Ombrie）初榨橄欖油 ✚ 檸檬 2 顆

作法
1. 摘除朝鮮薊所有的尖狀葉片，切除上半部老韌的部分，留取適合咬食的柔嫩部位。
2. 切除底端部分備用。
3. 用銳利的刀垂直地將朝鮮薊削成薄片，再放進盛有檸檬水的容器裡，以防氧化變黑。
4. 用刨刀將帕馬森乾酪削成小塊。
5. 瀝乾朝鮮薊的水分裝盤（最好是橢圓形的），灑上鹽巴和乾酪，並淋上橄欖油。上桌後再將其拌勻。

★ 朝鮮薊的好壞取決其尖狀葉片。最美味的朝鮮薊來自義大利，尤其是托斯卡納和利古理亞（Ligurie）這兩個地區。

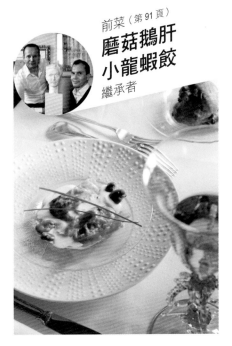

前菜 (第 91 頁)

**磨菇鵝肝
小龍蝦餃**

繼承者

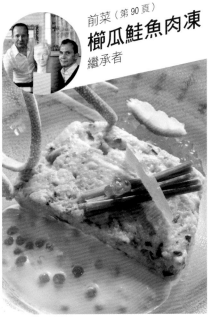

前菜 (第 90 頁)

櫛瓜鮭魚肉凍

繼承者

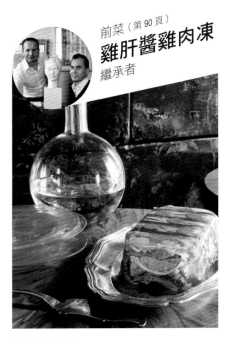

前菜 (第 90 頁)

雞肝醬雞肉凍

繼承者

材料（6人）

新鮮義大利餃皮 1 袋 ✚ 生鵝肝醬 200
克 ✚ 冷凍小龍蝦肉 400 克 ✚ 磨菇 300
克 ✚ 紅蔥頭 1 顆 ✚ 白酒 100 毫升 ✚
鮮奶油 2 湯匙

作法

1. 解凍龍蝦肉。
2. 清洗磨菇，並將紅蔥頭去皮切成細
 粒。
3. 用少許奶油煎磨菇和紅蔥頭 10 分
 鐘，淋上白酒後，待醬汁收乾再加
 入鮮奶油，並以鹽和大量黑胡椒調
 味。
4. 將鵝肝醬切成小方塊。
5. 義大利餃包法：取一片餃皮，半邊
 放 2 小塊鵝肝、龍蝦肉及 1 茶匙鮮
 奶油磨菇，接著沾濕餃皮四周，將
 其對摺，並用手指按壓使其緊密黏
 合。重複以上動作直至材料用盡。
6. 將義大利餃放入蒸籠蒸煮 6 至 8 分
 鐘。
7. 佐以加熱過的鮮奶油或含糖醬油食
 用。

✶ 除了蒸煮，用葵花油煎的義大利餃
也同樣美味。

材料（6人）

櫛瓜 800 克 ✚ 燻鮭魚 2 片 ✚ 新鮮蒸煮
鮭魚 200 克或罐頭鮭魚 1 盒 ✚ 蛋 4 顆
✚ 橄欖油 2 湯匙

醬汁

鮮奶油 ✚ 鮭魚卵 1 小罐 ✚ 1 顆檸檬的
汁 ✚ 細蔥切絲

作法

1. 將烤箱預熱至攝氏 180 度。
2. 以蒸或煮的方式烹煮櫛瓜 10 分鐘
 後，將水瀝乾。
3. 搗碎櫛瓜和新鮮或罐裝的鮭魚。將
 燻鮭魚切成條狀，加入蛋汁和橄欖
 油，並以鹽巴和黑胡椒調味。
4. 將櫛瓜鮭魚泥倒入烤模中烘烤 20 至
 30 分鐘，使其均勻上色至金黃色。
5. 待其完全冷卻後脫模。櫛瓜煮熟後
 會出水，要隨時瀝乾。
6. 最後搭以鮮奶油、檸檬汁、鮭魚子
 和細蔥絲調製的醬料食用。

✶ 建議使用矽膠烤模。
✶ 肉凍建議於食用前 24 小時製作，
以達上桌時香氣四溢的效果。

材料（6人）

雞胸肉 700 克 ✚ 雞肝 300 克 ✚ 奶油
350 克 ✚ 干邑白蘭地 1 湯匙 ✚ 馬德拉
果凍粉（Gelée au Madère）2 包 ✚ 雞
湯塊 1 塊

裝飾食材

胡蘿蔔 ✚ 細蔥 ✚ 檸檬或其他蔬菜

作法

1. 滾水中加入雞湯塊，烹煮雞胸肉 10
 至 15 分鐘後瀝乾，並將雞肉切成薄
 片。
2. 用一小塊奶油速煎雞肝，淋上干邑
 白蘭地酒，接著混合所剩奶油，放
 進攪拌機攪打至濃稠狀。
3. 按包裝上的指示製作馬德拉酒凍。
 倒入烤模約 0.5 公分深，其他則留
 在鍋內冷卻。
4. 待烤模內的酒凍成形後，以胡蘿蔔
 圓片、細蔥絲和檸檬片裝飾。這個
 時候加入蔬菜的原因，是要讓肉凍
 脫模後可以在上層表面看到這些裝
 飾食材。接著將雞胸肉片和搓成球
 狀的雞肝醬泥交替鋪上，直到食材
 用盡為止。最後一層要以雞胸肉片
 修飾鋪蓋。
5. 倒入剩餘的酒凍，放進冰箱冷藏 24
 小時。

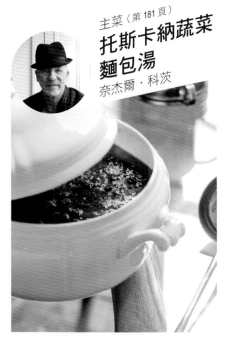

主菜（第 181 頁）
托斯卡納蔬菜麵包湯
奈杰爾·科茨

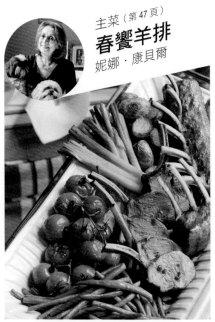

主菜（第 47 頁）
春饗羊排
妮娜·康貝爾

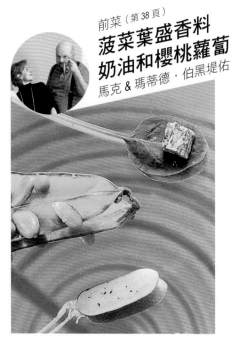

前菜（第 38 頁）
菠菜葉盛香料奶油和櫻桃蘿蔔
馬克 & 瑪蒂德·伯黑堤佑

材料（4 人）

浸泡一夜的乾燥白豆 100 克 ✚ 羽衣甘藍或一般甘藍 600 克 ✚ 馬鈴薯 2 顆 ✚ 蕃茄 3 顆 ✚ 胡蘿蔔 1 根 ✚ 芹菜 1 支 ✚ 洋蔥 1 顆 ✚ 雞高湯 2 公升 ✚ 橄欖油 ✚ 托斯卡納麵包或酵母麵包

作法

1. 將蕃茄放入滾水中 30 秒後，瀝乾、去皮。
2. 馬鈴薯削皮，切成大塊。
3. 剝除甘藍外層的菜葉，並將葉菜稍微切碎。
4. 將芹菜和洋蔥去皮並剁成細粒。
5. 將胡蘿蔔去皮，切成圓片狀。
6. 在湯鍋中加入 3 湯匙橄欖油，接著以小火煎炒芹菜、洋蔥、胡蘿蔔和馬鈴薯，不時翻攪直至全數變軟。
7. 跟著加入高湯、蕃茄、瀝乾的白豆和甘藍菜，以鹽和黑胡椒調味，再用小火燉煮 3 小時，其間要不斷攪拌。
8. 菜湯盛入大湯碗即可上桌。每個湯盤裡放一片麵包，舀入蔬菜湯，還可淋上少許橄欖油。

材料（6 人）

羊肋排 3 塊 ✚ 小番茄 500 克 ✚ 白玉馬鈴薯 1 公斤 ✚ 四季豆 1 公斤 ✚ 韭蔥 400 克 ✚ 紅洋蔥 2 小顆 ✚ 大蒜 2 瓣 ✚ 百里香或迷迭香一小株 ✚ 橄欖油

作法

1. 烤箱預熱至攝氏 190 度。
2. 馬鈴薯清洗後切半，排於烤盤上，以鹽和黑胡椒調味，並灑上百里香、帶皮蒜瓣和切成薄片的洋蔥。淋上橄欖油，放入烤箱約 40 到 50 分鐘，使其熟軟並上色。
3. 用平底鍋油煎蕃茄約 15 分鐘，然後淋上橄欖油並以鹽和黑胡椒調味。在加鹽的滾水中燙煮四季豆（約 20 分鐘）及韭蔥（約 5 分鐘），瀝乾後用適量回溫變軟的奶油調味。將烤好的馬鈴薯取出並保溫。
4. 在羊肋排表面上灑上鹽和黑胡椒，並均勻地塗上橄欖油，放進攝氏 190 度的烤箱中烤 15 分鐘（羊肉將呈現半熟的粉紅色）。烤好後，在鋪有鋁箔紙的盤子裡靜置至少 10 分鐘。擺盤時，可將前述的蔬菜排在盤子周圍。

材料（6 人）

櫻桃蘿蔔 1 把 ✚ 綜合香草料（巴西利、龍蒿和時蘿）✚ 菠菜幾枝 ✚ 奶油 100 克

作法

1. 將香草盡量剁碎。
2. 將奶油絆攪成膏狀，加入剁碎的香草料、鹽之花（或海鹽）和酌量的黑胡椒。
3. 將調味好的奶油形塑成圓柱狀，以保鮮膜包裹放入冰箱冷藏 24 小時。
4. 食用時將香草奶油柱切成圓片狀或壓成方形，放置在菠菜上。

★ 請在食用前一天製作。

主菜（第40頁）
烤龍蝦
佐奶油燻醬
馬克 & 瑪蒂德・伯黑堤佑

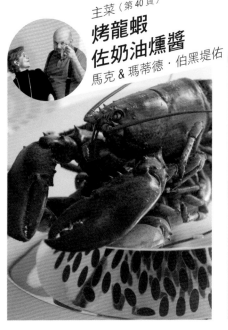

配菜（第41頁）
蜆貝、蠶豆、菠菜、蕪菁
馬克 & 瑪蒂德・伯黑堤佑

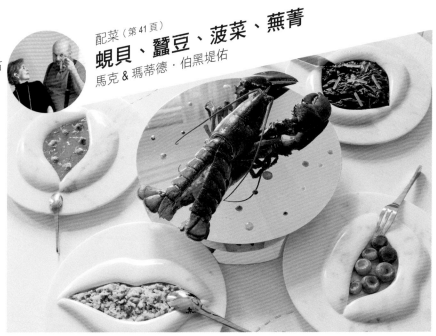

材料（6人）

布列塔尼龍蝦 1 隻 ✚ 融化的煙燻鹹奶油 50 克 ✚ 橄欖油

◎香堤鮮奶油◎

鮮奶油 250 毫升 ✚ 黑胡椒燻豬肉乾 50 克

作法

1. 烤箱預熱至攝氏 200 度。
2. 於龍蝦上塗滿橄欖油，放入烤箱烤 15 分鐘。
3. 取出龍蝦，從胸甲部位切割至尾巴交接處，接著澆上融化的奶油。
4. 再把龍蝦放回攝氏 200 度的烤箱中。
5. 等待龍蝦熟透的期間，製作香堤鮮奶油：將豬肉乾切成骰子狀，放入燉鍋與鮮奶油一起滾煮，再用漏斗過濾，並靜置到完全冷卻。
6. 隔著冰塊打發鮮奶油（可用一般攪拌器或虹吸式奶油發泡器）

材料（6人）

◎蜆貝與番紅花蜆凍◎

蜆貝 500 克 ✚ 吉利丁片 1 片 ✚ 番紅花蕊株 12 根

◎新鮮蠶豆泥◎

新鮮蠶豆 1 公斤 ✚ 馬鈴薯 1 顆 ✚ 奶油 100 克 ✚ 橄欖油 2 湯匙

◎炒菠菜◎

菠菜 1 公斤 ✚ 糖漬檸檬 1 顆切薄片 ✚ 澄清奶油 70 克

◎黃酒糖衣蕪菁◎

小蕪菁 500 克 ✚ 法國汝拉黃酒（vin jaune du Jura）適量 ✚ 蜂蜜 1 茶匙 ✚ 奶油 1 小塊

作法

◎蜆貝與番紅花蜆凍◎

1. 將蜆貝浸泡在鹽水中吐沙，需多次換水並仔細沖洗乾淨。
2. 把蜆貝放進大型燉鍋，加蓋後用大火煮至開殼（約 3 分鐘）。
3. 濾出蜆貝湯汁。
4. 將番紅花與吉利丁片拌入湯汁後冷藏。事先須將吉利丁片置於冷水中軟化，五分鐘後再取出使用。
5. 蜆貝可與番紅花蜆凍一起食用。

◎新鮮蠶豆泥◎

1. 蠶豆去殼，用鹽水煮 10 分鐘後，瀝乾、去皮。
2. 水煮馬鈴薯。
3. 將蠶豆與馬鈴薯壓成泥，拌入奶油、橄欖油、鹽和黑胡椒。

◎炒菠菜◎

1. 菠菜洗淨、去梗後，放入鍋中用澄清奶油炒約 2 分鐘。
2. 灑上糖漬檸檬薄片和鹽之花，即可上桌。

◎黃酒糖衣蕪菁◎

1. 蕪菁刷洗乾淨後放入燉鍋，加水至蕪菁的一半高度處，剩下一半倒入黃酒，以小火煮滾至水分收乾。
2. 在水分完全收乾前，加入奶油和蜂蜜均勻攪拌，待表面裹上美麗的糖衣後即可上桌。食用時，糖衣會有入口即化的效果。

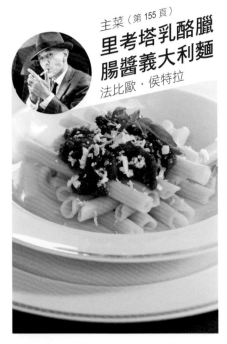

主菜（第155頁）

里考塔乳酪臘腸醬義大利麵

法比歐・侯特拉

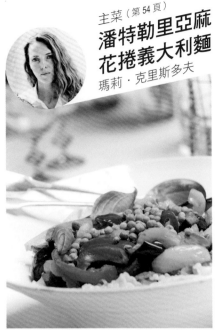

主菜（第54頁）

潘特勒里亞麻花捲義大利麵

瑪莉・克里斯多夫

主菜（第14頁）

義大利臘腸麵

維爾那・艾史霖納

材料（4人）

雙尖麵 400 克 ✚ 碎臘腸醬 1 湯匙（重辣味卡布里亞香腸）✚ 里考塔乳酪 80 克 ✚ 罐裝蕃茄泥 500 克 ✚ 大蒜 1 瓣 ✚ 羅勒葉數片 ✚ 初榨橄欖油 3 湯匙

作法

1. 用手將雙尖麵管折成 7~8 公分長。
2. 平底鍋中用橄欖油炒蒜瓣至表面金黃後，加入蕃茄泥與羅勒，灑上少許鹽巴，繼續烹煮 15 分鐘。
3. 加入碎臘腸醬，持續烹煮至完全軟化。
4. 將麵條煮至已熟但仍有嚼勁的程度，瀝乾後呈盤，或在碟子中堆成四方體狀。
5. 將醬汁淋在麵上，並於中心點綴一片羅勒葉，再灑上刨絲的里考塔乳酪。

材料（6人）

麻花捲義大利麵 1 包 ✚ 紅椒 2 顆 ✚ 黃或橘椒 1 顆 ✚ 蕃茄 3 顆 ✚ 粉紅洋蔥 2 顆 ✚ 熟胡蘿蔔 2 根 ✚ 新鮮去殼青豆一大把 ✚ 大片羅勒葉幾株 ✚ 去皮杏仁一小把 ✚ 肉桂粉 ✚ 橄欖油

作法

1. 以滾水燙煮青豆，不必煮得太軟。
2. 在另一個燉鍋裡用橄欖油以小火煎粉紅洋蔥薄片和彩椒片。
3. 加入切成圓片狀的胡蘿蔔與塊狀蕃茄，煮至食材軟化。
4. 依照包裝指示，於鹽水中以大火滾煮麵條後瀝乾。
5. 將麵條放入內凹的湯盤，鋪以蔬菜、灑上羅勒葉、青豆和去皮杏仁。拌勻所有食材，並依個人口味灑上適量肉桂粉。

★ 建議以西西里島的陳年紅葡萄酒佐餐。

材料（4人）

義大利麵條 500 克 ✚ 義式臘腸 3 條 ✚ 蘑菇 200 克 ✚ 青椒 1 顆 ✚ 洋蔥 1 小顆 ✚ 橄欖 50 克 ✚ 打發奶油 200 克 ✚ 新鮮帕馬森乾酪（可省略）✚ 奶油 2 湯匙

作法

1. 去除臘腸的腸衣。
2. 蘑菇清洗後去蒂切成細末。洋蔥去皮並切碎。橄欖和青椒切成小塊。
3. 在燉鍋中加入奶油，以小火炒洋蔥和青椒直至熟軟呈焦色。
4. 臘腸剁碎後加入鍋中，再放入蘑菇末，接著加蓋，以中火煮至臘腸顏色變深再瀝乾。加入橄欖後試味道，需要的話可加鹽巴調味。
5. 摻入生奶油後，加熱至小滾。轉小火，開鍋蓋，以文火慢燉 10 到 12 分鐘使其變稠。
6. 依照包裝指示烹煮麵條。
7. 麵條瀝乾後置於大沙拉盆中，加入蔬菜、肉醬輕輕拌勻。
8. 灑上帕馬森乾酪碎屑（可略）後即可上桌。

主菜（第 82 頁）
四醬蔬菜牛肉鍋
帕特里斯・克率法茲

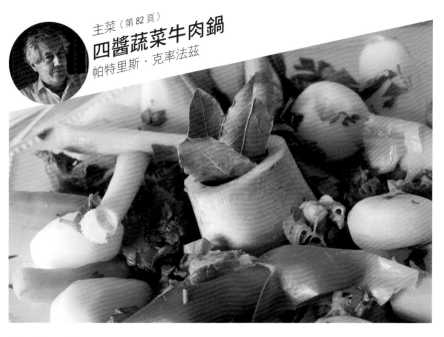

主菜（第 184 頁）
時蔬燉小牛肉
于貝・勒高

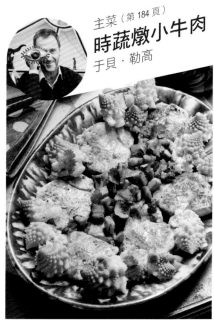

材料（6 人）

牛肉（大腿肉、肩肉、腹脅肉混合）2 公斤 ＋ 胡蘿蔔 1 公斤 ＋ 法國香草束 1 束 ＋ 蕪菁 8 顆 ＋ 韭蔥 6 根 ＋ 馬鈴薯 1 公斤 ＋ 鹽 ＋ 研磨黑胡椒

◎番茄醬◎
洋蔥 1 顆 ＋ 番茄泥 250 毫升

◎酸菜蛋黃醬◎
蛋 4 顆 ＋ 醃漬小黃瓜 ＋ 黃芥末醬 ＋ 油

◎辣根醬◎
辣根泥 1 湯匙 ＋ 鮮奶油 2 至 3 湯匙

◎薄荷醬◎
新鮮薄荷葉 1 把 ＋ 醋 2 湯匙 ＋ 細砂糖 1 湯匙 ＋ 百里香 ＋ 月桂葉

作法

1. 前一天晚上即可開始熬湯，這樣湯頭味道會更好。用線將牛肉綁在一塊兒放置湯鍋中，以大量冷水（約 5 公升）將其掩蓋。把水煮滾後，分次撈去浮渣。
2. 加入鹽巴、黑胡椒和香草束，然後蓋上鍋蓋，用小火微微煮滾至少 3 小時。
3. 將湯鍋靜置陰涼處一晚。
4. 隔天將高湯表面的浮油撈起，並重新加熱湯鍋。
5. 胡蘿蔔和蕪菁去皮、清理乾淨。韭蔥洗淨後切段綁成捆狀。

6. 高湯煮滾後加入胡蘿蔔和蕪菁，續煮 10 分鐘後放進韭蔥，之後再煮 10 分鐘。
7. 等待的同時，水煮馬鈴薯。
8. 開始製作醬料（參閱下方醬料作法之步驟）。
9. 蔬菜煮熟後瀝乾，擺放於盤子邊緣。牛肉切塊放在盤子中間。
10. 將醬料倒入沾醬杯中。

醬料作法

蕃茄醬：用奶油翻炒洋蔥薄片至其軟化，待洋蔥呈半透明時加入番茄泥，最後以鹽巴和大量黑胡椒調味。

酸菜蛋黃醬：蛋煮至全熟後剝殼，分開蛋白和蛋黃。蛋黃壓碎拌入黃芥末醬，並加入食油（像製作美乃滋一樣）。蛋白壓碎加入切碎的醃漬小黃瓜，與製作好的蛋黃醬拌在一塊兒，最後再以鹽巴和黑胡椒調味。趁新鮮時食用。

辣根醬：將辣根泥和鮮奶油攪拌均勻，接著加入鹽巴和一小撮砂糖。

薄荷醬：切碎的薄荷葉淋上醋、滾水和砂糖，然後再加鹽巴、黑胡椒攪拌均勻。

食材（6 人）

燉小牛肉 6 塊 ＋ 煙燻豬肉 4 片 ＋ 橘、黃、黑三色蘿蔔共 1.2 公斤 ＋ 小蕪菁 300 克 ＋ 寶塔花菜 1 顆 ＋ 去殼青豆 2 大把 ＋ 羅勒或芹菜 1 小束 ＋ 奶油 ＋ 橄欖油

作法

1. 在平底鍋中加熱融化奶油，快速煎牛肉塊兩面，然後置於盤中。
2. 將胡蘿蔔和蕪菁去皮、切段。寶塔花菜切片。
3. 用滾水將青豆和其他蔬菜煮至可輕易用刀切割的程度。
4. 切除煙燻豬肉的油脂，分成小塊於平底鍋裡乾煎後，置於盤中。
5. 在平底鍋加入等量的食用油和奶油，油煎小牛肉兩面各 5 分鐘。
6. 在另一個炒鍋內加入等量的食用油和奶油，仔細翻炒蔬菜。
7. 裝盤時，在小牛肉上方擺煙燻豬肉，灑上香草。接著環排寶塔花菜，並在一旁的蔬菜盅裡裝入胡蘿蔔、蕪菁和青豆。

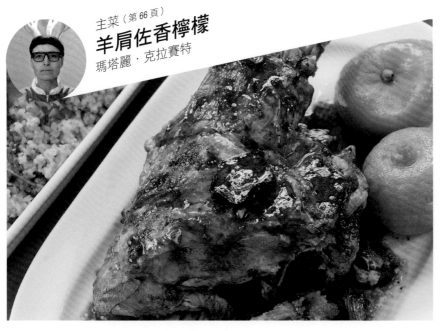

主菜（第 66 頁）
羊肩佐香檸檬
瑪塔麗・克拉賽特

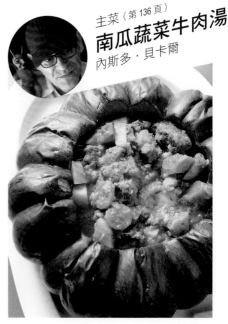

主菜（第 136 頁）
南瓜蔬菜牛肉湯
內斯多・貝卡爾

材料（4～6 人）

去骨綁成塊狀的羊肩 1 塊 ➕ 香檸檬 4 至 6 顆 ➕ 冷壓初榨橄欖油 1 湯匙 ➕ 鹽之花 4 小撮 ➕ 研磨黑胡椒罐轉 7 次 ➕ 蒜瓣 3 ／ 4 瓣（可省）➕（爆香用）橄欖油

作法

1. **香檸檬**：用保鮮膜將香檸檬分別包裹，然後在自煮蒸鍋中加入冷水 500 毫升，烹煮香檸檬 15 分鐘。烹調時間可依果實大小和熟度調整（若沒有自煮蒸鍋，可包上鋁箔紙放入烤箱中烤 2 小時使之熟軟）。接著撕去保鮮膜並靜置。
2. **羊肩**：在自煮蒸鍋（或蒸氣鍋）中加水 500 毫升，蒸煮羊肩 40 分鐘。
3. 將蒜去皮，在鍋中以小火和少許橄欖油爆香。加鹽巴調味。將羊肩放入烤盤，然後澆上在蒸鍋中煮出的湯汁（淋上一半的量即可），接著抹油並灑上鹽巴和黑胡椒。
4. 開啟烤箱並在下方放置滴油盤。羊肩兩面各烤 10 分鐘使其上色。
5. 取出滴油盤中的湯汁，並擠一些檸檬汁去膩。將浮渣濾淨後趁熱將湯汁倒入碗中。
6. 取出羊肩並用鋁箔紙包裹靜置 7 分鐘。
7. 接著將羊肩切成厚片並擺盤趁熱食用。亦可將之前剩下一半量的湯汁加入碗中。
8. 然後將香檸檬切半擺放在羊肩周圍。

⭐ 這道入口即化且帶有香檸檬微酸滋味的羊肩，適合與庫司庫司小米、印度香米和普羅旺斯紅米共食。也可以把櫛瓜切成條狀，用蒸鍋蒸煮 1 分鐘，一起加入食用。

材料（8～10 人）

4 至 6 公斤南瓜 1 顆 ➕ 去油去筋牛排肉 1 公斤 ➕ 南瓜肉 300 克 ➕ 馬鈴薯 3 顆 ➕ 番薯 2 顆 ➕ 胡蘿蔔 2 根 ➕ 罐頭玉米 250 克 ➕ 罐頭去皮番茄 250 克 ➕ 罐頭糖漬桃子 250 克 ➕ 洋蔥 1 顆（切片）➕ 大蒜 1 瓣 ➕ 香草 1 束 ➕ 細砂糖 ➕ 牛奶 ➕ 奶油 ➕ 食用油 2 湯匙 ➕ 高湯或沸水約 1 公升

作法

1. 烤箱預熱至攝氏 200 度。
2. 南瓜洗淨後切下頂部當作蓋子，去籽及果囊，內層抹上奶油，灑上糖粉，淋上些許牛奶。蓋上南瓜蓋，於烤箱中悶烤 1 小時又 15 分鐘。
3. 將胡蘿蔔、馬鈴薯、番薯和南瓜肉切塊。在小鍋中爆香洋蔥及大蒜後，放入以鹽和黑胡椒調味的牛肉塊油煎幾分鐘後，隨即加入蕃茄煮 8 至 10 分鐘，再放入香草束，加水淹過食材，續煮 20 分鐘。最後加入胡蘿蔔、南瓜肉、馬鈴薯、番薯、玉米、桃子（連同糖汁）和一小撮糖，以鹽巴和黑胡椒調味，再以小火悶煮至蔬菜熟軟。最後將湯倒入南瓜盅中，並在預熱的烤箱中繼續悶烤 10 分鐘。

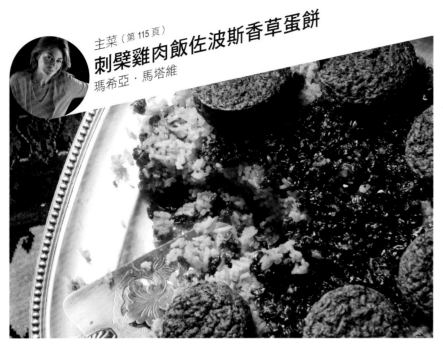

主菜（第 115 頁）
刺檗雞肉飯佐波斯香草蛋餅
瑪希亞・馬塔維

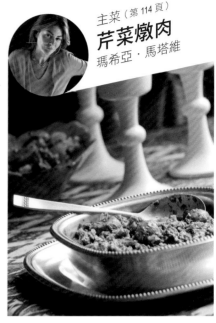

主菜（第 114 頁）
芹菜燉肉
瑪希亞・馬塔維

材料（4 人）

◎刺檗雞肉飯 [36]（Zereshk Polow）◎
雞 1 隻 ✚ 印度香米 4 大杯 ✚ 洋蔥 2 顆
✚ 蔓越莓 1 杯 ✚ 葡萄乾一小把 ✚ 優
格 1.5 湯匙 ✚ 細砂糖半杯 ✚ 番紅花 ✚
薑黃 ✚ 孜然 ✚ 食用油 ✚ 奶油

◎波斯香草蛋餅 [37]（Kuku Sabzi）◎
芫荽 5 株 ✚ 薄荷 3 株 ✚ 羅勒 5 株 ✚
菠菜 2 大把 ✚ 蛋 4 顆 ✚ 葡萄乾一小把
✚ 碎核桃一小把 ✚ 麵粉 1 茶匙 ✚ 薑
黃 ✚ 食用油半杯

作法

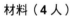

◎刺檗雞肉飯◎
1. 先取一顆洋蔥剝皮後擦拭在雞腹
 上，待雞肉沾上洋蔥香氣，再將所
 有洋蔥置於湯鍋。加入一點點冷
 水，灑上薑黃、鹽巴和黑胡椒粉，
 用小火烹煮後靜置。
2. 在不沾鍋中將攪拌蔓越莓、糖和葡
 萄乾。加一點奶油，用文火煮 5 分
 鐘後靜置。
3. 米洗淨後加水，於燉鍋中加鹽煮
 滾，分次撈出懸浮的澱粉漿。水滾
 3 次後米粒會變長至 1 公分，趁其
 煮至半生熟時，瀝乾並沖冷水。

4. 在燉鍋中加入食用油至 1 公分高，
 再加入優格和一小撮番紅花攪拌均
 勻。用過濾杓加入 3 的米，同時灑
 上適量的孜然與番紅花。最後將米
 堆成山丘狀，並在米堆挖三個小凹
 槽，然後加蓋以中火煮 10 到 15 分
 鐘。
5. 待蒸氣冒出後轉小火，掀開鍋蓋，
 在米上倒入一些食油後，改以織布
 覆蓋，繼續用小火煮 30 分鐘。
6. 雞隻去骨並與其湯汁一同放入燉鍋
 中，加入一小撮番紅花（染色用）
 加熱。
7. 將步驟 2 的食材重新加熱。
8. 米煮熟後倒入盤中，擺上雞肉塊並
 灑上番紅花和蔓越莓。

◎波斯香草蛋餅◎
1. 將芫荽和菠菜切碎，並與打散的雞
 蛋攪拌一塊兒。跟著加入薑黃、葡
 萄乾、碎核桃、麵粉和油並攪拌均
 勻。
2. 在平底鍋中以煎蛋的方式煎熟食
 材，最後切成方形與刺檗雞肉飯一
 起食用。

材料（4 人）

小牛肉塊 1.2 公斤 ✚ 芹菜 1 支 ✚ 波斯
香料抓飯 [38] 用香草料 ✚ 洋蔥 5 至 6 顆
✚ 巴西利 1 束 ✚ 芫荽 1 束 ✚ 薄荷半
束 ✚ 薑黃 ✚ 番紅花一小撮 ✚ 濃縮蕃
茄汁 1 湯匙 ✚ 食用油 ✚ 鹽巴 ✚ 研磨
黑胡椒粉

作法

1. 洋蔥去皮切片，芹菜切成小塊。剁
 碎所有新鮮香草。
2. 將乾燥香草束浸泡於少許冷水中，
 然後瀝水撈出。
3. 小鍋裡倒入少許食油，以小火炒洋
 蔥和芹菜，接著靜置於小碟裡。
4. 重新加熱小鍋中的食油，將牛肉塊
 的各面煎過，接著放入薑黃和番紅
 花粉，以及步驟 3 的洋蔥和芹菜。
 將食材攪拌均勻，加入新鮮香草料
 和浸泡過的香草束以及濃縮蕃茄
 汁，以鹽和黑胡椒調味，接著蓋上
 鍋蓋以小火悶煮 1 小時。
5. 趁熱搭配白飯食用。

36. 摻有刺檗烹煮的波斯米飯，通常是佐雞肉一起食用，此處以蔓越莓取代刺檗。
37. 類似西式蛋餅的波斯料理，加入了大量的香草。

38. Sabiz Polo，混雜大量香草的伊朗米飯，通常是佐
 魚肉一起食用。

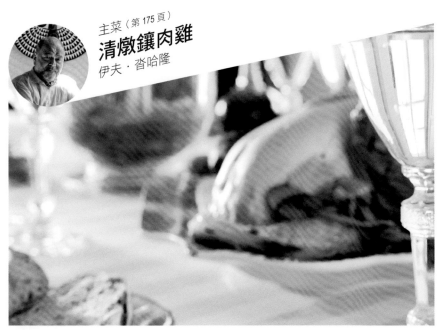

主菜（第 175 頁）
清燉鑲肉雞
伊夫・沓哈隆

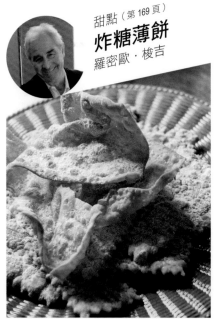

甜點（第 169 頁）
炸糖薄餅
羅密歐・梭吉

材料（6 人）

雞 1 隻

◎高湯◎
胡蘿蔔 1 根 ✚ 芹菜 1 根 ✚ 羅勒 2 株 ✚ 洋蔥 1 顆 ✚ 大蒜 2 瓣 ✚ 百里香 1 株 ✚ 丁香 1 小根 ✚ 粗鹽 1 茶匙 ✚ 黑胡椒

◎肉餡◎
小牛肉絞肉 200 克 ✚ 豬絞肉 200 克 ✚ 炸物專用麵包粉（chapelure）50 克 ✚ 羅勒末 1 湯匙 ✚ 蒜泥 1 顆

◎配菜◎
胡蘿蔔 6 根 ✚ 小蕪菁 12 顆 ✚ 小櫛瓜 6 根 ✚ 韭蔥 250 克 ✚ 馬鈴薯 300 克

◎醬料◎
菠菜 150 克 ✚ 羅勒 1 束 ✚ 芫荽 1 束 ✚ 橄欖油 200 毫升

作法

1. **肉餡**：在沙拉碗中均勻攪拌絞肉和其餘所需食材。
2. 將肉餡塞入雞身，並用針線封口。
3. 將雞放入砂鍋，用大量的水淹蓋雞肉並煮至沸騰，且要不時攪拌。跟著加入去皮洋蔥、丁香、去皮切半胡蘿蔔、芹菜、羅勒、百里香、切半蒜瓣、粗鹽和黑胡椒。等水再度滾沸後便轉小火，蓋上鍋蓋再煮約 1 小時 40 分鐘。

4. 開始烹煮蔬菜。首先將胡蘿蔔、小蕪菁和馬鈴薯去皮，再將韭蔥切段；櫛瓜切成長條狀。
5. 在燉鍋中加鹽水煮馬鈴薯 10 分鐘，然後瀝水撈出。
6. 於另一個燉鍋中加鹽水煮其他蔬菜，待熟透瀝水撈出置於冷水，接著在烤肉架或烤盤上烤至焦黃。
7. **醬料**：將羅勒和芫荽清洗乾淨，摘下葉子備用。菠菜洗淨後在燉鍋中用大火快炒 1 分鐘後，取出和羅勒及芫荽放入食物調理機中，加入鹽、黑胡椒和熱水 100 毫升，攪拌至細泥狀後，加上食用油，再攪拌幾秒鐘。將完成的醬料倒在醬料碗裡。
8. 煮熟的全雞瀝水乾後去除雞皮。
9. 切割雞肉佐以醬料，並搭配蔬菜一起食用。

材料（7～10 人）

白麵粉 500 克 ✚ 蛋 2 顆 ✚ 細砂糖 200 克 ✚ 柳橙 1 顆（取皮和汁）✚ 渣釀白蘭地[39] 1 杯 ✚ 鹽一小撮 ✚ 裝飾用糖粉 ✚ 油炸用豬油

作法

1. 在沙拉碗中倒入麵粉，加入蛋、糖、渣釀白蘭地、柳橙汁、橙皮和鹽。將材料攪拌成質地細緻且均勻的麵糰，然後靜置 30 分鐘。
2. 將麵糰擀薄（厚度約 2 至 3 公厘），用滾輪刀將其切成形狀不一的四方形。
3. 將步驟 2 的薄麵皮放入滾燙的豬油中油炸數回，撈起瀝乾後，置於吸油的餐巾紙上。
4. 灑上糖粉和小片橙皮。

★ 愛吃這道甜點的人都有自己的獨家祕方，此處的食譜為義大利科莫湖區的傳統作法。

39. eau-de-vie de marc de raisin。

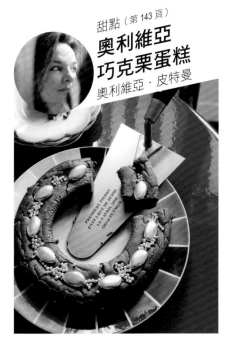

甜點（第 143 頁）
奧利維亞
巧克栗蛋糕
奧利維亞·皮特曼

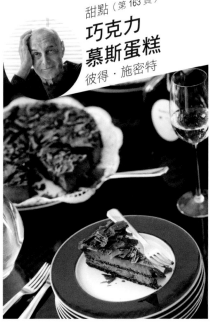

甜點（第 163 頁）
巧克力
慕斯蛋糕
彼得·施密特

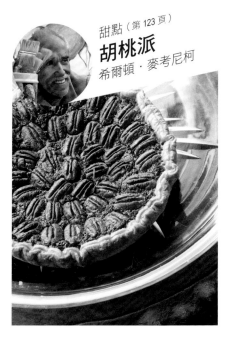

甜點（第 123 頁）
胡桃派
希爾頓·麥考尼柯

材料（6 人）

糕點用巧克力 200 克 ✚ 500 克栗子醬 1 罐 ✚ 蛋 5 顆 ✚ 奶油 100 克

作法

1. 烤箱預熱至攝氏 180 度。
2. 隔水加熱奶油與切成小塊的巧克力（記得爐火不能太大）。
3. 於沙拉碗中打散雞蛋，並加入栗子醬攪拌均勻。
4. 加入融化的奶油和巧克力。
5. 倒進烤模或中空蛋糕模，送進烤箱烤 20 分鐘。
6. 脫模靜置冷卻。

材料（10 人）

杏仁膏 160 克 ✚ 白砂糖 80 克 ✚ 蛋 3 顆 ✚ 低筋麵粉 40 克 ✚ 可可粉 35 克 ✚ 調溫巧克力 140 克（100 克用於裝飾）✚ 融化的奶油 40 克

◎**巧克力慕斯**◎

鮮奶油 760 克 ✚ 巧克力 250 克 ✚ 直徑 26 公分的蛋糕模

作法

1. 攪拌杏仁膏、40 克白砂糖、2 顆雞蛋、麵粉和可可粉後，加入巧克力和奶油。
2. 將剩下的雞蛋和砂糖打發，混入步驟 **1** 的麵糊。
3. 在烤盤上倒入 210 克的麵糊，刷平表面，放入烤箱以攝氏 160 度烤 15 分鐘，剩下的麵糊倒進蛋糕模裡。

◎**巧克力慕斯**◎

1. 加熱 250 克鮮奶油。
2. 巧克力刨絲後，加入 1 ／ 4 的熱鮮奶油攪拌。
3. 打發剩下的熱鮮奶油，待溫度降至約 30 度時，加入步驟 **2** 的巧克力鮮奶油混成巧克力慕斯。
4. 將一半的慕斯倒在蛋糕模的麵糊上，再用剛烤熟的餅乾覆蓋，再倒上剩餘的慕斯。

◎**裝飾用巧克力片**◎

加熱融化巧克力後，倒在烤盤上自然冷卻，再用刀子削成片狀。

材料（6 人）

酥皮 1 張 ✚ 胡桃 250 克 ✚ 砂糖 200 克 ✚ 融化半鹽奶油 2 湯匙 ✚ 深色玉米糖漿（Karo Dark Corn Syrup）200 毫升 ✚ 天然香草精 1 湯匙 ✚ 塗派模的奶油少許

作法

1. 將烤箱以對流模式預熱至攝氏 180 度。
2. 將派皮平舖在塗有奶油的派模上。
3. 於沙拉碗中混合玉米糖漿、砂糖、融化奶油及香草精，再將混合物倒置在派皮上。
4. 在派皮表面上均勻排放胡桃，接著放入烤箱烘烤 1 小時。
5. 自然冷卻 2 小時後便可食用。

★ 胡桃派也能搭配鮮奶油溫熱食用。

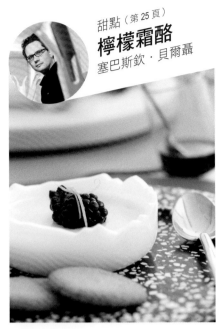

甜點（第 25 頁）
檸檬霜酪
塞巴斯欽・貝爾聶

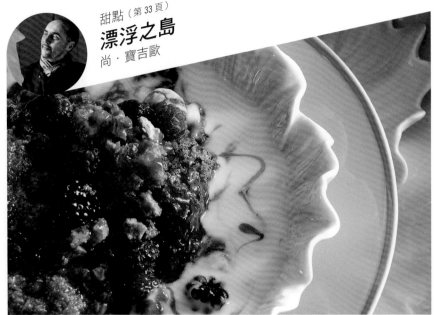

甜點（第 33 頁）
漂浮之島
尚・寶吉歐

材料（6 人）
◎檸檬霜酪◎
檸檬 3 顆 ✚ 全脂奶油 600 毫升 ✚ 砂糖 150 克
◎薑餅◎
混有發粉的麵粉 110 克 ✚ 薑粉 1 茶匙 ✚ 小蘇打粉 1 茶匙 ✚ 砂糖 40 克 ✚ 融化奶油 50 克 ✚ 黃金糖漿 2 湯匙

作法
◎檸檬霜酪◎
1. 將檸檬榨汁，檸檬皮切絲。
2. 加熱奶油和糖 3 分鐘後，放置一旁冷卻。
3. 待奶油和糖冷卻至室溫後，加入檸檬絲和檸檬汁攪拌。
4. 將其盛裝各個小杯中，放置冰箱至少 2 小時。
◎薑餅◎
1. 在沙拉碗中加入所有的食材，搓揉成麵糰後放入冰箱 1 小時。
2. 烤箱預熱至攝氏 150 度。
3. 拿出麵糰，分成小塊並搓圓。
4. 壓平麵糰，放在鋪有烤盤紙的烤盤上。
5. 放入烤箱烤 10 分鐘，直至顏色變得金黃。
6. 拿出烤盤靜置 2 至 3 分鐘。

材料（6 人）
蛋 6 顆 ✚ 粉紅果仁糖 300 克 ✚ 杏仁片 100 克 ✚ 牛奶 1 公升 ✚ 香草莢 1 支 ✚ 砂糖 3 湯匙 ✚ 英式奶油醬 8 平匙 ✚ 紅色漿果 250 克
◎焦糖◎
砂糖 100 克 ✚ 水 1 湯匙

作法
1. 先以砂糖和水製作焦糖，然後將其澆淋在蛋糕模四周。
2. 分開蛋黃、蛋白；蛋白打發。
3. 敲碎果仁糖，加入 3 大湯匙砂糖放入攪拌機內攪打，再和打發蛋白相混合，並加入杏仁片，輕輕地舀起攪拌。
4. 將混合物倒進淋有焦糖的蛋糕模裡，並以中火隔水加熱 30 至 40 分鐘。
5. 等待的同時，製作英式奶油醬。將香草莢縱剖成兩半，刮出裡頭的籽。在湯鍋中放入牛奶、香草莢和香草籽煮至沸騰。
6. 蛋黃加糖於沙拉碗中打發至變白，跟著倒進煮沸的牛奶，快速地攪拌。然後再將混合物倒進另一個湯鍋，以小火加熱，並不停攪拌直至糊狀（用刮刀舀起時不會流動）。接著立刻倒進漏斗，等待冷卻。

7. 將「漂浮之島」脫模，放入湯盤中，灑上紅色漿果。冰涼後與英式奶油醬搭配食用。
★ 其他口味：也可灑上薑粉或是杏仁片。

致謝

凱特琳・席納夫與吉庸・德羅比耶：

　　感謝這些人的鼎力相助和耐心，幫助我們完成此書：負責羅密歐・梭吉的契哈拉・德費奇歐（Chiara del Veccio），負責皮耶羅・里索尼的朵納特拉・博罕（Donatella Brun），以及彼得・施密特的經紀人馬可・索勒希（Marco Solci）和愛馬仕的瑪莉・愛蓮・格納克（Marie Hélène Canac）。另外還有負責巴爾納巴・弗爾那瑟提的由紀・提托利（Yuki Tintori），負責維爾那・艾史霖納的朱利安・勒須內（Julian Lechner），負責尼斯霍格・穆何曼的妮可・克里斯多（Nicole Christof），以及塞巴斯欽・貝爾磊的助理卡滬娜・珊鈺達蔻兒（Karouna Chanyudhakorn），和負責妮娜・康貝爾的巴菲・賓森（Buffy Benson）與 Christofle 宣傳部經理安・蘇瑪克爾（Anne Schuhmacher）。此外，也要感謝馬丁尼耶（la Martiniere）出版社的安・瑟華（Anne Serroy），因為她十分「信任」我們的計畫，也感謝給與我們支持和效率極高的夏洛特・顧賀（Charlotte Court）。

凱特琳・席納夫：

　　我要感謝極具才華且有獨到見解和眼光的攝影師，同時也是本書的合著者吉庸・德羅比耶，以及負責美工編排的藝術總監克雷夢絲・德羅比耶（Clémence de Laubier）。

美編

克雷夢絲・德羅比耶（Clémence de Laubier）｜ CLLB 工作室（www.cllbstudio.com）

版權歸屬

第 100 頁的皮耶羅・里索尼照片：艾立克・莫林（Eric Morin）
其餘照片：吉庸・德羅比耶（Guillaume de Laubier）

設計師的餐桌哲學

原 書 名	À LA TABLE DES DESIGNERS
作 者	吉庸‧德羅比耶（Guillaune DE LAUBIER）、
	凱特琳‧席納夫（Catherine SYNAVE）
譯 者	李毓真

總 編 輯	王秀婷
責任編輯	向艷宇
行銷業務	黃明雪、陳志峰
版 權	向艷宇

發 行 人	涂玉雲
出 版	積木文化
	104台北市民生東路二段141號5樓
	電話：(02) 2500-7696｜傳真：(02) 2500-1953
	官方部落格：www.cubepress.com.tw
	讀者服務信箱：service_cube@hmg.com.tw
發 行	英屬蓋曼群島商家庭傳媒股份有限公司城邦分公司
	台北市民生東路二段141號2樓
	讀者服務專線：(02)25007718-9｜24小時傳真專線：(02)25001990-1
	服務時間：週一至週五09:30-12:00、13:30-17:00
	郵撥：19863813｜戶名：書虫股份有限公司
	網站：城邦讀書花園｜網址：www.cite.com.tw
香港發行所	城邦（香港）出版集團有限公司
	香港灣仔駱克道193號東超商業中心1樓
	電話：+852-25086231｜傳真：+852-25789337
	電子信箱：hkcite@biznetvigator.com
馬新發行所	城邦（馬新）出版集團 Cite（M）Sdn Bhd
	41, Jalan Radin Anum, Bandar Baru Sri Petaling, 57000 Kuala Lumpur, Malaysia.
	電話：(603) 90578822｜傳真：(603) 90576622
	電子信箱：cite@cite.com.my

封面設計	葉若蒂
內頁排版	優士穎企業有限公司
製版印刷	中原造像股份有限公司

城邦讀書花園
www.cite.com.tw

國家圖書館出版品預行編目資料

設計師的餐桌哲學 / 吉庸.德羅比耶(Guillaune de
Laubier), 凱特琳.席納夫(Catherine Synave)著；李毓真
譯. -- 初版. -- 臺北市：積木文化出版：家庭傳媒城邦分公
司發行, 民105.03
　面；　公分
譯自：À la table des designers : rendez-yous intimes et
gourmands
ISBN 978-986-459-031-5(精裝)

1.設計 2.藝術哲學

960.1　　　　　　　　　　　　　　　105002079

© 2012, Éditions de La Martinière, une marque de La Martinière Groupe, Paris.
Chinese (in complex characters) translation rights arranged with Éditions de La Martinière
through Dakai Agency.

2016年（民105）3月8日　初版一刷　　　　　　　　　Printed in Taiwan.
售　價／NT$750
ISBN 978-986-459-031-5